Reader Takes All.

去玩吧！
Have Fun

玩的層次與能量

文—郝明義

有些事情，聽來似乎是天生就該會的，不必經過什麼學習。譬如，玩。

很多人聽到「玩」，不免會想，誰不愛玩，誰不想玩，誰不會玩，只是沒那個鈔票和沒那個時間而已。

這是很大的誤以為。事實，可能大為不然。

我們很容易把「玩」放在「工作」的對立面。但是卻不太容易想到正如同工作需要學習，玩也需要學習。

玩，不是那麼簡單的事情。

◎

玩，是一個籠統的說法。玩，其實有許多層次。

有些玩，是很瘋狂的，很異想天開的，因此，可能需要花上多年的準備，甚至可能要花上一生的準備。

有些玩，是結合旅遊與度假的，因此，最少一年要去玩那麼一次。

有些玩，是調節與抒解一些生活節奏的，因此，最少一個星期要玩那麼一次。

還有些玩，只是一些放鬆與休息，因此，最好能結合每天的生活。

休息與放鬆，調節與抒解，旅遊與度假，瘋狂與異想——是玩的許多層次。

有了層次的事情，就涉及能量。

所以，玩，需要能量，本身也就是能量。

◎

玩，既然是一種能量，就可以累積、練習、發揮。

不想經過累積、練習、發揮，就想獲得玩的能量，就好比不想經過累積、練習、發揮，卻想擁有支配財富的能量，同樣的遙不可及。

◎

我們不容易掌握玩的許多層次，有中國文化裡特有的原因，也有普世的原因。

◎

中國文化裡特有的原因，是我們接觸這些不同層次的玩的時間還太短。長期結合農業社會穩定結構的中國文化裡，玩的層次原先主要配合一年四季的作息為展開。需要長期籌劃的瘋狂、異想之玩，或是按一星期七天而展開作息的玩，以及配合這些玩的軟硬體，都來自其他文化，很晚近的事情。我們不熟悉。

普世的原因，則是十五世紀以來，人文主義加上科學之進展，到工業革命再加上進入二十世紀美國經濟與生活方式對全球所產生的主導影響，世界各地都接受了由產業而企業而個人，形成一脈相承的生活模式與價值觀。在這

種生活模式與價值觀之下，勤奮工作，從工作（甚至只是升遷或只是金錢）的層次中尋求生命意義，才是社會的主流。玩的層次遭到忽視，甚至遭到敵視，其來有自。（中國近代史上，又有一些對工作至上價值觀特別需求的歷史原因，也因此，「好好學習，天天向上」這一類信念又特別容易上口。）

◎

今天我們要特別提醒自己回頭注意「玩」的層次，一方面是因為有這些補課的需要，一方面也有新生議題的需要——因網路而產生的新生議題。

網路風行後，生活的真實與虛擬從各方面產生混合與變異，工作與玩樂，首當其衝。這固然有其十分積極的一面，也有極其負面的影響——尤其是對長期以來我們一直層次不明，認識不清的「玩」而言。

◎

想要面對玩的能量，並且可以累積、練習、發揮這種能量，第一步還是得先掌握玩的層次。

層次不清，能量就會錯置、誤用，也根本談不上接下來如何累積、練習、發揮。

《去玩吧！》這本書，就是這樣一個開始。■

Net and Books 網路與書 11
去玩吧！

經營顧問：Peter Weidhaas　陳原　沈昌文
　　　　　陳萬雄　朱邦復　高信疆
發行人：郝明義
策劃指導：楊渡
主編：黃秀如
本輯責任編輯：藍嘉俊
編輯：冼懿穎・葉原宏・蔡佳珊・傅凌
網站編輯：莊琬華
北京地區策劃：于奇・徐淑卿
美術指導：張士勇
美術編輯：倪孟慧・張碧倫
攝影指導：何經泰
企劃副理：鍾亨利
行政兼讀者服務：塗思真
法律顧問：全理法律事務所董安丹律師

出版者：英屬蓋曼群島商網路與書股份有限公司台灣分公司
台北市南京東路四段25號10樓之1
TEL：(02)2546-7799
FAX：(02)2545-2951
email：help@netandbooks.com
網址：http://www.netandbooks.com
郵撥帳號：19542850
戶名：英屬蓋曼群島商網路與書股份有限公司台灣分公司

總經銷：大和書報圖書股份有限公司
地址：台北縣新莊市五工五路2號
TEL：886-2-8990-2588
FAX：886-2-2290-1658
製版：瑞豐實業股份有限公司
印刷：詠豐印刷股份有限公司
初版一刷：2004年6月
定價：台灣地區280元

Net and Books No.11
Have Fun！
Copyright @2004 by Net and Books
Advisors: Peter Weidhass　Chen Yuan
　　　　　Shen Chang Wen　Chang Man Hung
　　　　　Chu Bang Fu　Gao Xin Jiang
Publisher: Rex How
Editorial Director: Yang Tu
Chief Editor: Huang Shiou-ru
Executive Editor: Lang Chia-Chun
Editors: Winifred Sin・Yeh Yuan-Hung・Julia Tsai・Fu Ling
Website Editor: Lucienna Chuang
Managing Editor in Beijing: Yu Qi ・Hsu Shu-Ching
Art Director: Zhang Shi Yung
Photography Director: He Jing Tai
Marketing Assistant Manager: Henry Chung
Administration: Jane Tu
Net and Books Co. Ltd. Taiwan Branch（Cayman Islands）
10F-1, 25, Section 4, Nanking East Road, Taipei, Taiwan
TEL: +886-2-2546-7799　　　　**FAX:** +886-2-2545-2951
Email: help@netandbooks.com　　http://www.netandbooks.com

本書之出版，感謝永豐餘、CP1897網上書店、英資達參予贊助。

CONTENTS

封面繪畫：Eric Giriat（Corbis）

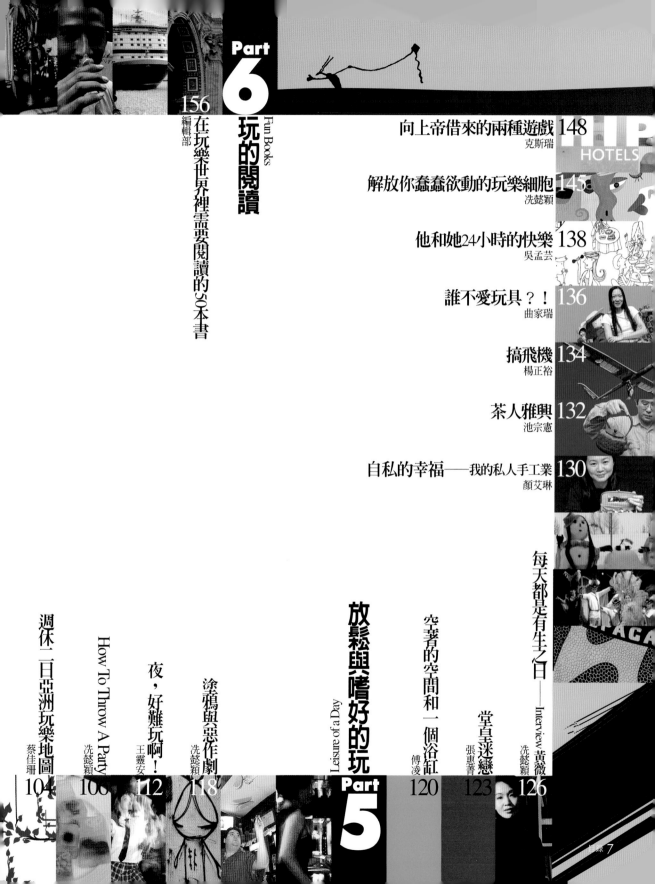

遊走中國山河

中國主題旅遊圖書展

www.CP1897.COM

Part 1

玩的文化

Culture of Having Fun

去玩吧

有些「玩」不是一個渙散的心智可以執行，
而是在肉體逐漸匱乏之前的全力一搏，換言之，這是一種意志的粹練，
也是精神能量的勃發。

文—徐淑卿

　　有的時候，熟悉是一種遺忘的過程。你對周遭的世界越來越視而不見，你的心被千篇一律的瑣事反覆摩擦，逐漸逐漸地失去感覺，這時候你可能想遁逃到遠方，或者僅僅想讓地球暫時停止旋轉，你的願望很卑微，帶著對一個星期美好假期的幻想，度過漫長而無邊際的五十一個星期，用街角咖啡座一杯濃郁的咖啡，激勵你開始下午的工作。「去玩吧」，彷彿是你給你自己的安慰，在疲憊不堪的時候望梅止渴，在快要不能呼吸的時候，感覺到黑暗甬道的盡頭就是光亮。

玩是一種意志

　　然而，「去玩吧」，可能是一種休息，可能是一種停頓，可能是一種出發，可能是什麼都不做，但它也可能是一種生命的轉折，這個轉折需要極大的勇氣和意志，你覺得非如此行動不可，否則這一生就會逐漸走樣，終至變成遺憾。村上春樹三十七歲的時候，決定離開日本作個漫長的旅行。他想：「四十歲是一個很大的轉捩點，那時我將選擇一些什麼，並捨棄一些什麼。而且，在完成那精神上的轉換之後，不管喜歡或不喜歡，都已經不能再回頭。」他希望在「精神的轉換」之前，作一點什麼扎實的工作留下來，「我覺得在日本的話，說不定我會在忙於應付日常雜事中，拖拖拉拉沒什麼作為地一年過一年。而且我覺得在那之間將會失去什麼。」

　　《紐約時報》的書評家理察·伯恩斯坦五十歲時也想去旅行，他想循著唐朝玄奘到西方取經的路線，由中國走陸路到印度，然後再回來。他的念頭來自一個平淡無奇的覺悟：「我已經過了五十大關，如果我不趕緊行動，我永遠都不可能達成我答應自己要做的一些事情。」

　　這種「玩」，是以生命來進行的。時候到了，它提醒你必須去做你一直想做但始終不了了之的事情，但是這樣的行動卻不是一個渙散的心智可以執行，而是在肉體逐漸匱乏之前的全力一搏，換言之，這是一種意志的粹練，也是精神能量的勃發。這種精神在探險家的身上隨處可見。曾經追隨史考特（Robert F. Scott）進行南極探險的阿普斯雷·薛瑞—葛拉德（Apsley Cherry-Garrard），為這次不幸的事件寫了一本書《世界最險惡之旅》。史考特

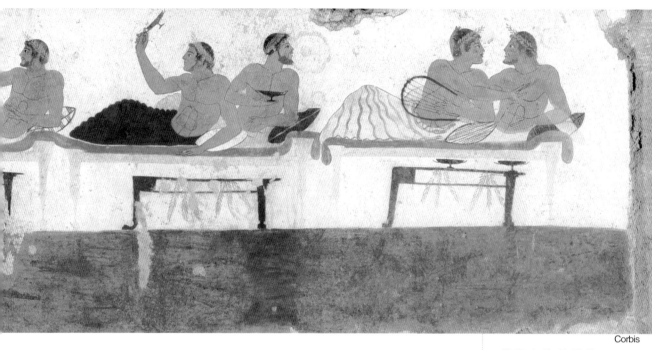

Corbis

領軍的二十四位探險隊員裡，有五位負責最後一程的極點遠征，結果這五個人包括史考特自己，在距離補給點不遠的地方，因為九天連續的暴風雪，加上體況極差無法前去取得補給，而全數罹難。史考特在臨終前寫給英國民眾一封告別信說：「我並不後悔進行這次遠征，它展示出英國人能夠承受苦難，互相幫助，即便在面臨死亡時也可以一如既往地保持堅忍和剛毅。」阿普斯雷·薛瑞—葛拉德一直在思索「這次的探險到底值不值得？」最後他體會到「探險是精神動力在身體上的體現」：「驅使人們去南極的真正動力是精神上的需要，包括對新知識的渴望，也包括戰勝自身弱點的願望。世上並無天生的勇士，恐懼之心人皆有之，而正是在各種形式的探險活動中，人們以向恐懼挑戰的行動證明自己的勇敢。」

這些探險家的事蹟，最後成為一種耳熟能詳的「敘事」。如同《假期：愉悅的歷史》作者Fred Inglis所言，這個神祕幽靈從1850至1950年，籠罩了英國公共小學男女學生的心靈，直到現在，還召喚著已經無險可探的觀光客，他們踏上不再那麼危險的探險家

Corbis

希臘文裡，閒暇的意思和「學習和教育」的意思是相結合的。亞里士多德說在《政治學》一書中所說：「一切事物都是圍繞著一個樞紐在旋轉，這個樞紐就是閒暇。」可以看出他們文化中對閒暇的重視。但希臘公民的閒暇是建立在農夫與奴隸提供服務的基礎上。羅馬人擴大了奴隸的服務，也恣意享受閒暇，但不像希臘人那麼用在思考上。上圖為公元前480年壁畫墓描繪希臘男子飲酒歡樂圖。進入中世紀，基督教文明主宰一切。玩樂活動主要和基督教的節日有關，和奉獻主有關。下圖為公元六世紀在義大利拉溫那城聖阿波利納萊聖殿的十字鑲嵌畫。

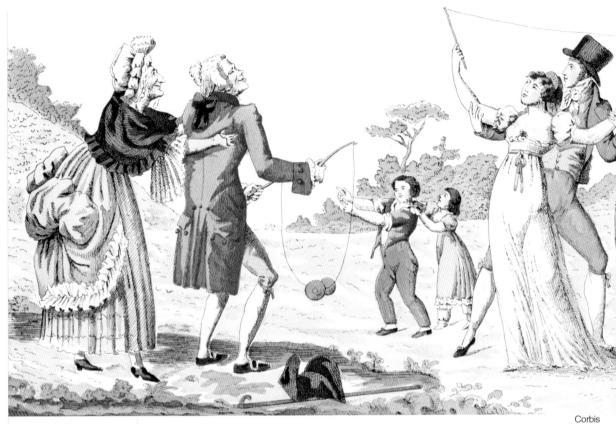

Corbis

Corbis

的旅程，想要「體驗首次造訪者的感受究竟為何」。探險時代已經過去，半個世紀前塞西格穿越的阿拉伯沙地，現在也因為石油財富而形成迥然不同的景觀，不過今日的探險者在追尋「第一人」的行跡時，依然可以獲得屬於自己的收穫，許多偉大的旅程其實正是為了重複前人的旅程，看到他們之前所看到的。但是對於多數人而言，想要完成這樣的追尋之旅，或者實現某種壯舉，都是困難重重且猶豫不決的，我們總是帶著夢想退而求次地選擇容易的度假方式，而這些小小的出口，卻依然善盡職責地給予我們無比重要的慰藉。

假日是晚近的產物

　　Fred Inglis在所有的度假類型中發現，「假日」可以歸納出十個準則。沒有一個假

文藝復興之後，莎士比亞帶動戲劇的興起與普及，巴哈帶動音樂的興起與普及，都開啟了許多新的娛樂之可能。然而，一直到十九世紀初，許多新的玩樂，並不屬於全民所有，而只是少數貴族或有錢人的事情。法國大革命解放了民主，改變了這個趨勢。

工業革命則初期雖然強化了壓榨勞工，但後來不得不給予勞工多一些休閒時間。這兩者合起來，為社會中增加了許多過去宗教節日之外的「人工假期」。

日可以囊括所有的準則，因為有些準則之間彼此矛盾，但他認為這些準則都有其位置。一、假期發生在分類好的時間，所謂的「休息時間」總有開始和結束。二、放假時一定沒有工作。就算有也不是平常的工作，比如說銀行家學習修水管。三、度假的地方可以是熟悉或陌生的，也可以兩者兼具。四、這個地方必定是美麗且非常適於享樂的。五、假期必定是安全的，但也有危險的氣氛。海邊的旅館是安全的，海邊的巨浪是危險的。六、假日將我們從骯髒都市釋放出來，並用大自然的清新喚醒我們。七、假期必定會增進與提升我們的心靈、精神與身體。八、假日是城市的，但同樣也可以是獨居的。九、假日必定是豐饒的，也會是放縱的。十、假期關係著一個極致的想像世界。

事實上，我們現在所理解的「度假」，即使是在西方，也是相當晚進的產物。在1760年左右，英國貴族子弟與有閒階級紛紛渡過英吉利海峽，到歐陸尤其是充滿古蹟的義大利進行「壯遊」，這個旅行被視為是一種成年禮，同時被賦予了「在壯遊中獲得增長與教育」的神聖使命。但那只是對貴族而言的活動。直到工業革命後一段時間，「噢？他們需要什麼休假？」還是許多貴族對一般勞工的刻板印象。對於平民來說，真正能夠「去玩吧」，必須仰賴外在條件的配合。比如說，通過公定假日的立法，才能讓他們具有閒暇時間，英國在1833年通過〈工廠法案〉，強制必須給予工人兩個全天和八個半天的假期，1871年通過〈銀行休假法案〉，並規定聖誕節、復活節等國定假日。美國遲至1932年才得到聯邦對官方假日的認可，但到二次大戰後才成為強制規定。其次，鐵路等快速移動的工具，則使遊客得以在短暫的假期裡旅行。1841年庫克（Thomas Cook）帶領短程旅行團，進行從萊斯特到羅浮堡的鐵道之旅，從此開啓了大眾旅行時代。不到兩百年的時間，度假已經成為人們生活裡的一部分，同時它也塑造了一種工作價值，也就是「拚命工作以求能夠休閒」。

不過，即使假日已經成為常態，許多國家都有著週休二日的規定，度假也不再是一種奢侈，但是越來越多的假期，並不意味著人們就越來越知道怎麼玩。這其實還不是指玩的內容，因為玩的內容本來就會推陳出新，這一代覺得有趣或有益的玩法，在另一世代看來，也許就是沒有品質或沒有品味。《度假》的作者Orvar Lofgren指出，「如此轉變所說明的，不只是特定的旅遊形式如何持續耗損，讓某一地區變得無趣或不再時髦的過程，同時也呈現每一代的遊客挖掘夢想新天地的進展。在這個過程中，人們經常對前一代遊客的方

Corbis

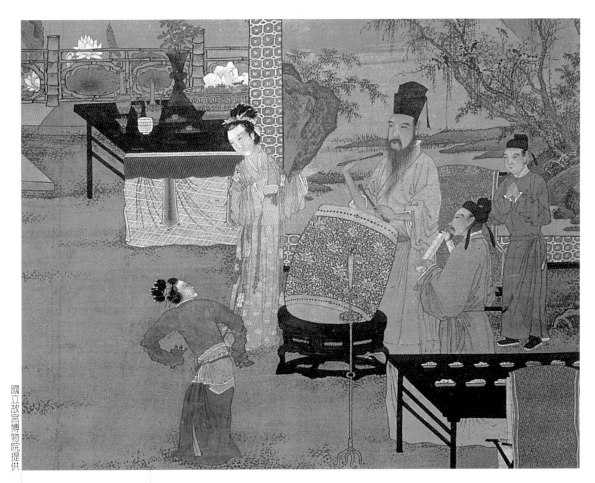

國立故宮博物院提供

式有所批評。」Orvar Lofgren認為旅遊本身也是一種學習的過程，有些遊客在學習中成為一個世故的消費者，對於許多的事物、體驗或玩法逐漸感到厭倦。

玩是精神狀態

　　所謂的會不會玩，應該是在於一種生活態度，或者是精神狀態。這可能和不同民族的文化有關，像生活在地中海地區的人們，認為生命的目的就是要享受人生，因此不會讓工作占據太多的時間，他們也可以悠閒地享受食物的美味，而不會將用餐當成不得不解決的事情，只求快速完成以便繼續工作。許多人遵奉「拚命工作以求能夠休閒」的信條，但是如果不懂得「怎麼玩」，那麼在這個被分類成「假日」的時間裡，也容易玩得疲累不堪，甚至不耐煩去「玩」。大陸作者胡偉希在〈境界與休閒〉的文章中便指出，基督教會有「禮拜日」的規定，這一天人們才能停止勞作，得以休息和侍奉上帝，由此開始了日常生活和休閒生活的分離。宗教改革後，新教強調「工作倫理」，

中國長期的農業社會結構，使得社會裡的休閒玩樂，主要隨歲俗節慶而發生。不過上層階級與知識分子，另有一套自己悠然的娛樂方式。圖為《韓熙載夜宴圖》，原畫為五代時期南唐顧閎中所畫，此畫為明代唐伯虎重畫之作。可以看出當時文人夜宴娛樂節目之豐富。當時歐洲正是黑暗時代，為基督教文明所主導。

休閒如同是浪費時間的貶義詞。工業革命提倡效率，因此人們也像利用各種資源一樣的利用空閒時間，休閒若不是成為恢復體力與腦力，以便更有效工作的手段，就是在休閒時間拼命追求各種刺激和放縱自己，以致空閒時間的利用也和工作時一樣匆忙和緊張。

　　「玩」可以是一場旅行或一個假期，但它也存在日常生活中的各個空白，有時則以嗜好的型態出現。也因此所謂「玩」的本質應該是一種精神狀態。就如同德國天主教哲學家皮柏在《閒暇：文化的基礎》書中所說，休閒是一種思想和精神的態度，不是外部因素作用的結果，也不是空閒時間所決定，更不是遊手好閒的產物。所謂休閒是一種精神態度，它意味著人所保持的平和、寧靜的狀態。此外，休閒也是一種使自己浸淫在「整個創造過程中」的機會和能力。美國心理學家M. Csikszentmihalyi則從心理學的角度對休閒的體驗提出「Flow」的概念，認為休閒是「具有適當的挑戰性而能讓一個人深深沉浸其中，以致忘記時間的流逝，意識不到自己的存在的體驗。」需要「適當」的挑戰性，是因為太難的活動會讓人感到緊張和焦慮，太容易的則讓人厭煩。

玩需要閒情

　　和西方人相比，剛剛學習如何使用「休閒」的台灣人，可能顯得不太會玩。不過，如果休閒、玩樂也算是文化教養的一種的話，那麼初期的僵硬、拙笨、模仿，本來就是必經的過程。過去傳統中國文人的生活中，本來充滿著琴棋書畫賞鳥蒔花等閒情，而在他們的生命經歷中因為官場的得意或失意，必須四處謫遷輾轉任所，這種被稱為「宦遊」的旅程，不但讓文人有機會遍歷名山大川，同時僕僕於風塵之中，也讓他們對不能止息的生命漂流，有著更深的領會而形諸詩文之中。因為世事如此變動不居，傳統文人習慣轉換一種視角或心情，來看待現在的禍福，即使是風花雪月之事，也講究不同的玩法有著不同的境界。就如賞月，張潮在《幽夢影》裡就區別出「皎潔則宜仰視，朦朧則宜俯視。」

　　不過文人的閒情畢竟是屬於某一階級，對大多數老百姓來說，終日不免勞勞役役，過著日出而作日落而息的生活，只有逢

Corbis

清末民初，門戶大開，各種前所未見的玩樂節目與器材進入中國，造成整個生活方式為之傾斜。但另一方面，西方思想與力量造成種種衝擊，形成有識之士之憂國憂民，救亡圖存，又將玩樂視為腐敗。兩者從不同方向扭曲了近代中國文化與玩樂的關係。以無產階級為號召的中共建政以後，有很長一段時間更排斥玩樂到極致。台灣的情況雖然沒有中國大陸那樣極端，但是熱衷發展經濟，社會以努力工作為尚，很長一段時間也以儉約節省來排斥玩樂。

Corbis

工業革命之後，西方逐漸形成工作至上，而排斥閒暇的文化。到美國於十九世紀中葉興起之後，更把工作與財富結合的人生觀帶到新的高峰。直到六○年代嬉皮風興起，才反叛長期嚴謹的中產階級生活觀，呈現另一波比較解放的玩樂風潮。圖為七○年代一對年輕男女騎摩托車奔馳在校園內。

年過節，才能理直氣壯地從日常生活中逃離，痛快地玩痛快地吃喝。過去中國官員休假的時間，從漢至隋是每五日休一日，稱為「休沐」，唐至元是每十天休一天，稱為「旬假」、「旬休」，明清則是每年有一個月的「年假」，直到民國時代採取星期制，才規定每星期日放假一天。其實星期制早在明末就隨傳教士傳入中國，但真正採用應該是在清末之際，台灣則是在1895年被日本統治之後才實施星期制。

至於美國工人感於工作勞苦而在1884年發起的「三八制」運動（每日工作八小時、教育八小時、休息八小時），曾於1889年在巴黎召開第一次大會，當時中國政府也曾派代表參加，現在各國慶祝的五一勞動節，也正是「三八制」運動成功紀念日。不過，中國開始實施「三八制」，也是在民國以後。

從規定固定的工時以及實施週休二日，台灣不但有固定的假期，而且假日越來越多，但對「玩」這件事卻像「富過三代才懂穿衣吃飯」那樣，直到現在才在起步階段。從近代的歷史來看，台灣直到六○年代經濟起飛，才逐漸脫離過去戰火與貧困的陰影，但是不論就國家或個人來言，「求生存」始終被視為最主要的事情，「犧牲享受，享受犧牲」的口號主宰了一、兩代人的人生觀，社會所肯定的價值是「不眠不休」，玩樂則被視為不務正業。直到現在經濟成長到某一階段，現實壓力不再那麼緊迫，我們才有一點心力去思考生命價值是豐富多樣的，我們想要選擇什麼樣的生活，

我們應該怎麼去「玩」。

　　玩需要餘裕。要學會玩，也許得從有一點點閒情開始，才能耐煩去玩，想要去玩。而這樣的一點閒情，也許就在尋常的生活裡。就像辛波絲卡的詩〈種種可能〉：

　　我偏愛電影。

　　我偏愛貓。

　　我偏愛華爾塔河沿岸的橡樹。

　　我偏愛狄更斯勝過杜斯妥也夫斯基。

　　我偏愛我對人群的喜歡

　　勝過我對人類的愛。

　　我偏愛在手邊擺放針線，以備不時之需。

　　我偏愛綠色。

　　我偏愛不抱持把一切

　　都歸咎於理性的想法。

　　我偏愛例外。

　　我偏愛及早離去。

　　……

　　讓我們尋找自己的偏愛，去玩吧。 ■

二十世紀最後十年，高空彈跳等極限運動成為潮流。

同時，網路興起，又像工業革命時代一樣，因科技之變革，而給人類的生活與玩樂習慣，帶來劃時代的改變。

2001年，六十歲的美國加州富商提托，耗費二千萬美元，搭乘俄羅斯聯合號太空船，前往國際太空站（ISS）停留六天，成為第一位自費上太空旅遊的人類。從此到太空玩樂也不再是夢想。下圖為一模擬的太空旅遊情況。

能愛能工作，還要能夠玩

以前精神分析將人的心理健康定義為「能愛能工作」，

當我以前接受兒童青少年精神科訓練的時候，同時仍需要看成人精神科的門診。有一次，我在電腦上鍵入藥名的時候，順口問病人說：「最近玩得怎麼樣？」一抬頭，才發現病人帶著狐疑的眼光看著我，這時我才發現自己一不小心把兒童門診中詢問父母的常規問題無意間帶到成人門診的情境了。當時雖然也覺得這個問題有些突兀，不過也就硬著頭皮繼續掰下去：「大人也需要放鬆一下嘛！」

「是啊！是啊！我在想是不是我休閒的時間太少了。」病人似乎也覺得這是個正經的問題，側著頭開始將他的焦慮、失眠症狀歸因於休閒太少、工作太忙之類的問題。

儘管我後來並沒有專攻兒童精神醫學，不過這個「玩得怎麼樣」的問題倒是常常拿來問成年人，有趣的是，如果還沒結婚的病人，還會用「玩」這個字形容自己工作

以外的活動；結了婚的病人，則往往用「休閒」去形容這些行為，至於「玩」，通常是指跟小孩子與家人一起出去郊遊或旅行。然而，就選擇用字的心理學來說，「玩」與「休閒」其實有不同的涵義：休閒是辛勞工作的相對詞，換句話說，這些結了婚的男人常將生活當成是一種消耗體力、折損精神的事情，如果能在工作之外求得一些時間，往往要求的是「休息」、「閒散」；而「玩」是一種需要經營、需要投入的生活，對這些規律工作的已婚族來說，「玩」本身可能比工作更加辛苦，更加令人緊張，達不到放鬆的效果。

玩是生活的一部分

對於小孩子來說，「玩」本身就是生活的一部分，同時也是養成社會習性、心理發展的重要活動。有些發展障礙，在遊玩的過程中往往可以看見某些特定的模式，例如說自閉症的小朋友，自己一個人就可以打轉個半天，也不覺得累；或者是重複一些固定化的行為：把玩具車翻過來拚命地用手撥轉著輪子，但就是不讓車子在地上跑。注意力缺損的過動兒則因為注意不持久，往往容易由於粗心的操作而弄壞了玩具，或者是在遊玩中動作過大而傷了別人或自己。智力障礙的小朋友則很明顯地沒有辦法跟自己生理年齡相近的其他小孩玩，而逐漸跟生理年齡比自己小的人玩在一起，或者說只能從事比較簡單的遊戲。這些都是瞥見小孩子心智活動的好機會，所以小兒

如今我倒是想加上另一項條件：「能夠玩」。　　　文—陳嘉新

科或兒童心智科門診永遠會布置成一個玩具場，醫師的口袋也常常放著貼紙和小玩具。有一次我聽完一個小病人跟我仔細介紹完口袋怪獸的數十種變化之後，訝異地問他說：「你怎麼都記得甚麼獸會變成甚麼獸啊？」小朋友張大著澄亮的雙眼看著我說：「家裡都沒有人陪我玩啊，我每天都看好幾個小時的卡通⋯⋯」

寂寞的小孩至少還有一堆變來變去的怪獸娃娃陪伴，小孩長大了以後呢？當這些長大的小孩不再把「玩」當成是生活的一部分時，他們要嘛就是將「玩」這個字留給自己的小孩，或者就完完全全地忘記自己還有玩的權利。成人的世界似乎只有工作與休閒，然而沒有可以宣稱遊玩是合法的空間。以前精神分析將人的心理健康定義為「能愛能工作」，如今我倒是想加上另一項條件：「能夠玩」。

成年人的「玩」當然有很多種，不限於繞圈圈或者玩具車。最近看了一本書，在講十九世紀末巴黎的漫遊閒逛（flanerie）風氣。作者敘述到當時巴黎普遍的閒逛習慣，除了包括當時剛剛成形的影像藝術如電影之外，還包括許多城市的景點：艾菲爾鐵塔、凱旋門當然是觀光勝地不用說，這些景點還包括展示無名屍體供民眾指認的殯儀館，以及各式各樣的劇場。這些看熱鬧的集體心態，不僅僅成為巴黎當時大眾文化的推手，同時也成為世紀末（fin-de-siècle）氣氛的組成因素之一。1895年四月時，接連幾天在塞納河發現兩

具無名小女孩的屍體之後，巴黎的報紙開始揣測這兩具屍體是不是姊妹，於是殯儀館立刻擠入了許多的民眾，想要一睹這兩具屍體的樣貌，人數之多使得行政人員必須要求入場民眾好好排隊。當1907年殯儀館的公開展示被取消了之後，報紙上還不時有記者抱怨這是剝奪了一般大眾可以享有的「人民劇場」。另外，如果不喜歡看死人的，也可以想辦法在星期二進入著名的Salpetriere醫院，看著名的Charcot醫師展示他那些有名的歇斯底里病人，看她們怎麼在眾人面前昏厥、痙攣，或者夢遊。如果運氣不錯，搞不好在巴黎街上跟你擦身而過的就是遁走（fugue）的病人，他忘了自己的身分，正往著不知去處的終點晃蕩而去，也許還要等個幾個月，才會忽然「醒來」，或者是被人發現。

什麼人玩什麼鳥

這當然是那時候的一種特殊遊玩方式，現代人雖然也可以用逛櫥窗、壓馬路、跑劇場來殺時間，目前可以玩或者是休閒的選擇多了很多，而遊玩本身成為一種新興的產業；然而這樣的現象倒讓我們看見了當前資本主義運作的方式：一方面將遊玩與休閒獨立成一種可以商業化的產業；另外一方面，卻又讓日常的工作充斥著更強烈的勞力或智力付出。於是我們看到遊玩／休閒硬生生地與工作切分開來，各自成為資本主義掌控的對象。人民不再有殯儀館這種免費的「人民劇

場」，而是必須斤斤計較健身俱樂部的社交價值、高爾夫球證的經濟效益、國家音樂廳的文化資本。「玩」從隨心所欲的活動，成為必須仔細計算的投資事項。就像俗話說的，「甚麼人玩甚麼鳥」，「玩」這件事情本身就代表著身分與地位，也同樣受到經濟情勢的影響。所以我的病人終究會跟我說：「玩？那太累了吧！」

玩是一種精神治療

然而，玩是一種創意，是一種生活的脫略，更是一種精神的治療。約莫一百年前，精神醫學界還在爭議某些神經症病人是否應該進行「休息治療」（Rest Cure，躺在床上儘量不動，進食牛奶與滋補品）還是應該「勞動治療」。曾經在日本風行一時的「森田療法」則兼採兩者，建議神經症患者（例如說神經衰弱）先臥床數週，然後開始規律勞動，並且撰寫日記，與醫師討論自我的進展與感受。這些療法現在被認為跟工業化社會所出現的疲倦感（Fatigue）有關，當機械與人體在類比的關係中以疲倦做為共通點時，個人無以言喻的疲倦感成為人體機器必須接受修理的徵兆。然而，如果說當時的治療是現代性逐漸苗興的結果，那麼已經走進後現代的我們，就應該要試圖超越這種休息／工作、疲倦／恢復的簡單二分法。真正的玩既不是休息，也不會疲倦；這種機械化的隱喻一不小心就讓我習慣這麼看待自己的身體與能量，卻忘掉了：人不是機器。

玩的療效在於：它完全是「享樂取向」的行為，換句話說，不在於累不累，也不必區分是工作之內或之外的活動；玩的定義就是「放」（或Fun？），只要有「放」，甚麼都好玩。對於某些強迫性格的人，這個「放」字訣就非常困難，這些人有太強的道德感（或者用精神分析的術語來說，超我的力量太大），所以要讓他們「放」得下來，還真是不容易。我有時會促狹地問這一類的朋友：「嘿！你到底有沒有做甚麼事情會樂到失控的？」然後就可以看他們擠眉弄眼，侷促不安。對這些人來說，「玩」所蘊含的越界（Transgression）意味顯然不是他們可以承受的；問題是，我們也早就過了疆界分明的時代，越界不盡然是項罪惡，反而可能是個人的利多。所以我前面說健康的心理除了能愛、能工作以外，還得加上能夠玩這項條件。

好吧！這篇文章就寫到這裡，我要去玩別的東西了，接下來該是你玩的時間了。　　　■

本文作者為精神科醫師

【參考書目】
1. Vanessa R. Schwarz，《 *Spectacular Realities: Early Mass Culture in Fin-de-siécle Paris* 》（Berkeley, Los Angeles and London: University of California Press, 1998）。關於世紀末巴黎的奇特閒逛風氣，包括殯儀館。
2. Henri Ellenberger,·《*The Discovery of the Unconscious* 》（New York: Basic Books, 1970）或者參見中文譯本，由劉絜凱等人合譯，發現無意識，共四冊，遠流出版，民國九十三年。結合社會文化史與動力精神醫學思想史的著名著作。
3. Anson Rabinbach,《 *The Human Motor: Energy, Fatigue, and the Origins of Modernity* 》（New York: Basic Books, 1990）。說明人體疲倦與機械文明和現代性的相關性。

陶淵 Volker Lehmacher　28歲　德國人　圖書館與電腦管理　來台3年

基本上，因為國際化的因素，大家玩的東西其實都很一致了。但比較起來，台灣人特別喜歡熱鬧，而在德文裡，「熱鬧」算是比較不好的詞。德國人喜歡安靜、獨處，台灣人喜歡一群人去喝酒、唱歌、一起玩。台灣人很熱情，很容易和不認識的人打成一片，德國人就要慢慢來，要想清楚我為什麼要和你相處下去。或許你們比較感性，我們比較理性吧。在德國我一個人去Pub，若沒有遇到熟識的人，就會覺得很無聊，但在這裡根本沒有這些問題。因此，我在德國常去的是朋友家的Party，那才保證大家都認識。

德國人很重視在家裡用餐。你要出去玩，也是先和家人吃完飯後再出去，和這裡很不一樣，一下課學生們就呼朋引伴吃邊玩了。德國非常重視休息的時間，並且有很嚴格的保障，而台灣人的工作時間很長，相對休閒時間就少很多。

這其實是整個制度的問題。如果工作效率能夠提高的話，你就不用花十個小時做八個小時就能完成的事，那，不就會有更多時間玩了嗎？

夏曼寧 Manon　30歲　加拿大人　翻譯工作者　來台4年

我認識一些台灣人，其實非常會玩。而且，或許因為工作壓力大，所以玩起來特別的瘋。有些人下班已經12點了，照樣要跑健身房。更不要說玩通宵了：晚上唱歌，唱到隔天五點，接著又去吃飯，早上八點才回家，這在加拿大是很不可思議的。也許是生活太緊張，需要一個發洩的管道。在加拿大，每個人都能充分地享受週休二日，可以徹底地放鬆。這裡有時候剛好相反，工作了一週，有時只能休星期天，這個唯一的假日諷刺地反而匯集了更多壓力—— 因為有太多期待，想要拼命地玩。但那天如果遇到下雨，就真的太糟糕了。很多人下班後就是看電視，我發現是他們一天工作下來，實在太累了，沒法做其他事情，甚至到了假日，睡整天覺，哪裡也不想去。

其實很多在加拿大玩的東西我在這裡都可以找到，例如攀岩、騎車、爬山、游泳，相對地，這裡泡溫泉的方便是之前我無法想像的。我不認為這裡選擇較少，只是覺得有些活動訊息不太流通。KTV是個有趣的地方，我覺得台

灣人在KTV裡放得很開，不管唱得怎麼樣，都沒人會去笑你，這點加拿大人還真的做不到。

台灣算是亂中有序的地方，若能在工作與玩樂中找到均衡，一切會更好。

玄昌成　33歲　韓國人　貿易商　來台5年　目前韓國還是以隔週休為主，台灣已經週休二日了，因此在玩樂上，你們的條件比我們好。但在玩樂的選擇上，這裡好像缺乏中間那一塊。比如說喝酒，如果我想去比路邊攤好一點的地方，很不容易找到，一般的酒吧收費都太高了。又比如唱歌，KTV在韓國是非常大眾化的休閒活動，甚至經營者就是一對老夫婦，進去裡面非常輕鬆。而這裡KTV的裝潢、服務都非常高級，讓人覺得玩樂是很昂貴的。

韓國人非常重視團體感，有許多社會的與社區的角色要兼顧，玩也要玩在一起。從這方面來看，台灣人玩得較沒有「束縛」，只要自己覺得開心就好，不用考慮太多。像我在校園裡和隊友踢足球時，看到操場上許多人獨自在跑步，就會好奇他們會不會覺得很無聊。韓國人很講究家庭的用餐與聚會，屬於家庭成員的共同玩樂，可能是台灣比較缺乏的。

Winnie　30歲　香港人　出版社編輯　來台九個月　近七、八年很多香港人都會趁著週末北上大陸玩，因為香港實在太擠。由於環境的限制，在香港人看來，台灣的戶外活動就比較多，有很多自然資源（如溫泉）可以利用，相關的度假村及民宿，在香港是非常少見的，我們的娛樂比較偏室內型態。台灣的節慶也比香港多，加上原住民文化，使這裡的戶外活動更多元。另一方面，雖然台灣人愛吃，但香港的餐飲業更為發達，幾乎任何時段都不愁找不到地方吃飯，這方面的選擇的確比你們多。

在週六、日的香港火車上，一個中年男子若聽著收音機，有95%以上是在關心賭馬的消息。合法的賭博，提供了香港某些階層另一種消遣的選擇。當然，台灣的夜市很特別，裡面的撈金魚，在香港很少見，雖然我覺得有點無聊，但還是有許多人玩，這就是文化的差異吧！

另外我覺得，台灣和香港的老人玩的選擇很少，好像只能在公園裡下棋、運動，應該多提供老人家可以玩的環境，也鼓勵他們去玩。■

1

第 1 區：

平日可做的、溫和而安靜地玩

除了維持生命的必需活動之外，其他時間，都可以玩，比方說，慢跑、爬山、煮咖啡、游泳、看電影、聽音樂、看電視、打打小牌、週末看展覽、宴客、睡覺、打電動，總而言之，就是屬於不會耗費太多時間、體力，是可以在其他的勞動之後，暫時舒緩身心的玩耍。這區的活動大約是最貼近生活的，可是往往所獲得的滿足，也是比較淺層、即時而又較不持久，但是卻也是忙碌擾嚷的生活中所不可或缺的成分。

玩樂座標

生活太過一成不變？日子太過安逸平淡？工作太過紛擾忙亂？約會太過乏味索然？不知不覺越垂越低的是肩膀，負荷越來越多渾身充滿無力感，閉上眼睛都不用害怕會走錯房間，鎮日只能埋首於電腦前，MSN、電玩或睡覺是稀有的休閒，兩個人獨處只剩大眼瞪小眼、不看兩相厭，要逃離這難堪的悲慘，唯一的解藥就‧是‧玩！

無時不是玩樂時。可是，玩來玩去，玩得夠全方位嗎？有些活動，是平日、隨時隨地可玩，有些活動則必

文—莊琬華　插畫—吳孟芸

第二種類型，是更狂放不羈、更恣意妄為的玩，有時候，也帶有幾分冒險，幾分創意，幾許勇氣，溢出日常行動軌跡。不需要規範，只追求極限。對於懶散不得的人，需要尋求刺激、發洩壓力、釋放能量、消耗大量體力、腦力的活動，絕對是最有效的振奮劑，超越極限、挑戰顛峰，一如工作上的嚴謹，再兼有技術上的磨練，追求卓越的刺激，衝浪、滑翔翼、風帆、攀岩、溯溪、野營、攀登高峰等等，是滿足、超越自我的不二法門。

2

第 2 區：

平日可做的、狂放而恣意地玩

刻意的玩，終究比不上打從心底自然的玩來得徹底。這是一種精神的培養，比方說，金庸筆下的周伯通，即使自己一個人在荒島上，也都能因為玩左右搏擊，而發明出特別的武功招數。如果他沒有悠然自得的玩心，大概就只能苦悶終老。落在這一區的玩，是一種無入而不自得的閒適，興之所至心嚮往之的玩，比方說，收藏絕不只是一時興起，三分鐘熱度。有些玩，需要投注更多的耐力與心力。當「玩」已經成為生活的一部分，有不可分割地完整，保證生命絕對是精采可期。

第 **3** 區：
一生可做、溫和而安靜地玩

須以一生的時間好好去玩，有些活動，是溫和而舒爽的，有些活動，則是狂放而刺激的。有些活動則有延展性，可從平日變成一生，也可從溫和變成狂放。

如果我們以「平日」、「一生」為X軸，以「溫和」、「狂野」為Y軸，可以將「玩」分成四大區。請你找出紙筆，或者打開電腦記事本，寫下平常的休閒活動五十種，以及今生想做的五十件事情，然後，開始一項項分類，在你的檢視清單中，是不是有很多項目都落在第一個區域中？

第 **4** 區：
一生可做、狂放而恣意地玩

一生之中，除了無入而不自得的輕鬆自在，也該有不受限、幾近瘋狂、偉大的玩，是傾盡畢生之力，放開全身枷鎖，比方說，努力去實踐不做一定會遺憾、不太容易做的夢想，以前是環遊世界八十天，現在可能是太空旅程。許許多多的探險家，就是最佳實例，他們也許耗盡畢生精蓄，也許就這麼消失在旅途中，但是那是完全不會後悔的一趟旅程。相對來說，終身投入工作反倒忘了人生樂趣，或者想要實現卻已經剩下不多時間，可能是許多人會碰到的遺憾。

玩樂溫度計

文—莊琬華　插畫—BO2

當你在讀這本書做這一項測驗的時候，應該不會是處於「玩」的狀態中，不過，為了避免你繼續閱讀此書可能產生的反應以及舉動可能造成的麻煩，請仔細做這項測驗，再決定你應該如何繼續閱讀：

Start→

1.你今天早上起床之後的心情如何？
a.還沒睡飽，實在很想多賴一下床。→2
b.又是美好一天的開始！→3

2.如果到了辦公室，發現辦公桌上有人幫你準備好早餐，你希望桌上的東西是：
a.半生不熟的太陽蛋，加上一些薯條和蕃茄醬，旁邊躺著兩片火腿跟吐司，然後還有杯黃澄澄的柳橙汁。→5
b.最好是那種可以迅速在一分鐘內解決的三明治，不，也許那個瞬間補充體力、吃起來像果凍的東西更好。→4

3.剛好同事要給你兩張你都沒看過的電影的優惠券，你會選擇：
a.充滿異國情調、山野明媚風光、溫馨感人的《蝴蝶》。→6
b.驚險刺激、講述未來世界、令人血脈賁張的《駭客任務》。→4

4.十一點要開會，可是你的電腦竟然當機，會議眼看就要開天窗，你會：
a.狠揍電腦數十拳，打到它醒過來為止。→6
b.天將降大任於斯人也，必先壞其電腦，這點小事，趕緊借電腦再趕一份報告就是了。→7

5.好不容易上午的會議結束了,到中午休息時間,你會怎麼利用?

a.請人幫忙外帶食物,好多一點時間處理其他事情。→9

b.終於到了休息時間,好好去吃一頓,不然也要找個悠閒的地方輕鬆一下。→8

6.打開E-mail,琳瑯滿目的信件中,你會先打開:

a.「其他地方看不到的美女(或者猛男)圖」。→9

b.「人間仙境~~你絕對沒看過的海洋之美」。→8

7.午茶時間大家推舉你出去買點心,你會選擇:

a.綿密細緻又美麗的各種小蛋糕。→12

b.火熱過癮又特別的臭豆腐、小籠包。→9

8.從窗外看出去,是灑落著陽光,飄上幾朵白雲的天氣,你希望看到哪種形狀的雲出現眼前?

a.像一架在天空翱翔的飛機的雲朵。→10

b.像一座軟綿綿舒服極了的沙發的雲朵。→11

9.如果臨時要開一場研發會議,討論新家電產品,你會提議:

a.製造萬能屋,讓你回到家馬上就可吃飯、洗澡、休息。→12

b.發明時間製造機,可以多一點時間好完成該做的事情。→13

10.想像一個不經大腦決定,讓你不顧一切要去做的事:

a.立刻動手籌備夢想目標旅行二十天或一個月。→12

b.好好回家睡大覺,睡到地老天荒、海枯石爛。→11

11.手機中出現一則簡訊,會是邀你:

a.共進充滿燭光的浪漫晚餐。→14

b.欠繳電話費通知。→9

12.如果臨時有工作得加班,你會:

a.想盡辦法脫身,無論如何都不能讓你取消晚上的約會。→**C** type

b.心中即使有千萬個不爽,還是會留下來把工作完成。→**B** type

13.在一天結束之前,你會:

a.喝點小酒、聽點音樂,看看窗外的夜景,或者讀幾頁書。→**D** type

b.把明天工作要用的計劃書準備妥當,喝杯牛奶幫助睡眠。→**A** type

Ａtype 《一ㄥ到不型

你是一個非常謹慎小心、按部就班、自我控制嚴謹的人,休息對你來說好像是浪費時間。對於這樣的你,一定要花一點時間來好好讀讀這本書,你才會了解,其實玩樂跟工作一樣重要,而且,玩樂不會是純粹逸樂,相反的,還會大大提振你的工作精神與能力。

Ｂtype 想到不型

你喜歡你的工作、生活,不過,似乎對生活有些感慨,偶爾會想要脫離目前的軌道,好好讓自己輕鬆一下,可是就是缺少臨門一腳,讓你下定決心馬上放自己一個假,或者忙裡偷閒好好享受一下。所以,你是非看此書不可,因為那個關鍵點,很可能就這樣從書中跑到你的心裡、腦子裡。

Ｃtype 放到不型

你是享樂至上的人,工作、生活就是為了要玩樂,如果出現阻礙,你或許有很大的力氣可以擺平,但是卻也消耗你很多意志。老實說,你的愛玩其實只玩了一部分,所以你必須看這本書,找出關於「玩」的其他意義,這樣才能讓你悠遊其中,不至於因為要玩而丟了工作、賠了健康。

Ｄtype 開到不型

人生對你來說就是一場遊戲,無論何時何地,你的身邊就是散發出悠閒自在的安逸氣氛,面對最無聊的事情,你都可以找到一絲樂趣,彷彿天底下沒有什麼大不了的事情。所以,在這本書中,還有更多與你同類的人,彼此互相觀摩,或許更增進你悠然閒適的修行等級。 ■

Maps 一個有待補充的筆記

編輯部

中國與玩樂相關大事紀

有別於游牧文化，漢民族自古以農立國，所以生存空間相對狹小與固定，因此時間對於人們的種種活動更產生如勿符咒般的影響。「春耕、夏耘、秋收、冬藏」已經不僅僅是一種知識，更是一種信仰。

甲骨文裡已有用來表示干支的文字。一年也已劃分為四季、十二個月、二十四節氣；一日分為十二個時辰，一個時辰共古今兩小時分為八刻，因此一日有九十六刻。但中國早期沒有分與秒的概念，因此生活節奏與文化習俗皆呈現出悠閒的風貌。然而由成書於春秋戰國時期的算數書《周髀算經》看來，其中除有八節二十四氣的記載之外，對於時間單位的劃分更是極為精細，因此之所以沒有分與秒的概念，顯然是因為沒有實際用途，或者說對於農業與商業沒有助益的緣故。

傳說：「堯造圍棋，丹朱善之。」丹朱是堯的兒子，一說圍棋是夏禹的臣子烏曹所造。

傳說帝女令儀狄釀酒成功，酒味甘美而獻給了大禹，大禹喝完之後感嘆道：「後世必有以酒亡其國者」，結果便疏遠了儀狄與美酒。後來的夏桀便因消耗民力修建亭台、耗費人民的財產構築「酒池糟隄，縱靡靡之樂」而亡國，但接下來的商約則更有過之而無不及。

周文王將方圓七十里的囿（相當於後代動物園與花園的合體，是君王專屬的打獵娛樂場所）開放給一般民眾使用，是一個愛民的君主。

「易」發展到周朝成熟，成為「周易」。後來不但《易經》成了中國的群經之首，對爻變的觀玩，也成了中國知識份子最高層次的一種娛樂。

老子反對崇尚賢人、難得的貨品以及引誘人心的慾望，以求消弭競爭、強盜和亂象，更反對感官的享受，如他說：「五色使人目盲，五味使人口爽，五音使人耳聾，馳騁畋獵使人心發狂，難得之貨使人行妨。」認為這些感官刺激若不能去除，人民也就難以治理。

儒家主張父母死後需服喪三年，宰我認為這樣的時間過長，而對孔子發問，結果被孔子下了不仁的評語。孔子認為人生三年才能脫離父母懷抱，為何卻對三年的喪期斤斤計較呢？孔子並提出：「父母在，不遠游」的主張，同時認為：「飽食終日，無所用心，難矣哉！不有博弈者乎，為之猶賢乎已。」在提醒人盡孝道之外，也不否認遊戲的正面價值。

魯國權臣季氏因在自家庭院中使人表演天子專用的「八佾舞」，而讓遵守禮法的孔子質問：「八佾舞於庭，是可忍也，孰不可忍也？」在古代即使是娛樂本身也有階級之分，於此可見一斑。

墨子提倡節用、節葬、非樂以反對儒家的繁文縟節與鋪張浪費，主張「死者既葬，生者毋久喪用哀。」反對王公大人奢侈享樂，認為這是在變相地剝奪人民的衣食財產。而墨子本人更奉行儉樸的生活哲學，以致被莊子批評為：「其生也勤，其死也薄……使人憂，使人悲，其行難為也……天下不堪。墨子雖獨能任，奈天下何！」

夏　　　　商　　　　　　　西周

4000BC.　3000BC.　2000BC.　　　1200BC.　　　　　　1000BC.　　　　　　800BC.

以歐美為主的其他地區與玩樂相關大事紀

巴比倫人首先發明日晷以測量一日之長短。尼羅河氾濫時期，恰是天狼星升起而初冬來臨之時，埃及人為了準確預測河水氾濫的時間點，便利用天狼星兩次在地平線上升起的間距測定一年為365日。

1920年，英國考古學家在埃及古墓中發現九個石瓶與一個石球，可見保齡球運動的起源甚早。

希臘文化裡的玩樂，最早都是和對神祇的祭拜相結合的。「眾神為了憐憫人類──天生勞碌的種族，就賜給他們許多反覆不斷的節慶活動，藉此消除他們的疲勞……恢復元氣，……回復到人類原本的樣子。」（柏拉圖語）

前九世紀，希臘城邦中心Elidos國王Iphitos為了消弭內戰，而接受女祭師的建議，每四年為諸神舉辦一次運動會，而因為奧林帕斯山是諸神的聚集地，因此稱此運動會為奧林匹克運動會。

前八世紀左右，荷馬完成《伊里亞德》與《奧德賽》兩大史詩。奧德賽中的尤里西斯成為西方文化中探險、流浪的原型人物。

釋迦牟尼於公元前6世紀末至公元前4世紀初創立佛教，希望教人離苦得樂，以能脫離輪迴束縛。

享樂主義並非是一個學派，起源很早，如前六世紀的波斯國王居魯士（Cyrus）就是一個著名的享樂主義者。奉行享樂主義（Hedonism）的人認為快樂是支配人類行為最主要的動機，因而致力於追求所有能帶來快樂的東西，包括肉體與感官的愉悅、財富、榮譽與權力等，而不願受制於任何限制生活方式的倫理準則。

前五至四世紀，《舊約聖經》寫成。根據《創世紀》的記載，上帝在創世的第六天因為感到亞當孤獨一人太過寂寞，便拔下亞當身上一根肋骨，造了夏娃。而在創世的第七日，神的工作已經完畢，於是就開始休息。因此這一日又被稱為「安息日」，當天大家都停止工作，是週期性假日的開端。

〈箴言篇〉又記載：「神性的智慧一直都帶有某種遊戲的性質，在寰宇中玩耍繞行不止。」

蘇格拉底（前470-前399）主張摒棄一切肉體的享受，自己也奉行著檢約樸素的生活，對於衣食並不講究。後來的斯多學派的創始人芝諾（前326-前264）即深受他的影響。

柏拉圖（前427-前347年）說：「你可以在與一個人一小時的玩樂時間裡獲得比與他交談一年更多的認識。」是對玩樂的一種肯定。
希臘文裡，閒暇的意思和「學習和教育」的意思是相結合的。
亞里斯多德（前384-前322年）說：「我們閒不下來，目的就是為了能悠閒。」以及他在《政治學》一書中所說：一切事物都是圍繞著一個樞紐在旋轉，這個樞紐就是閒暇，都可以看出他們文化中對閒暇的重視。希臘人這種閒暇的目的，是用來思考。但這種閒暇是屬於公民才能享有的，而公民的生活有奴隸為他們解決許多日常雜務。

在《莊子》一書中曾記載紀渻子為王養鬥雞的故事，反映了當時娛樂的一面。而莊子本人則奉行著順應自然、樂天知命而不受倫理、法律等人為規範制約、拘束的逍遙哲學。就如他在〈列禦寇〉篇中說的：「巧者勞而知者憂，無能者無所求，飽食而敖遊，汎若不繫之舟，虛而敖遊者也！」可見休閒娛樂對他而言，早已不存在時空上的局限，那純粹是一種心境上的問題。

《列子》中提到歌者韓娥前往齊國表演的故事，反應了當時平民娛樂的一個面向。

齊宣王時期，光是臨淄一城便已有七萬戶人口，且人民富有，據史稱：「其民無不吹竽鼓瑟，彈琴擊筑，鬥雞走狗，六博蹋鞠者。」是戰國時期一般的娛樂狀況。然而齊宣王卻又規定在囿內「殺其麋鹿者如殺人之罪」，因而引來人民的怨聲載道。

孟子有鑑於當時的諸侯只顧自己的享樂而不顧人民的死活，因而對齊宣王與魏惠王兩人提出獨樂樂不如眾樂樂的看法。

從《禮記》的〈月令〉篇之記載可知，當時對於什麼時間該從事什麼事情以及不該從事什麼事情，已有詳盡的規定，首先對人們的行動自由做了嚴密的控管與約束。而當時的日者更從術數的角度將宜忌觀念大肆發揮，不僅對時間、人事物有繁複的禁忌，即使是顏色與空間也在禁忌範圍之內，人們的行動自由被更加的局限了。
仲春之月是一個生機勃發的時節，據《周禮》、《墨子》與《道德經》的記載，此時政府會在野地舉辦大規模的男女集會活動，看來是以鼓勵與促進生育為最終目的，因此在這時候男女私奔是不會被禁止的。

春秋戰國時期，隨著戰爭的頻繁，除了許多亡國的王孫和沒落的貴族流落民間之外，戰爭所造成的人口流動，也都促進了知識的普及，農業知識與技術因而更加發達。到了戰國時代，鐵器發明、水利設施改進，又促進了商業發達，各諸侯國的交流更加頻繁。當時的貴族娛樂除了排場盛大的打獵活動及歌舞表演之外，還流行圍棋、蹋鞠、手搏、摔角、賽馬，以及觀看跳丸、擲劍等特技表演，民間則流行六博、鬥雞、鬥蟋蟀、鬥狗等等娛樂。

前277年屈原投江自盡，據說那日為五月五日，是為端午節由來。

漢武帝有鑑於曆法與天象不符的狀況，便下令司馬遷、落下閎、鄧平等人修改秦朝曆法而成「太初曆」，恢復了夏朝時以孟春正月為歲首的作法，此後一直延續了兩千多年。正月的日子確定了，於是春節的習俗與文化便也跟著固定下來。而新春期間的許多禁忌，則不僅反映了當時迷信的一面，更是限制人們盡情玩樂的一道道符咒。
夏曆的節氣之變，此後成了中國文化裡起居玩樂的根據。

漢武帝為了對外國炫耀國力於元封三年春天舉辦角抵戲（摔角），使得「三百里內皆來觀」；又在元封六年夏天於京師上平樂館再次舉辦，開放民眾參觀。同時隨著與外族的頻繁交流，外國樂器也大舉入侵，逐漸在樂器與樂曲的娛樂範圍內占有越形重要的地位。

| 春秋 | 戰國 | 秦 | 西漢 | 新莽 | 東漢 |

600BC. 400BC. 200BC. 50BC. 0

蘇格拉底學生安提西尼（Antisthenes）後來創立犬儒學派（前400），主張禁欲、鄙視享樂與物質財富。因為他們不想被自己的財產所支配，因此他們通常衣衫襤褸，而他們也教導人要滿足於自己所擁有的一切。
另外，伊壁鳩魯學派也奉行著簡單樸素的生活哲學，只以水與麵包維生，反對去追求會為人們帶來恐懼的財富、榮譽與權力，主張只有今生，沒有來世。

前400年左右，舞台劇傳入羅馬。

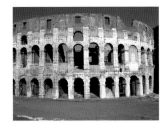

前338年，希臘人在雅典附近建立了石造露天劇場，擁有一萬五千個座位。觀賞戲劇是希臘人重要的日常休閒娛樂。

前264年，角鬥士（Gladiator）表演正式開始，據歷史學家的研究，血腥的角鬥士表演係出於殉葬的傳統。據李維《羅馬史》記載，前174年，為了向弗拉米尼烏斯死去的父親表示敬意，讓74個角鬥士廝殺了三天。而除了在羅馬競技場以及慶祝活動中可以看到角鬥士表演之外，即使一般的宴會，也會以角鬥士助興，當人被砍倒時，大家拍手鼓掌。
而除了競技場之外，公共浴室也是許多羅馬人的日常去處。

前240年，西西里爆發奴隸戰爭。羅馬人藉由不停的戰爭從戰敗國捕獲人民當成奴隸，一般用奴隸來從事耕種、畜牧或者照護橄欖園以及葡萄園等勞力工作，然而正因奴隸不被當成人看待，因此有大多數的羅馬人平時以虐待奴隸為樂，包括鞭打、火燒、斷手斷腳或拿來餵魚等等，是奴隸造反的主因。後來又有斯巴達克斯起義。

前191年，羅馬人為西布莉女神建立神廟，並以表演戲劇作為崇拜儀式。早期的人類因為受限於自身認識世界的能力，而對自然界抱持著許多的恐懼，並從而衍生出許多的祭神活動，以祈求神靈的護佑。如在萊伯爾酒節日的一個月期間，義大利舉辦生殖器崇拜遊行，此時市民們滿嘴髒話，並強迫已婚婦女在公眾場合下做出猥褻的動作。不過比起在夜晚舉行的酒神節，這只是小巫。有鑑於酒神節是淫亂與罪惡的淵藪，前186年，羅馬當局規定禁止在境內舉辦酒神節以及一些不必要的崇拜性活動，而活動也必須經由行政長官的認可才得以舉行。酒神在希臘神話中象徵著人類享樂慾望的本性，他的酒神杖就是用來掌管人們的聲色享樂的。

前一世紀，羅馬文學大盛。

漢朝時因為與匈奴等外族的進行和親與戰爭，加上張騫通西域以及班超經營西域的影響，外族的樂器、樂曲以及阿拉伯、波斯等地的舞蹈和表演吞火等特技的藝人紛紛引入中國。漢武帝時獨尊儒術、罷黜百家，儒家繁複的禮節開始限制人們的日常生活，而漢武帝為了炫耀國力也開始由政府舉辦大型的娛樂活動，此後各個朝代都予以效法。漢成帝時宮廷內開始在蹴鞠、圍棋之外流行彈棋遊戲。

據《後漢書》的記載，當時人梁冀「少為貴戚，逸游自恣。性嗜酒，能挽滿、彈棋、格五、六博、蹴鞠、意錢之戲，又好臂鷹走狗，騎馬鬥雞。」呈現出了紈褲子弟的娛樂方式。

● 魏晉名士為了預防傷寒而流行服用寒食散，服散後據說有「心加開朗、體力轉強、行動如飛」的功用，但副作用是會產生幻覺與異常燥熱的症狀，因此服散後必須以狂走的方式將藥性發散，是「散步」一詞的由來。而長期服用此散則將導致人格產生暴躁易怒等等弊端，服散之風一直流行到唐朝才告終止。

而飲酒也是魏晉南北朝的風尚，當時負有盛名的竹林七賢則以嗜酒聞名，其中的劉伶與阮籍更是著名的嗜酒狂徒，而此時流行的飲酒方式則是熱飲，據說若不如此將「百病生焉」。

魏晉南北朝階級分明、門第觀念嚴重、崇尚清談，而士人的娛樂也主要以琴棋書畫為主。如曹操、諸葛亮等人都擅長圍棋，謝安更在淝水之戰時假借下圍棋來掩飾內心的緊張與喜悅。又如嵇康（223-263年）的琴藝、王羲之（303-361年）的書法以及顧愷之（約345-406年）的畫都是一時極品。

而佛教與道教的盛行，也使娛樂發生了一些改變。

據《世說新語》記載，當時的魏國宮廷還流行彈棋遊戲，魏文帝曹丕便是此中能手。除此外，南北朝的宮廷也開始在春天舉行拖鈎戲，到了唐朝這個遊戲開始改稱為拔河。

─ 田園詩人陶淵明（365-427）：「採菊東籬下，悠然見南山」為後世所推崇，而在這樣的心境下，其實已不需刻意地進行娛樂，因為娛樂早已無所不在。

隋文帝基於安全等理由壓制著元宵節的燈火活動，隋煬帝繼位之後，一反此風，開始大肆鋪張，史稱他在元宵節時集合各地酋長與首長，在洛陽皇城端門外的街道上：「盛陳百戲，戲場周圍五千步，執絲竹者萬八千人，聲聞數十里，自昏至旦，燈火光燭天地；終月而罷，所費巨萬。自是歲以為常。」可謂極盡奢侈之能事，同時也是日後在元宵節行樂的開端。

唐朝時胡風胡舞盛行，而文人雅士的日常娛樂除了遊山玩水就是飲酒賦詩，此時流行的酒則是西域傳來的葡萄酒。飲茶開始盛行，琴棋書畫仍然是高檔娛樂。

而隨著佛教的傳入，節日娛樂也更多元了。如唐朝時期，長安、洛陽一帶曾經於暮春時節舉辦潑寒胡戲，以迎接雨水並藉以洗滌污穢，內容有裸體跳舞及相互潑水。唐玄宗因為該節有傷風化而下令禁止。

現在的公曆源自於羅馬曆法，羅馬曆法原本一年只有十個月。後來凱撒（Julius Caesar）和奧古斯都（Augustus）死後，元老院分別以他們之名加了July和August兩個月份。羅馬人習慣於將出征作戰的三月當成一年的開始，而二月份則是歡慶祭神的日子，這個月份主要用來祈求讓不孕的婦女懷孕。

羅馬法律規定，犯罪者必須接受唯一死刑。而為了讓死刑犯在死前受到足夠多的痛苦，死刑犯死前所受的折磨可謂殘忍至極。諸如釘在十字架上鞭打致死，或者用火活活燒死，或者用棍棒毒打之後從懸崖上拋下等等。然而執行死刑對於羅馬人來說卻是一種慶祝活動。

啞劇在奧古斯都時引進了羅馬，到了尼祿（Nero, 37-68）繼位時，啞劇演員獲得了很高權力，也深受當時人民的喜愛。

凱撒任執政官的時候，大量舉辦角鬥士表演，凱撒本人所用以參加表演的角鬥士就有320對之多。249年，為慶祝羅馬建城一千年，二百名角鬥士、六十頭獅子以及數十頭老虎與大象，混在羅馬競技場內廝殺血戰。

─ 北歐冬季時開始進入晝短夜長的日子，基於對黑暗的恐懼，人們轉而祈求太陽神的庇佑，並於冬至時舉行祭典。313年，在羅馬皇帝君士坦丁一世的堅持下，下令改信基督教，被鎮壓了將近三百年的基督教因而獲得平反。此後，太陽神的祭典便與耶誕節（Christmas）合而為一，成為人們一年一次打破階級與禁忌而盡情玩樂的日子。

公元開始之後的幾個世紀，持續而來的各種瘟疫和傳染病造成大量人口死亡，人們相信自己是罪有應得，懺悔和求救的願望強烈。另外羅馬帝國衰微，各地戰亂頻仍，歐洲開始進入黑暗時代。基督被看作是一切身體和心靈苦痛的救世主。基督教文明主宰一切。所有的玩樂都和基督教的節日有關。玩樂內容也主要以向主奉獻為主。甚至有人根本以苦行為樂。男人為了對主的奉獻，最大的玩樂成了參加十字軍東征，以及騎士行為。

配合男人不在家，吟遊詩人成了後方社會的一個娛樂現象。

一直到七世紀之後，時鐘發明，地中海城市的商業發達，但大家念茲在茲的還是對主的奉獻。因而建設大教堂，以及大教堂週邊所產生的活動，是大家的主要娛樂。

唐朝將元宵節的前後一日訂為國定假日，這三天裡各官署都停止辦公，而夜間執行夜禁的武裝部隊也於此時呈現休息的狀態。而寺觀、顯宦府邸、富豪宅第更為與宮廷爭奇鬥豔而不惜耗費重資「盛造燈籠燒燈」，大街小巷更是掛滿了燈籠，而由宮廷製造或者外國進貢的燈樹更高達三尺有餘，唐睿宗時更造了二十丈高的燈輪，點燈五萬多盞，更使宮女千餘人在燈輪下歡唱歌舞，盛況空前。而數百人一起賦詩的盛況，也正標示了這是一個詩的時代。

唐朝出現了詩聖杜甫、畫聖吳道子，除此外唐文宗時更下詔稱李白的詩歌、裴旻的劍舞以及張旭的草書為「三絕」。而青樓酒家則更是一般文人雅士慣常的休閒娛樂去處。此外，酒令助興等娛樂方式也在此達到了高潮。

王維（701-761）因在家中私自舞弄黃獅子助樂，結果遭到革職。因為「黃獅子者，非天子不舞也」，是娛樂受到封建制度限制的又一個例子。此外，唐玄宗時期（712-756），長安富豪已經用鬥蟋蟀的遊戲來進行賭博，賭注總在萬金以上。到了南宋末年，賈似道更專為鬥蟋蟀寫了一本教戰手冊，書名《促織經》。

天文學家張遂於於開元年間受到唐玄宗的支持而研發出水運渾天儀，「又立二木人於地平之上，前置鐘鼓以候辰刻，每一刻自然擊鼓，每辰則自然撞鐘。」是最早的自動報時機械。

陸羽（733-804）寫作《茶經》，書中除有關於如何煮茶、品茶的論述之外，更有對於飲茶風俗等的介紹。

五代時藩鎮割據嚴重，相互征戰不休，軍需一重，國家橫征暴斂。因此宋朝開國之後，第一要務就是免除許多商稅，又頒訂稅則，以求便民，減少官吏勒索的機會。因而宋初時成為商業中心的汴京繁華盛極一時，「市井經紀之家，往往只於市店置飲食，不置家蔬。夜市直至三更盡，纔五更又復開張，耍鬧之處，通曉不絕。」

宋朝重文輕武，許多武人的娛樂遭到輕視。承襲唐朝飲茶之風，茶館開始盛行，並使得酒館逐漸跟色情行業劃上等號。隨著火藥技術的發展，觀賞用的煙火、花炮、鞭炮以及食用的冰品相繼發明，民眾除了可以選擇上瓦子付費觀賞藝人表演特技及技藝之外，也可相約一起玩麻將、紙牌，以及鬥蟋蟀、下象棋，此時棋發展成熟，並開始興盛。宋詞中則反映了宋人生活縱欲享樂以及狂歡的一面，而同時詞本身也融入了民眾的生活之中，是一個詞的時代。

宋太宗至真宗年間（976-1022），楊億完成《麻將經》，是麻將遊戲的最早記載。此外，宋朝的元宵節也開始流行猜燈謎的活動。

曾三異在《因話錄》中則記載當時流行用飛鏢射轉盤的遊戲，而他的另一本著作《地螺錄》則是羅盤的最早記載，而在此之前宋朝人已將羅盤廣泛地用於航海活動中。

元朝時，除了盛行作曲，其雜劇創作更標誌著完整戲劇形式的形成，觀賞雜劇也成為民眾的重要娛樂。

隋	五代	北宋	南宋	元	明
0	1000		1200		1400

四世紀，羅馬教會訂定復活節的確定日期，復活節儀式源自於猶太人的逾越節，節慶儀式為期三天。

395年，羅馬帝國分裂為西羅馬帝國與東羅馬帝國。476年，西羅馬帝國滅亡。1453年，東羅馬帝國滅亡。

五世紀，聖奧古斯丁（354-430）一反之前教會對戲劇與表演的壓抑態度，採取了容忍與轉化的策略，成為日後宗教戲劇的搖籃。

六世紀時，音樂受到教廷的關注，被視為西方古典音樂的濫觴。

六世紀時，阿拉伯《一千零一夜》開始形成與流傳，十六世紀匯集成書後傳入歐洲，被翻譯成《阿拉伯夜晚的娛樂》。書中所描寫的最著名的哈里發（最高統治者）是生活於八世紀至九世紀初的倫·賴世德，他的宮廷娛樂包含了音樂、舞蹈、象棋、骰子、打獵、放鷹、馬球、擊劍、擲標槍以及騎馬等等，極盡享樂之能事。

645年，日本孝德天皇推行大化革新運動，對中國的官制、禮制、服飾、節令、曆法與娛樂等等政治、文化制度進行模仿。

八世紀，查里曼（Charlemagne，768-814在位）征服了大部分的歐洲地區，建立了神聖羅馬帝國，為歐洲帶來了短暫的和平與安定。查里曼信奉基督教，並熱心於宗教事務，促進了基督教、宗教音樂及彌撒儀式在歐洲的傳播。

十世紀，基於人民求生的困難，歐洲各地開始興盛莊園制度。

996年，法籍教士熱爾拜爾（Gerbert of Aurillac，945-1003）發明了機械鐘，後來他成了第一位法籍教宗西爾維斯特二世（Pope Sylvester II，999-1003）。時鐘在修道院以及往後的外界起著越來越大的作用，自然的時間被劃分為越來越精細的單位，人們活動的自由也就越來越受到精確化的限制。不管是工作、休息或者玩樂，無不受到鐘錶時間刻度的影響。

十一世紀，吟遊詩人成為歐洲上至宮廷、下至一般市集的演藝人員，為人民提供娛樂。

十三世紀，馬可波羅將中國的製冰術傳回義大利，是西方冰品的開端。

1397年，梅迪奇銀行成立，到了十五世紀時已掌控了歐洲大部分的商業網絡，其經營模式更成為日後歐洲各銀行的範本。梅迪奇家族大力支持米開朗基羅等人，對文藝復興有推動之力。

中秋節的起源據考證出於先秦的楚國習俗，在唐宋人的著作中都有提到中秋夜飲酒賞月之事，宋朝吳自牧的《夢粱錄》記載：「八月十五日中秋節，此日三秋恰半，故謂之中秋。此夜月色，倍明於常時，又謂之月夕。」到元朝末年，朱元璋等起義軍為了趕走蒙古人而以月餅為傳遞信息的工具，更確立了中秋吃月餅的習俗。

雖然明朝實施海禁政策，但隨著鄭和下西洋、倭寇入侵、洋人來華經商、傳教士來華的影響，又吸收了許多外來文化，豐富了娛樂的種類。元旦舞獅開始成為通例。

明朝建立後，朱元璋為了使百姓安土重遷，所以下令一個人一天內只能移動100里（合58公里）的距離，想要超過這個距離必須獲得許可證，否則被抓到後將受到80下杖刑的懲處。人們遊玩的空間又無形中被壓縮了。又因為朱元璋出身農家，開國之後，按漢代不許商賈衣絲乘車之例，也只許農家穿綢紗絹布，不過並沒有太大效用。

《大明律》除規定「諸陰陽家偽造圖讖，釋老家私撰經文，凡以邪說左道誣民」之人都要受到懲處之外，更規定「諸陰陽家天文、圖讖、應禁之書，敢私藏者罪之。」那「應禁之書」就因為不曾明言，所以也就包含了無限的可能，而這對書籍的創作與刊行確實達到了有效的遏止。而從明成祖開始就以殺伐來禁止那些涉及藝瀆帝王聖賢的詩詞、戲曲、小說，到了明英宗禁《剪燈新話》與明神宗禁李卓吾的著作等達到了高峰。

但明朝也是小說的時代，許多名著產生於這個時期，《水滸傳》、《三國演義》、《西遊記》以及《金瓶梅》都是千古名著。其中施耐庵在《水滸傳》創造的武大郎，更成為後來著名歇後語：「武大郎養夜貓子，什麼人玩什麼鳥。」的源頭。

明世宗嘉靖年間（1522-1566），起源於明太祖洪武年間的倭寇之亂已演變成嚴重的禍患，沿海地區因而不得安寧，後為名將戚繼光（1528-1588）所驅逐，情況始獲得改善。同時，葡萄牙人大量來到中國沿海等地，並集中在澳門從事商業貿易，對於當地人的生活娛樂產生了不可忽視的影響。

1570年，徽州商人黃汴出版《一統路程圖記》，是世界旅遊手冊的開端。

明朝中後期，因為商業過於興盛發達，使得自給自足的農業經濟體系與藉此維持的倫理風俗面臨崩解，許多農民轉而從商，社會風氣趨於糜爛。陳子龍在《農政全書》（成書於崇禎十二年，1639年）的凡例中就不無感慨地說：「方今之患，在日求金錢而不勤五穀。」「不耕之民，易與為非，難與為善。」

配合著商業的發展，再加上王陽明的心學流行，知識份子容易流於放言狂行，因而生活上各種新奇的嘗試都有人敢於進行，推動明朝後期各種玩樂文化都達到一個高峰。

明朝人嚴漱受到宋朝人黃伯思拼圖遊戲著作《燕几圖》的啓發，而發明十三巧版，並將之紀錄於《蝶几譜》一書中。是清朝時期七巧版的濫觴，七巧版發明後不久傳入歐洲，廣受歡迎，1805第一本談論七巧圖的書籍在歐洲問世。

明

1400　　　　　　　1500　　　　　　　1600

1455年，古騰堡發明活版印刷術，促成歐洲各地不同民族語言與文化之興起。到莎士比亞之後，戲劇的興起與普及，巴哈之後，音樂的興起與普及，都開啓了許多新的娛樂之可能。

咖啡最早起源於阿拉伯，因《可蘭經》中禁止飲酒，因此咖啡成為廣受歡迎的飲品，後來咖啡便以「阿拉伯酒」的名義傳入歐洲。十六世紀，世界第一家咖啡廳開設於君士坦丁堡。十七世紀，歐洲人開始喜好飲用咖啡，並在倫敦、巴黎等地陸續開設咖啡廳。到了十八世紀時，咖啡廳的數目已由原先的十幾家激增到二千多家。咖啡廳從此也成為民眾聚集打牌、休閒與議論時事的公共空間，並開始對各國的政治、文化與經濟產生重要影響。

培根（1561-1626）在《人生論》的〈論旅行〉中提出：「對於年輕人，旅遊是一種學習方式；而對於年長人，旅遊則構成一種經驗。」認為旅遊可以讓人獲得新知，以及擴增交際面。

1582年，羅馬教廷也決定採用羅馬曆法以取代從公元前45年以來一直沿用的儒略（Julian Caesar）曆法。在儒略曆法中一年約365.25天，因此大約每128天就會產生一天的誤差；而羅馬曆法的一年則約365.2425天，因此產生一天的誤差大約需要3300年的時間。此後，義大利、西班牙等天主教國家陸續跟進，希臘及其他東正教國家則直到二十世紀初才採用了這個曆法，而中國採用格里曆以代替陰曆則是在辛亥革命之後的事了。

十六世紀末，抽菸已經成為歐洲人普遍的嗜好，鴉片菸成為上流人士的嗜好之一；到了十九世紀初，歐洲開始流行抽紙菸。

1610年，中國茶葉傳入荷蘭。1630年，茶葉傳入英國與法國。1657年，英國咖啡廳開始供應中國茶，又經過廣告宣傳，茶葉以能治萬病而廣受歡迎，之後經過皇室貴族的提倡，英國開始盛行飲用紅茶。十九世紀中期，英國已成為紅茶的主要供應國家。

1645年，英國清教徒議會決議下令禁止耶誕節狂歡活動。1660年，查理二世復辟後，解除禁令。

十八世紀下半葉，鐘錶已達到了每600天誤差一分鐘的精確度。同時，工業革命開始蓬勃發展，但人們的工作時間並沒有因為許多機器的發明而得到縮短，反而更形增長，其原因在於機器固然提高了人的生產力，但也造成了更加激烈的商業競爭，且隨著人口的增加，人們為了在商業環境中求得生存，耗在工作上的時間也就不減反增了。而隨著工業革命所帶來的各種發明，休閒娛樂的概念也發生了變化。

然而，一直到十九世紀初，許多新的玩樂，並不屬於全民所有，而只是少數貴族或有錢人的事情。法國大革命解放了民主，改變了這個趨勢。工業革命則初期雖然強化了壓榨勞工，但後來不得不給予勞工多一些休閒時間。這兩者合起來，為社會中增加了許多過去宗教節日之外的「人工假期」。

徐霞客（1587-1641）將自身遊歷十六個省分的經歷與觀察寫成《徐霞客遊記》。

清朝有鑑於明末社會的頹靡，開始力求整頓，學術上去除明朝心學的流включ放浪，而力倡宋朝理學，社會風氣也以保守為尚。也在這個趨勢之下，女子在社會中所受的束縛，在清朝再達到一個高峰。

清朝時，因為康熙以相撲選手制服專橫權臣鰲拜而成立善撲營，並大力推展相撲運動。歷代皇帝也照慣例前往木蘭圍場進行打獵以及進入避暑山莊休憩遊玩。

康熙二十年（1681），開始修建木蘭圍場。二十九年，又敕暢春園。四十二年，建立熱河行宮。又經過乾隆等人的陸續擴建與發展，最終成為避暑山莊，是清朝皇帝在秋天前往木蘭圍場進行軍事訓練後的休息之處，也是現存最大的行宮。乾隆三十七年，圓明園、長春園、綺春園建成。

康熙年間，張潮繼承了晚明重視感官享樂而喜好美食茶酒及女色聲樂、讀閒書以及講究風花雪月的享樂情調，完成《幽夢影》一書。書中不僅讀書與朋友的種類需要隨著季節或環境的變化而調整，視覺、聽覺、味覺、嗅覺與觸覺的享受也隨著季節的不同而進行調動。而他對於器物的賞玩也甚為考究，如對於花瓶的選擇不僅要隨著花的種類而改變，花瓶顏色的深淺濃淡更要與花本身相反，由此可見其講究之一斑。然而書中亦不乏對於人生的深刻體悟，以及對貧苦百姓的關懷，處處體現出其豐厚的學養以及深刻的洞察力。該書也是明清時期的享樂代表作。

張潮在《幽夢影》中提到「擲陞官圖」的遊戲，類似於今日的大富翁。劉廷璣在《在園雜志》中則提到當時的小孩已經開始玩起「夢幻泡影」的吹泡泡遊戲。

1668年，康熙因為天主教教皇敕令中國信徒不准祭拜祖宗，因而下令將教皇派來的公使監禁於澳門，並關閉山海關，封禁東三省。中國從此進入兩百年的閉關期，相對於西方此時方興未艾的知識革命以及財富的創造觀念與方法，差距開始越拉越大。咸豐十年（1860），此禁取消。

1791年，程偉元將曹雪芹、高鶚所撰《紅樓夢》120回本，首次用活字排印出版，被稱為「程甲本」。

1838年，道光皇帝派遣林則徐到廣州禁菸，林則徐下令焚燒英國進口鴉片，是1840年鴉片戰爭的導火線。

1843年，根據《南京條約》與《五口通商章程》的約定，上海成為對外通商口岸。

清

1700　　　　　　1800　　　　　　1900

從十五世紀哥倫布發明新大陸開始，歐洲人探索個世界的熱情與冒險性格即形成。到工業革命後的各種交通工具的發展，使得更多人更渴望於征服這個世界。因而有《環遊世界八十天》這種小說，也有競相征服南極，北極，聖母峰等行動。新出現的自行車，汽車，輪船等等，都增加了各種新的可能。

1753年，英國建立大英博物館。

1765年，神聖羅馬帝國皇帝約瑟夫二世將私人動物園開放給民眾參觀，是現代動物園的開端。

1781年，英國為了平衡大量進口中國紅茶的白銀流失，以及1775年美國獨立戰爭所造成的財務吃緊，因而開始由東印度公司將鴉片大量輸往中國。

十九世紀，英國浪漫主義，以湖區詩人為始。沃茲華斯、柯立芝、狄昆而和濟慈等湖區詩人不但使湖區成為大家渴望的一個去處，並且也由此帶領初步行的風潮。在此之前，步行是西方社會裡下級人才會做的事。

1833年，英國通過〈工廠法案〉，強制必須給予工人兩個全天和八個半天的假期。

1845年，湯瑪斯。庫克首次舉辦團體旅遊，該活動以火車前往目的地但不包辦食宿，此後並依據兩次遊歷經歷寫成《利物浦旅遊手冊》與《蘇格蘭旅遊手冊》兩書，成為此類書籍的濫觴。

1852年，拿破崙三世下令改造巴黎，拆毀了舊式建築，並將之規劃成一個適合逛街與消費的城市。同年，法國商人成立了世界第一家百貨公司。

十九世紀初至十九世紀末，公園開始出現在城市中，試圖恢復過往的田園景象，並從此成為人們閒假時娛樂與活動的重要空間。

1871年，英國通過〈銀行休假法案〉，並規定聖誕節、復活節等國定假日。

1877年，愛迪生發明留聲機。1879年，愛迪生發明電燈。

1884年，英國溫布頓網球公開賽開始出現女性選手。

1885年，德國Karl Benz製造了第一部現代化汽車。但是到1908年，福特建立汽車生產線，開始推出T型車，汽車才開始真正走進每個人的生活。旅行與遊樂也開始更加便利與自由了。

1893年，愛迪生發明電影視鏡，被視為電影的開端。

1896年，國際奧運委員會在雅典舉辦第一屆奧運會。

1912年，中華民國建立。

清末民初，一方面正當西方各種新興娛樂種類蓬勃發展，一方面也因中國的門戶大開，因而各種前所未見的玩樂節目與器材進入中國，造成整個生活方式之劇變，與西方思想之引進形成互為表裡之關係。自行車、汽車、飛機等等，搭配著洋服、洋裝、洋火、洋曆、洋片，都成為尖端的流行趨勢。

五四運動開始，婦女開始獲得解放，也開始享有各種過去沒有的玩樂機會，接下來女性抽香菸的月曆流行一時，可見一般。基於強國必先強種的想法，國民政府也大力推展體育運動。

1915年，台北市立動物園成立。

1922年，美國山額夫人前來亞洲倡導節育觀念，在日本受到抵制後轉往中國，於北京大學進行演講，由胡適擔任翻譯，中國人第一次在大庭廣眾前聽講性的事情，以及精蟲與卵子結合的道理，轟動一時。

1923年，武俠小說家平江不肖生開始連載《江湖奇俠傳》及《近代俠義英雄傳》，風靡一時，並掀起了日後的武俠風潮。1928年，明星影片公司將《江湖奇俠傳》改拍成電影《火燒紅蓮寺》，造成轟動，此後陸續拍攝續集達二十部之多。

1947年，二二八事件爆發。

進入十九世紀後半之後，因緣際會，上海成為財富夢想的實現地。上海不僅成就了各種行業的發展與人物，這些人物在1949年之後遷往香港與台灣，還給這兩個地區在日後的發展保留了實力與基礎。

1949年，中華人民共和國建立。

1949年，台灣地區軍事戒嚴；七月，實施公務員連坐保證制度，發布《台灣地區戒嚴時期出版物管制辦法》。1950年代，台灣進入白色恐怖時代。

1950年，《中華人民共和國土地改革法》公布。1951年，台灣開始「耕者有其田」。

1954年，金庸首次發表《書劍恩仇錄》，大受歡迎，此後陸續創作膾炙人口的《笑傲江湖》、《天龍八部》及《倚天屠龍記》，風靡整個華人地區。此後，小說大量改拍成電影、電視劇。

1958年，毛澤東讀〈張魯傳〉有感，大陸開始「大煉鋼、人民公社、大躍進」。

1960年代，台灣第一屆中國小姐選拔。張徹以《獨臂刀》一片而成為港台第一位百萬身價導演。

1961年，台灣開始推動國家公園與自然保育工作，迄至2004年陸續成立了墾丁、玉山、陽明山、太魯閣、雪霸、金門等六座國家公園。同年，台灣通過獎勵投資細則。同年，台灣電檢處表示，國片因應劇情需要可有擁吻鏡頭。

1950年代，台灣的日常娛樂貧乏，閱讀小說、西洋音樂是少數重點。1962年，台視電視公司正式設立，同年正式開播電視，是台灣第一家電視台。此後，看電視開始成為直到1990年代台灣民眾最重要的娛樂之一，綜藝節目、連續劇、棒球轉播盛行。1993年，台灣有線電視開放後，新聞和政治話題的結合，又出現新的熱潮。

進入二十世紀，新的財富階級取代過去的貴族階級。給玩樂新的變化。
而美蘇兩國的興起，又產生了一些新的影響。美國的清教徒文化，勤奮工作，以工作主導生活的觀念，工作就是為了財富，財富之後再玩樂的觀念，開始引領風騷，推翻了過去歐洲把休閒和玩樂與生活相結合的文化。蘇聯則建立無產階級社會，以另一個方式強調社會建設與工作至上，抹殺歐洲過去的休閒文化與傳統。

二十世紀初，女裝告別束腹內衣時代，女性的身體因而獲得了更多的健康與活動自由。同時，美國發明雲霄飛車。

1901年，法國設計出現代造型的機車。1903年，哈雷機車（Harley Davidson）成立。

1908年，好萊塢（Hollywood）推出第一部故事電影《基度山恩仇記》。到了60年代初，好萊塢已經成為美國的文化中心以及影視節目的主要出產基地。

1925年，貝爾德發明電視機。1928年，貝爾德進一步研製出彩色立體電視機。

1928年，紐約一家銀行提供小額貸款給工人階級，揭開消費者貸款的序幕。接下來的30年代，銀行為了刺激經濟從蕭條中復甦，紛紛提供各種貸款方法。

30年代，北美開始普遍實施週休二日。

1930年，經濟學家凱恩斯（John Maynard Keynes）在《未來的經濟學前景》中預言：如果我們選擇致力於非經濟目標的話，那麼每週15小時的工作時間就可以滿足一個社會的需求。

1933年，美國因經濟大蕭條，而導致失業率飆升至25%。同時，社會保險與社會福利計畫則又減少了人們的勞動時間。

山額夫人（Margaret Sanger, 1879-1966）推動避孕的方法，以及節育的觀念。1960年，翟若適（Carl Djerassi）發明的口服避孕藥真正商業化上市。從此性做為一種玩樂的觀念更為普遍地為人所接受。

50年代，迪斯奈樂園等娛樂性主題公園陸續創立，逐漸成為人們週末休閒度假的好去處。

1952年，由美國Franklin National Bank發行第一張信用卡。1995年7月英國Mondex推出電子現金儲值卡。此後，人們四處旅遊時，已不需要再攜帶過多的現金，不久後進行消費時也可以開始享受分期付款的優惠。

1900	1920	1940

1963年，瓊瑤出版第一部小說《窗外》，往後近30年間，相繼推出約50部作品，是60~80年代最暢銷的作家之一。1965年，其作品《婉君表妹》首度搬上銀幕，此後瓊瑤電影當紅近20年，與古龍俠電影各占半壁江山。

1966年，文化大革命開始。

1966年，台灣開始設立加工出口區。

1968年，紅葉棒球隊擊敗日本來訪的和歌山少棒隊，揭開台灣棒球運動的序幕。1988年，中華民國職業棒球聯盟成立，並於1990年正式開打。此後職棒熱潮一直延燒，觀看職棒比賽成為一般人的休閒娛樂，直到職棒簽賭案爆發後，熱潮溫度開始驟降。

1970年代，台視開播黃俊雄閩南語布袋戲《雲州大儒俠》，風靡全台。電視劇流行金庸武俠劇，電影則流行古龍武俠劇。

1972年，台灣開始推廣家庭副業。

1973年，李小龍（Bruce Lee）因藥物過敏而突然逝世，死時不過32歲。葬禮於香港九龍殯儀館舉行，近兩萬人聞訊趕來弔唁，盛況空前。他的五部電影在世界掀起中國功夫熱，影響深遠。後來接替李小龍的後有成龍、李連杰，並在國際影壇上將功夫熱延續下去。

1973年，台灣雲門舞集首次公演。

1974年，台灣推動十大建設。

1979年，台灣開放出國觀光。

1980年代，台灣公佈娛樂稅法，解除舞禁，台北市准許播映午夜場電影。柏青哥電玩、海釣場、卡拉OK、MTV、三溫暖等開始盛行，成為一般民眾的日常娛樂。成龍電影開始流行。大家樂賭博風靡全台。咖啡館開始在店內放置投幣式電玩小蜜蜂，以招攬顧客。

1987年，台灣解嚴，開放外匯管制，通過大陸探親辦法。前往大陸探親旅遊，成為一時風潮。但是由於戒嚴時期海禁長期實施所造成的影響，四面環海的台灣始終沒有海洋的娛樂文化。

1980年，中共人大批准經濟特區，大陸個體戶取得合法地位。中國大陸歷經數十年的政治運動之後，開始發展經濟。隨著經濟的起飛，各種外界的玩樂也進入大陸，開始另一種發展。

1990年代初，台灣開始流行日劇。20世紀初，流行韓劇，並都形成相應的哈日風潮與哈韓風潮。90年代，汽車旅館、KTV、飆車盛行，青少年飆車更造成不少社會問題。90年代中，開始盛行網咖、線上遊戲，讓很多人沈迷其中，至今不衰。90年代末，日本玩具公司Bandai推出的「電子雞」引進台灣，台灣商人開始大量仿製，有別於日本人對電子雞的愛心呵護，台灣玩家開始比賽如何將電子雞迅速玩死。

1995年5月，大陸開始實施週休二日制，又稱五天工作制。

1997年，香港回歸大陸，同年亞洲金融風暴。

1999年，大陸於春節、五一、十一實施放長假的政策，連同週休二日。人們一年裡有三分之一的時間是在工作的狀態之外。同年，台灣高鐵開始施工。

2000年1月1日，台灣開始實施週休二日。

2002年，台灣開始樂透彩券。

1960 1980 2000

60年代，逛街消費已成為一般大眾用來消磨空閒時間的主要活動，而夜生活與週末假期旅遊也開始興盛起來。因此1960年自動提款機的發明，可以說是對這種現象的一種反映。

1961年，蘇聯太空人加加林（1934-1968），首次成功乘太空船環繞地球89分鐘。

二次世界大戰後，要到進入六十年代，嬉皮興起，才再有新一代的社會力量主張與過去不同的人生觀，價值觀，與玩樂觀。1956年，英國搖滾樂團披頭四（Beatles）成立，60年代開始走紅，風靡全球，於1970年解散。

1968年，ARPANET開始網際網路的時代。1971年，傳送第一封電子郵件。

1977年，任天堂電視遊樂器進軍美國，形成一股風潮，此後推出的《超級瑪利》更成為風靡全球的遊戲。

80年代，人們藉由網路發明了連線遊戲MUD。1997年，美商藝電（Electronic Art）公司將單機遊戲《創世紀》改編成網路遊戲《網路創世紀》（Ultima On-line），成為全球第一套圖形介面的網路遊戲。

1990年，提姆‧柏納李（Tim Berners-Lee）把網路帶入ＷＷＷ時代，網路才開始真正日益普及。網路興起，又像工業革命時代一樣，因科技之變革，而給人類的生活與玩樂習慣，帶來劃時代的改變。

1994年，電腦遊戲公司Blizzard Entertainment推出《魔獸爭霸》第一代遊戲，往後又推出系列作品以及《暗黑破壞神》系列遊戲，每一套全球銷售量都破百萬，迄至2004年已有八套遊戲銷售量超過百萬套，由此可見電腦遊戲已經成為人們一種普遍性的娛樂選擇。同年，Sony推出電視遊樂器「PlayStation」（PS），並擊敗任天堂以及SEGA，成為最普及的電視遊樂器機種。

1997年，日本玩具公司Bandi推出「電子雞」玩具，在全球掀起飼養電子寵物的風潮。同年，日本本田公司發表仿人形機器人P3。1999年，Sony發表機器寵物狗Aibo，結果在短時間內預售一空。2003年，Sony發表可以隨著音樂節拍翩翩起舞的仿人形機器人Qrio。機器人對於人類娛樂生活等面向，也開始產生了不可低估的影響。

2001年，60歲的美國加州富翁提托，耗費二千萬美元，搭乘俄羅斯聯合號太空船，前往國際太空站（ISS）停留六天，成為第一位自費上太空旅遊的人類。

2002年，微軟MSN即時通訊軟體單月使用者超過3億人。反映了利用網路即時聊天與進行交際的普遍現象，而藉由即時視訊攝影機的幫助，網路虛擬性愛也不再是匪夷所思之事。

永續

掌握世界的變動節奏，拉近人文和經濟的落差，
以利他的理念，落實企業的經營和社會的責任。

保育

◆ 永豐餘　http://www.yfy.com

奈米、生物科技透過e化的平台，不斷地在造紙、印刷、顯示等產業
創新服務，共創優質生活的未來。

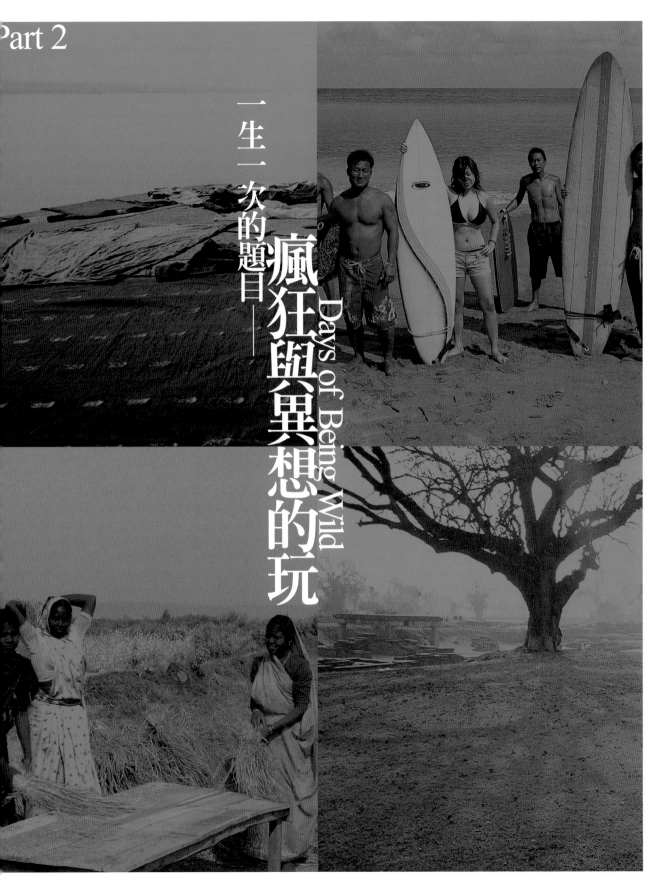

一生一次的題目——

瘋狂與異想的玩

Days of Being Wild

Fiona 與 Rita 的 新環遊世界八十天

完成夢想之後，我和妹妹發現，其實環球旅行沒有想像中的可怕與困難。

文—Fiona　　攝影—Rita

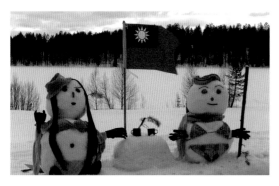

我有一個夢想，Traveling around the world……。

環顧四周，百分之八十的人曾經夢想環遊世界，

但只有不到百分之一的人能夠達成。

環遊世界真的那麼難嗎？

小時候的一個夢想，

一年前的一個發願。

一本書引領著Fiona與Rita兩姐妹，

展開了一段永生難忘的旅程……

（上圖）芬蘭北部北極圈內親手堆的雪人還有國籍喔（左Fiona右Rita的雪人）。
（右圖）以色列耶路撒冷舊城區。
（右頁）在埃及騎駱駝感受沙漠風情與金字塔的神祕。

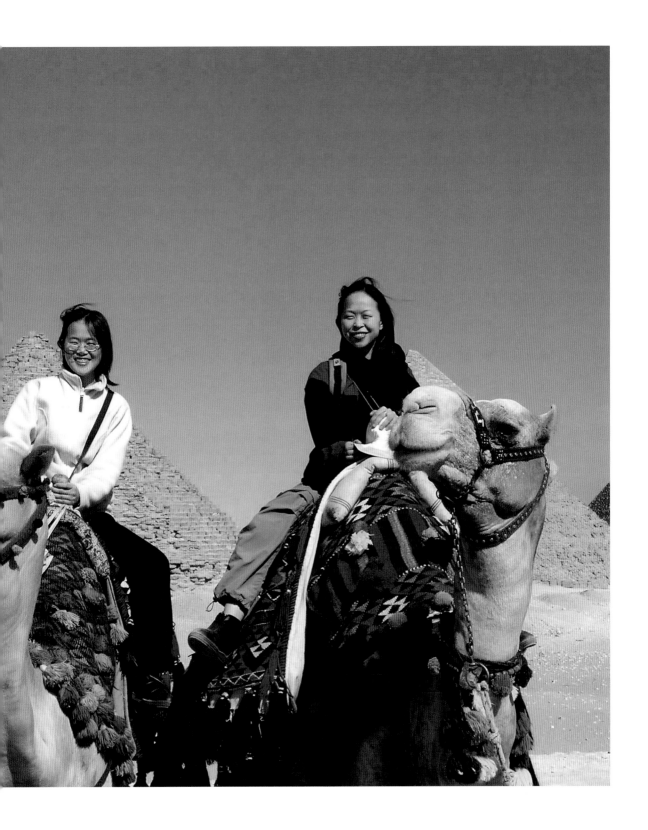

忘記我和妹妹是哪時候看完《環遊世界八十天》那本書的，也許是剛學會注音符號時也不一定。記憶中只留下一個印象，就是男主角騎著大象，在印度救了一個美麗的女人。當時我們覺得，這個世界好像很有趣，心中有一股渴望，想去看看這個世界。

一切都從一本書開始的

長大之後，大學畢業，進了社會開始工作。從雜誌發行做到網路企劃、乃至行銷工作，我一直像是拼命三娘一樣，認真工作。尤其在入口網站工作的時候更是明顯，因為對網路的熱情，我常常熬夜寫企劃書到天亮，隔天去對廣告主提案，也勇敢從企劃轉型成業務，與客戶接觸，磨練自己的溝通能力。當時每天的生活像跑百米一樣，拼命往前衝。只要稍微停下來，我就充滿了危機感，怕自己就此定型了。獅子座好強的我，隱約一直在追求什麼，現在回想，無非是一種工作的肯定和成就感吧！

也許是彈簧繃緊了終究會彈性疲乏。2002年9月，趁離職的空檔，我計劃了生平第一趟自助旅行。本來只想到英國的，開始蒐集資料後卻欲罷不能，最後演變成為兩個月旅行英法德奧西五國的旅行。歐洲真的很美，有音樂有花朵有廣場有噴泉有藝術的地方，最重要的是，那裡的人有著對生活的熱情。回來後，感染到一股力量，世界好像不同了。看著牆上大大的世界地圖，我忍不住做起小時候的夢：環遊世界。這時候《環遊世界八十天》這本書突然從記憶的幽暗角落中跳出來，靈光一閃，何不試著照這本書去走呢？我把書找出來，興奮地讀著裡面每一個地名，倫敦、巴黎、都靈、蘇伊士運河、孟買、布罕浦、阿拉哈巴德、瓦拉那西、麻六甲海峽、橫濱、舊金山、鹽湖城、紐約⋯⋯。每個地名唸起來都好像有一種魔力，

讓我心跳加快，血液加速。如果照這本書的路線環遊世界，到底會發生什麼事呢？這是一件讓人光想到就興奮不已的事，想著想著，當天晚上我竟然失眠了。

回歸現實先工作

可是我不是完全沒有現實感。隨便把計算機拿起來，按下八十天的食宿費用加上交通，都是一筆不小的數字，雖然有幾年工作存下來的一點積蓄，但差距還很大，更不知從何開始。因此，我E-mail履歷表到旅遊網站應徵行銷工作，這樣似乎離我的夢想比較近。因為我的經驗，我很順利地得到那份工作。

之後，每每在忙碌的工作之餘，我就偷偷地留意起環球旅行的資訊，也弄清楚，全球有很多航空公司的聯盟，像是星空聯盟、寰宇一家、藍天聯盟⋯⋯等。大約十幾萬元左右的機票價格，就可以實現環遊世界夢想。我在CIA網路情報員等工具中設定關鍵字「環遊世界」，系統會自動搜尋新聞並E-mail到我的信箱，每天打開信箱最期待的就是國內外環遊世界旅行者的新聞，夢想越來越真實起來。

在初期，為了避免被嘲笑。我只把這個想法告訴了兩個人，一個是我最好的朋友，一個是我妹妹。出乎意料，好友不但沒有澆我一頭冷水，還當場表示願意跟我一起走這趟旅行，所以我不費吹灰之力就找到旅伴了！真高興！妹妹則開玩笑地說，要幫我提行

（上圖）泰國人妖秀。
（左頁）耶路撒冷大馬士革門附近的地毯小販。
（右圖）埃及路克索市集，神祕的香料攤子。
（下圖）亞斯文市集賣帽子和賣T恤的年輕人，一見我們就笑得很開心。

家圓夢。我們是第一個實踐者，接下來有人想創業、有人想去金融之旅，還有以色列社會主義集體農場體驗等……也有人還在醞釀中。因為有這十二個朋友，我和妹妹不再是單打獨鬥。他們無私地付出，幫我們出錢出力、幫忙蒐集資料、擔任後勤補給、借數位器材、架設網站（www.aroundworld80.com），甚至還連絡國外認識的朋友，提供我們當地的接應，所以我們在旅程中50%的國家，都有當地的朋友接應。就這樣，出發前每天日子都像伊拉克開戰前的緊湊刺激，東奔西跑忙到最後一天，所有的困難一一解決，直到踏上飛機時都還不敢相信，我們真的能出發了。

旅途中最難忘的回憶

環遊世界最棒的體驗，是不知道下一秒鐘會發生什麼事情。

而旅途中的點滴，相信都是「到六十歲的時候想起來，會微笑十秒鐘」的回憶，也是我們兩姊妹此行最大的收穫。旅程結束之後，在回台灣的飛機上我和妹妹討論，發現雖然一起旅行，但因為個性不同，所以我們最難忘的回憶竟然南轅北轍，怎麼說呢？

整體而言，我最難忘的經驗，都是集中在冒險和探索新事物時。例如充滿異國情調的印度，就是我的最愛。橫越印度十八天時，沿途跳火車、尋找科比村、河流遇浮屍、以及穿紗麗服裝和大老闆共進晚餐的種種過程，最是難忘。還有在以色列體驗死海漂浮的感覺，非常過癮；在巴西因為遇到立志「環遊世界學功夫」的外國人，所以跟一群老外一起練巴西最受歡迎的東方「功夫」——柔術（Jiu-jitsu）的過程，也很好笑。

而在旅行快結束時，還發生一段意外插曲，就是在芬蘭北極圈洗完桑拿浴時，和當地人一樣跳入結冰湖裡，卻差點慘遭滅頂，整個人在湖裡載浮載沉，還

好妹妹用大毛巾拉我上來，救我一命，這也是夠令人難忘的。

妹妹Rita則不同，她比較喜歡度假與放鬆的感覺。像是在芬蘭堆雪人、冰上釣魚（Ice-fishing）、聖誕老人村、住在與世隔絕雪地小屋裡的經驗，就是她的最愛。各地市集也是絕對不能錯過的重頭戲，逛遍全世界就屬威尼斯的水晶玻璃和耶路撒冷的阿拉伯市集最難忘。另外泰國的按摩和人妖秀、巴西熱情的森巴舞、埃及騎駱駝都很不錯，駱駝很可愛，還會笑喔！

最特別的是，我們在完成環遊世界八十天挑戰之後，還獲准進入倫敦「革新俱樂部」呢！這個小說裡面英國紳士佛格和牌友打賭的地方，是我們夢想的起點與終點。俱樂部嚴格限制只准會員進入，曾有世界各地的書迷甚至英國媒體想要進入，都被拒絕。但我們抱著不屈不撓的精神，向經理說明我們已經完成環遊世界八十天旅程，終於特別破例讓我們參觀。看到俱樂部裡古色古香的豪華裝潢，只要搖鈴就會有僕人從秘密通道中送茶點的設計，小說的場景突然活靈活現了起來，非常令人興奮。

夢想完成之後

完成夢想之後，我和妹妹發現，其實環球旅行沒有想像中的可怕與困難。

但剛開始，因為女生的身分，周遭人似乎有點反應過度了。許多人告訴我們非常危險的地點，像義大利、以色列、印度、埃及、巴西等，其實都比想像中安全得多。衷心希望，未來有更多姐妹們，也能夠不屈服於自身的恐懼感，勇敢地走出去看世界。而環球旅行在國外也是早就蔚為風潮。我們途中也遇到很多來各國的環球旅行者，日本、韓國、歐美、澳洲的旅

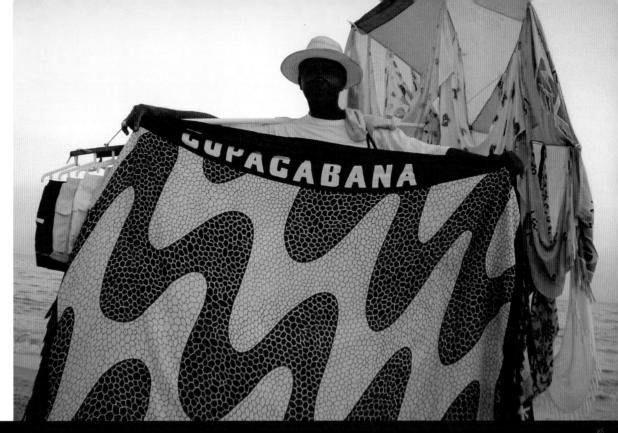

（上圖）里約熱內盧著名的坡卡巴那海灘賣著各式用品的小販。
（左圖）芬蘭北部北極圈內遠離塵囂的度假小屋。

行者都很多。他們趁著年輕，體力好能吃苦的時候出來見世面，培養世界觀，對於未來都是一種很好的投資。旅行世界各地之後，更發現台灣的好，因為這是我們的家。

「下一步要做什麼？」幾乎是每個人的共同問題。老實說，我們還沒有答案。目前我和妹妹想先把環球經驗先整理分享出來，提供給有同樣夢想的人一些參考。之後也許找一份自己喜歡的工作也不一定，旅行中也發現很多商機，未來也許會考慮創業。總覺得什麼都可以做，人生充滿無限的可能。

「或許我們生命中所有的暴龍都是公主，她們只是在等著看我們美麗且勇敢地行動一次。」

——德國詩人里爾克

故事結束，我們的暴龍已經化成美麗的公主。只希望並祝福每個聽到我們故事的人，能夠馬上、馬上去做一件自己真正想做的事情。

因為，夢想成真的感覺，真的很棒。　　■

本文作者、攝影皆為旅人

吳繼文
的越界之旅

文／圖—吳繼文

2001年，吳繼文展開的連串旅行，是一個以三年爲期所謂「越界計畫」的一部分。旅程始於義大利山城Macerata，利瑪竇神父出生地，並在一趟從名古屋到基隆的船旅之後暫告一段落。「越界之旅」是「越界計畫」的旅次小景，旅程來自尊者悉達多‧喬達摩的召喚，也關乎法顯、玄奘、義淨、耶穌會士的足跡，還有印度神話、一條河流和一些洞窟的祕密。

　　1967年，英國動物學家戴思蒙‧莫里斯（Desmond Morris）以四個禮拜時間寫了一本探討人類「動物性」行爲的《裸猿》（*The Naked Ape*），不小心成爲暢銷書，讓他有能力遠離倫敦紛紛擾擾又案牘勞形的生活，到地中海島國馬爾他買了一棟有三十個房間的大宅，作爲此後的研究基地，鄰居是《發條橘子》（*A Clockwork*

（上圖）尼連禪河之渡，遠方爲前正覺山 Falgu River, Bodhgaya
（右圖）恆河之晨 Ganga River, Varanasi

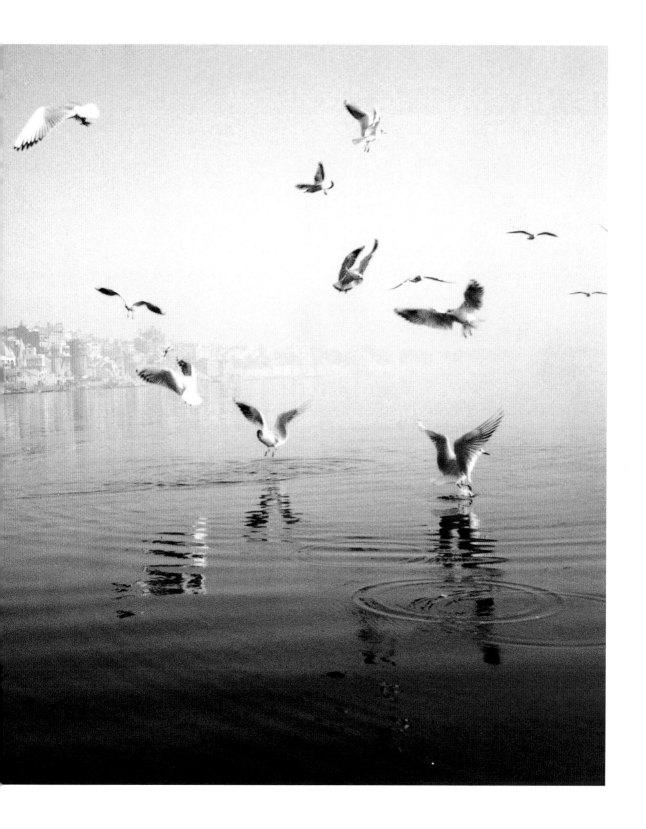

Orange）的作者安東尼·伯吉斯（Anthony Burgess）。戴思蒙選擇馬爾他是因為宜人的氣候、友善的居民以及可通英語，此外對那個地方所知不多。68年他們舉家遷移，等安頓好了，準備開始享受度假般的生活，才發現他一腳踏進了中世紀：他迷迷糊糊選擇了世界上唯一在教會主持下系統地焚燒他著作的國家！

一腳踩進中世紀

那是戰後嬰兒潮世代革命、嗑藥、性解放的年頭，而馬爾他教會仍然禁止當地居民使用保險套；他們有好長一串禁書名單，戴思蒙的書就夾在諸如《性變態》、《直到她尖叫起來》之類的書當中，但他也發現了巴爾扎克、伏爾泰和司湯達。在耶穌受難日那天，許多男子以白布或黑巾裹頭、裸足拖著沈重腳鐐、扛巨大十字架遊行，並視一年來犯的罪狀大小在

吠舍釐田野 Vaishali,Bihar

十字架凹槽置放不同重量的鉛塊；戴思蒙的馬爾他醫生朋友特別喜歡這個節日，因為總能幫他送來大批患者。當大主教的座車經過大街，街道兩邊的行人會自動停下腳步，在車輛經過時面對主教單膝下跪，車子一路前進，人行道也就一陣起伏，彷彿在跳波浪舞。

他最同情的是刊物檢查部門的職員，手上拿著一

個黑墨印章，仔細翻閱進口刊物，只要發現照片袒露女性乳房，就準確地捺印上去，讓乳房黑糊糊一片。這樣的職員以前台灣（中世紀？）的警備總部或新聞局也有，凡是乳房、毛主席、中華人民共和國一律塗黑；後來開放一點，就在毛主席臉上蓋個大大的「匪」字算數。當戴斯蒙拿著墨印處處的雜誌，想像那個（說不定還很年輕的）公務員每天在無數柔嫩乳房上狠狠地蓋著章，乳房，碰！乳房，啪！不禁擔心起他的精神狀態。

當然，做為一個人類行為的犀利觀察者，這一切時代與人性的矛盾、衝突不但不會造成他的困擾，反而更加豐富了他的研究素材；直接成果就是他69年出版的《人類動物園》（*The Human Zoo*）。

一腳踏進另一個時代、置身遙遠歷史現場的感覺，或許是旅行中最美好的遭遇之一。當旅行的正當性已經被提升到道德層次的今天，巨大飛行器每天攜帶大量人群翻山越嶺飄洋過海，以裂帛的音響劃過古代般安靜的森林與平野，粗暴君臨沒多久之前世人還輕易無法抵達或進入的地方。於是天外怪客的我們也就常常像戴思蒙一樣，不經意地搭上了時光機器。當然，我們的路徑，循著平行時間；等在那裡的，是過去的現在式，或現在的過去式，端看你如何解構你自己，以及那個被解構後的你的此刻。

動與不動

阿城說，前往一個陌生城市，最好的時光，常常是正事辦完，還不急著走，於是開始無所事事的時候，因為那時你會用當地人的節奏移動，感覺當地人的呼吸，融入當地人的行列。於是你才能夠稍稍了解這個與你短暫交會的地方，真正的生活。

我第二次到王舍城（Rajgir）的時候，多住了幾

姓名：＿＿＿＿＿＿＿　身分證字號：＿＿＿＿＿＿＿　性別：□男　□女

出生日期：＿＿＿年＿＿＿月＿＿＿日　聯絡電話：＿＿＿＿＿＿＿＿＿＿＿

住址：＿＿＿＿＿＿＿＿＿＿＿＿＿＿＿＿＿＿＿＿＿＿＿＿＿＿＿＿＿＿＿

E-mail：＿＿＿＿＿＿＿＿＿＿＿＿＿＿＿＿＿＿＿＿＿＿＿＿＿＿＿＿＿

學歷：1.□高中及高中以下　2.□專科與大學　3.□研究所以上

職業：1.□學生　2.□資訊業　3.□工　4.□商　5.□服務業　6.□軍警公教

　　　　7.□自由業及專業　8.□其他

購買書名：＿＿＿＿＿＿＿＿＿＿＿＿＿＿＿＿＿＿＿＿＿＿＿＿＿＿＿

從何處得知本書：1.□書店　2.□網路　3.□報紙廣告　4.□雜誌

　　　　　　　　　5.□新聞報導　6.□他人推薦　7.□廣播節目　8.□其他

您以何種方式購書：1.逛書店購書 □連鎖書店 □一般書店　2.□網路購書

　　　　　　　　　3.□郵局劃撥　4.□其他

您覺得本書的價格：1.□偏低　2.□合理　3.□偏高

您對本書的評價：(請填代號　1.非常滿意　2.滿意　3.普通　4.不滿意　5.非常不滿意)

書名＿＿＿＿　內容＿＿＿＿　封面設計＿＿＿＿　版面編排＿＿＿＿　紙張質感＿＿＿＿

讀完本書後您覺得：＿＿＿＿＿＿＿＿＿＿＿＿＿＿＿＿＿＿＿＿＿＿＿＿

1.□非常喜歡　2.□喜歡　3.□普通　4.□不喜歡　5.□非常不喜歡

您希望我們製作哪些專輯：＿＿＿＿＿＿＿＿＿＿＿＿＿＿＿＿＿＿＿＿＿

對我們的建議：＿＿＿＿＿＿＿＿＿＿＿＿＿＿＿＿＿＿＿＿＿＿＿＿＿＿

＿＿＿＿＿＿＿＿＿＿＿＿＿＿＿＿＿＿＿＿＿＿＿＿＿＿＿＿＿＿＿＿＿＿＿

＿＿＿＿＿＿＿＿＿＿＿＿＿＿＿＿＿＿＿＿＿＿＿＿＿＿＿＿＿＿＿＿＿＿＿

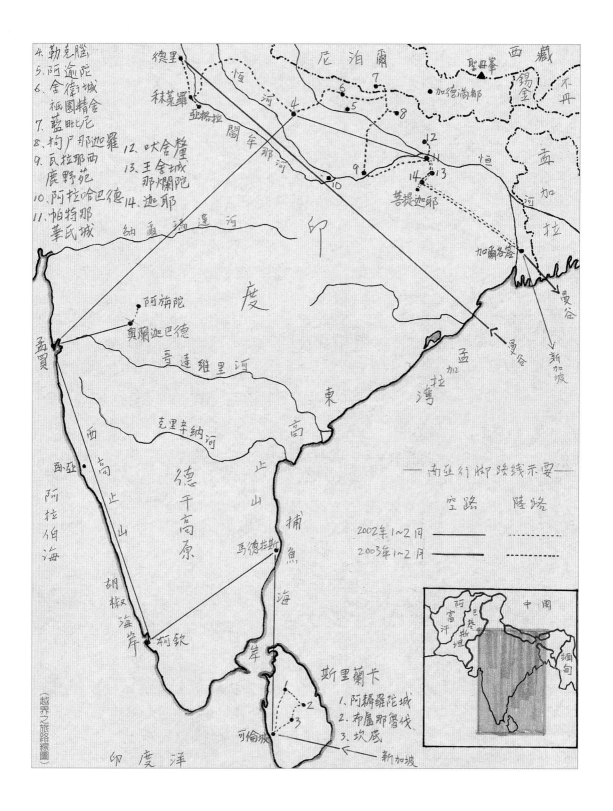

4. 勒克腦
5. 阿逾陀
6. 舍衛城
 祇園精舍
7. 藍毗尼
8. 拘尸那迦羅
9. 瓦拉那西
 鹿野苑
10. 阿拉哈巴德
11. 帕特那
 華氏城
12. 吠舍釐
13. 王舍城
 那爛陀
14. 迦耶

尼泊爾
西藏
錫金
不丹
聖母峯

加德滿都

孟
加
拉

德里
秣菟羅
亞格拉
恆河
閻牟那河

菩提迦耶

納爾瑪達河

印

度

阿旃陀
奧蘭迦巴德
哥達維里河

孟買

克里辛納河

西高止山

阿拉伯海

德干高原

止山

東

高

止山

馬德拉斯

捕
魚
海

胡椒海岸

柯欽

岸

孟
加
拉
灣

曼谷
新加坡

——南亞行腳路線示要——

空路　　陸路

2002年1~2月　——　　·······
2003年1~2月　- - -　　- · - · -

斯里蘭卡
1. 阿耨羅陀城
2. 布匿耶啓伐
3. 坎底

可倫坡　　新加坡

印度洋

阿拉伯
富汗
巴基斯坦
中國
緬甸

(越界之旅路線圖)

吳繼文的越界之旅　51

天。除了每天天剛亮就叫一輛馬車去耆闍崛山腳，再徒步登鷲峰做個早課，並沒有其他非去不可的地方，非做不可的事。此地的溫泉非常有名，一直是印度教的聖地。這裡也是尊者悉達多・喬達摩游行乞食的一生中少數固定居留之處；據說他曾經在王舍城度過12個雨季。此地亦是悉達多的保護者頻婆娑羅王治理的摩揭陀故都，但繁華遠颺，如今只是小鎮。北邊十來公里外，玄奘、義淨等人一千三百多年前留學的那爛陀大學上次去過了，傳說中進行第一次佛經編輯的七葉窟到底是王舍城四周五山的哪一方洞窟眾說紛紜，可去可不去，而竹林精舍就在客棧對面。

鷲峰早課結束回到市集，大約九點多，坐在溫泉外面的露天小食攤早餐，邊看著熙攘往來各色人等：買賣的、朝聖的、上工的、拉皮條的、詐欺的，還有動物：馬呀猴呀牛呀，矮小如羊的驢子，瘦得像狗的豬。固定用餐的食攤東西便宜又好吃，老闆也很親切，但娶了一個悍妻。他們有兩個兒子，不上課就過來幫忙做生意。由於那個時段我是僅有的客人，他們總愛湊過來搭訕。

有一天吃完了烤麵餅配咖哩蔬菜早餐，正在喝第二杯奶茶，兩兄弟中的哥哥，有點油里油氣的高中生阿尼，坐旁邊有一搭沒一搭地聊著。突然他向馬路招手，叫了一聲（印地語），我以為他只是和熟人打招呼，結果有一個背著方形鐵皮箱的男子走了過來，「碰」一下把箱子放在我面前的桌子上，打開蓋子。看我好奇的眼神，男子似笑非笑，兀自從箱裡取出一只小玻璃罐，裡面有半透明膠狀物。我探頭一看，各種瓶瓶罐罐，不禁想起翁達傑（Michael Ondaatje）《英國病人》（*The English Patient*）中叮叮噹噹挑著各式瓶罐的沙漠醫生。

接著他抽出一支細長有如勾毛線用的木針，約莫30公分，兩頭削得尖尖，顏色很深，我猜是紫檀。男子看我眼睛越睜越大，只是神祕笑笑，俐落地打開罐子，以針尖挖了膠狀物，突然用左手拇指扒開阿尼一只眼睛的下眼皮，毫不遲疑拿針尖在充滿血絲的內眼皮那麼一刮，留下膠狀物；然後他又用另外一支針尖挖出膠狀物，在阿尼另一只眼睛上做同樣動作。整個過程，不到五秒鐘！

阿尼兩眼緊閉，皺著眉頭，似乎有些刺痛。約莫兩分鐘後，赤腳醫生這次從箱子裡拿出來的，是一支細銅棒，不到20公分長，一頭像耳挖子帶點小勾；他在小勾上纏了一小團棉花，順次清除阿尼眼睛裡面的

油垢。好了。原來是點砂眼藥膏的。阿尼嘟嘟囔囔，又從右手腕取下水晶念珠交給赤腳醫生；赤腳醫生挑出另一個玻璃罐，裡面裝著透明液狀物。這個罐子像香水瓶，蓋子連著塞子。他用那塞子輕輕沾了透明液體，在念珠上塗抹一遍，即交還給阿尼。我拿過來聞聞，一股濃烈的檀香精油味。阿尼掏了一個盧比給對方。赤腳醫生咧嘴一笑，背著箱子走了，整個過程，四、五分鐘吧，一句話都沒說。我可以感覺兩個人都很滿意：赤腳醫生一早就完成了一次交易，而阿尼的眼睛接受了醫療保健服務，還附送給念珠「上油」，這一切，才一個盧比。

一個盧比，就是新台幣七毛錢，不到人民幣2

（上圖）枯水期的恆河 Ganga River
（左圖）阿旃陀石窟附近村童 Fardapur,Maharashtra
（下圖）瓦拉那西十馬祭浴場 Dasaswamedh Ghat,Varanasi

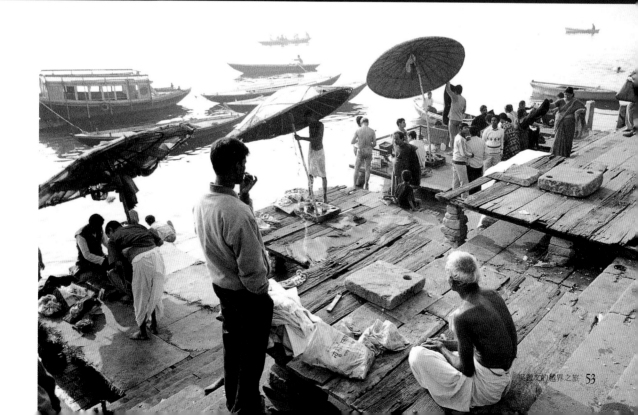

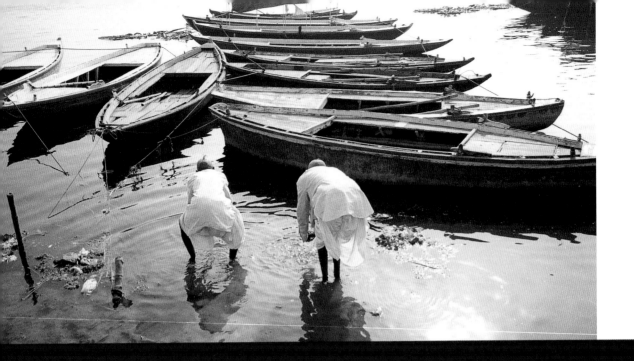

（上圖）恆河上的儀式 Varanasi
（右圖）瓦拉那西 Varanasi,Uttar Pradesh
（下圖）冬日野苑，齒木樹影 Neem Tree,Sarnath

角。在那個陽光普照、冷暖適度的早晨，媽媽沒有在旁邊厲聲叨念，又有人來到跟前體貼地服侍，也許有那麼一刹，阿尼感覺自己像個快樂的帝王。生活的滿足度，原是相對而非絕對，也不是金錢多寡可以衡量的。赤腳醫生不是本地人（這個小地方養不活他），得到處遊走，也許一個月才經過一次，就像小時候台灣鄉下，每個家庭都掛了個深紅牛皮紙藥袋子，城裡藥房的業務員按月來結帳、補充存貨。然而印度赤腳醫生這一套醫療服務的歷史，想必可以追溯到極為久遠以前，因為素樸，且帶著時間的莊嚴。如果我不是正好這一天、這個時間坐在那裡，如果晚點來或早點

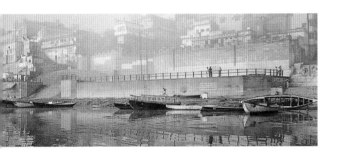

走，即使只差個一兩分鐘，我將無緣目睹整個過程，也永遠不知道它的存在。只因為無所事事，時間悠長。

簡單而神奇

在印度鄉下少見戴眼鏡的人。除了明目，另一個特色是皓齒。他們膚色偏黑，牙齒卻分外潔白，不完全是對比的關係。過去，當我們說一個人牙齒潔白，說的大多是象牙白，然而這裡卻不乏石膏白，白得很假的純白。沙羅雙樹悉達多尊者辭世之地，是一個叫拘尸那迦羅（Kushinagar）的村落。2003年農曆大年初一，早上在尼泊爾境內尊者誕生的藍毗尼禮拜之後，即越過邊境又回到印度境內，經過北印大城哥拉浦爾

（Gorakhpur）於下午四點抵達拘尸那迦羅。住宿搞定後，為了打電話回家拜年，就出去找電話站。就村鎮景觀而言，可以和台灣檳榔攤林立相比擬的，在中國大陸是公路飯店，在印度則是私人電話站：其實不用找，到處都是PCO/STD/ISD的牌子，代表「本地/國內長途/國際長途」。專門的電話站設有小隔間；兼業性質的，則是桌上一台電話，連接一台自動計時計費器，稍微講究點，則在路邊搭個有座位的電話亭。我就是走進這樣一個電話亭，但那天長途電話一直接不通，於是邊等邊和看守電話亭的桑吉聊天。桑吉在外地上大學，英語極好，週末回家就幫忙招呼一下生意。當他笑的時候，他那超潔白的牙齒，簡直可以照亮電話亭。

有一天應邀去他家晚餐。印度一般家庭平常日子飲食花樣不多：米飯或炒飯，油煎薄麵餅，咖哩蔬菜，水果，一杯開水。八點準時前往，卻等到快九點才在煤油燈底下開動（電力短缺的例行性停電）。於是趁著空檔聊起牙齒。在鄉下，每天早上都會看到很多人拿著樹枝非常仔細地刷牙，有時還像含棒棒糖般挺有滋味地嚼著。桑吉到廚房拿了三支截為20公分長、半公分直徑的桂皮色乾樹枝，即是齒木。他說，晚上泡在水缸中，第二天早上就軟了，用時將一頭嚼成鬚刷狀，慢慢揩擦牙齒與齒縫，並輕輕按摩牙齦；刷遍之後，再將齒木從頭到尾撕咬成兩半，剖面呈半月形，以雙手微壓齒木使彎成U形，伸出舌頭，由內往外刮舌苔。這就是以齒木清潔牙齒與口腔的過程，齒木用過即棄（很便宜，市場成捆成捆地賣）。天呀，這不就是義淨留學那爛陀歸國後，為了引介印度先進的生活衛生守則而寫的《南海寄歸內法傳》第八條「朝嚼齒木」的真實再現嗎：

　　每日旦朝，須嚼齒木。揩齒刮舌，務令如法……

其齒木者……長十二指，短不減八指，大如小指。一頭緩須熱嚼，良久淨刷牙關……用罷擘破，屈而刮舌……亦既用罷，即可俱洗，棄之屏處。

義淨還特別辨明，中國説齒木為楊枝，其實不然，他在印度很少見到柳樹。很多植物都可以拿來當齒木，最常見的是一種叫Neem或Margosa的楝科常綠喬木，中文或曰印度苦楝，也稱印度紫丁香，從樹枝、樹皮、葉子到種子都具藥效，主要功能即是抗菌。據説昆蟲不但不吃苦楝葉，甚至不敢飛近。義淨解釋，以齒木潔牙，不但可保牙齒、牙齦乾淨和強固，又可消除口氣、化解牙疼，吞其汁液且健胃整腸。所以他也説，「牙疼西國迥無，良為嚼其齒木」之故。比起來，我們的超級市場貨架上各式牙刷、牙膏、牙粉、牙線、漱口水，應有盡有，結果牙醫診所還是人滿為患，看起來全都比不上個小樹枝。桑吉拿了一把送我，開心地笑著，又露出那一口白牙，我只好將嘴巴閉得更緊。

不只是潔牙，古代印度人所遵行的飲食、衣著、沐浴等行儀都還是今日許多印度人生活的一部份，所以我才會説，赤腳醫生為阿尼治眼病那一幕，想必也是歷史現場的鏡像顯影。

至福時刻

在朝聖者和觀光客雲集的瓦拉那西（Varanasi）恆河浴場，同時也就是小販、乞討者和神棍出沒之處。我總是在日出時分來到河邊，搭船從上游的孟加拉人專屬的開達爾浴場（Kedar Ghat）順流而下，看著濕婆之城從濃霧中慢慢甦醒。冬季枯水期寬約三、四百米的河面上覓食的水鳥忙碌起降。回到碼頭，霧氣盡消，即沿著一座座浴場和浴場上方市集、古老巷弄閒逛，同時要應付各式糾纏。河邊數十座神壇張著和

《清明上河圖》一模一樣的大陽傘，婆羅門祭司在那裡為善男信女祝聖、指點迷津；洗衣工（都是男性）成排站在河中，搗衣聲此起彼落，洗好的衣物就攤在河階上晾晒；大小船隻繫在岸邊，河灘上牛羊成群；雖然陽光普照，河水依舊冰冷，但沐浴者並未遲疑。恆河一滴水，可以消除無數罪業。

每天晃蕩的終點，必然是摩尼喀爾尼卡浴場（Manikarnika Ghat），因為那是最神聖的火葬場。一具具等待火化的屍體，從火葬堆冒出的火焰和輕煙，以及瀰漫空氣中混合著柴薪、香料與油脂的濃烈氣息，讓人徹底地無言以對，不能轉身他去，唯有找個地方坐下，安靜凝視。當迪帕克笑著過來，纏著我問這問那的時候，我想他要嘛是幫旅館、禮品店或絲綢莊拉生意的，要嘛就是來討些原子筆、硬幣什麼的，已經不曉得是今朝第幾個了，於是故意不發一語，只用手勢打發他。他看我裝聾作啞，臉上還是充滿笑意，又問我好些問題，我依舊搖頭不語，他只好説聲「我要洗澡了」，就跑著離開，消失在火葬場河階上方；在我看來他只是幫自己的退場找個下台階罷了。

時近正午，火葬的柴堆越來越多，但仍有許多新死者被抬進來。大概今天適逢吉日良辰吧。船工阿閃告訴我，燒一具屍體需要370公斤柴薪，窮人家只能買每公斤三個盧比的便宜木柴；最貴的檀香木每公斤要400盧比，370公斤得花將近十五萬盧比。這是一個很多家庭的月收不到一千盧比的國家，船工阿閃月薪也才兩千，十五萬等於他七十五個月薪水。河上偶爾漂過腫脹的動物腐屍，由於水流緩慢，也有幾具未經火化即行流放的屍體擱淺。阿閃説，有五種人不能火化：十歲以下孩童，孕婦，苦行僧，痲瘋病患，傳染天花者。

我的前方已經有好幾個人在沐浴，包括剃光了頭

只留後腦勺一撮聖髮的喪家長男。突然迪帕克又赤著腳笑嘻嘻跑了回來，手上抱著些東西，他真是要洗澡。既然不是做生意的，沒理由不再理人家，就和他談起話來，順便幫他照看物品。十歲的迪帕克住在附近，卻沒有上學；後來他一個叔叔告訴我，他父親三個月前剛過世，迪帕克因為「傷心過度」，暫時休學在家。迪帕克一邊和我聊天，一邊圍上浴裙，再脫掉衣褲；接著他先拿肥皂清洗換下來的衣褲，洗好後擰乾放到一個水泥台上晾晒，然後才下水洗澡。依次將頭髮、身體仔細洗淨，連耳洞、鼻孔都沒放過，才沒入水中沖掉肥皂泡沫，順便在河裡游了一下泳，還和其他玩伴開心打水仗。他純洗澡，沒做任何儀式性動作；這裡根本就是他家浴池。上來後他拿一條乾淨腰布擦拭身體，再以這條腰布圍身，解下濕浴裙，然後打開一小瓶芥子油，倒一些在掌心，搓揉猶濕的黑髮，又塗抹全身。清潔附帶保養，非常地印度，單在旁邊觀看都深覺愉悅。義淨《南海寄歸內法傳》第二十條「洗浴隨時」提到：

> 人多洗沐，體尚清淨。每於日日之中，不洗不食……世尊教為浴室，或作露地磚池，或作去病藥湯，或令油遍塗體……

千百年來，印度人都是這麼做的。迪帕克整個沐浴過程不到半個鐘頭，但已經足夠讓晾晒的衣物乾得差不多。他取來穿上，頓時全身上下、裡裡外外，煥然一新。他自願擔任嚮導，領我經過火葬場，前往濕婆神廟和垂死者之屋。走在他後面，看著他細瘦背影，想到一個早早失去父親的十歲小孩，整天一個人在水邊來來去去，自己洗衣、沐浴，自己照顧自己，和陌生人大方交談，臉上布滿笑意，亮亮的眼睛不見一絲陰霾，反而更加地叫人心疼。最後我們在窄巷的茶屋前小憩，一杯茶還沒喝完，巷子裡又走過好幾支送葬隊伍。

視線

很多台灣觀光客前往東南亞，回來說那裡的人整天躺在椰子樹下喝酒睡覺，等椰子自己掉下來，餓了才出海抓兩條魚，賺了錢馬上花掉云云，什麼都沒看到就看到一個懶字；異曲同工的是余秋雨，他到得瓦拉納西恆河邊上，滿眼盡是「非禮勿視」古訓的反面教材：裸露沐浴者，毫不掩飾的貧窮與髒亂，眾目睽睽之下的死亡與屍體，余先生氣急敗壞，斷言這是古老文明的悲劇，潛台詞則是無恥與墮落。大老遠跑到這裡，匆匆丟下千年一嘆就走，真是辛苦他了。看到那麼多來自印度各地的人，以激動的心情進入至高聖所，無比莊重地領受至福時刻，想到迪帕克的無邪笑容，如果他們知道有人很認真地悲憫他們，說他們正在錯誤的地方做著錯誤的事，我不知道他們作何感想。

奈波爾（V. S. Naipaul）以印度移民後裔的身分取得批判印度的正當性，但他對印度尖刻的嘲諷和有意無意間對英國（印度前宗主國）的揄揚，總叫我覺得他不懷好意，多少有取悅英語讀者的嫌疑。李維史陀（Claude Levi-Strauss）在《憂鬱的熱帶》（Tristes Tropiques）中描述印度的語氣相當嚴厲，卻具說服力，原因也許正如蘇珊·宋塔格（Susan Sontag）指出的，他說的是「人的語言」（Human Voice），確然，不是神的，如聖·余秋雨。出生於加爾各答的BBC資深特派員馬克·涂立（Mark Tully）有句名言，也是他代表作的名字──「印度沒有句點」，我完全同意。任何斷語都不太適合這個仍有無數時間精靈在三界中自在遊戲的國度。　　　　　　　■

本文作者為作家

阿飛站在旅店前，舉起古銅色的臂膀，向離開的人揮揮手。

這裡是墾丁，全台灣度假元素最齊全的地方，悠閒的生活步調讓人陶醉。但時間一到，像是鴨子返籠似地，遊客們都得百般不捨地回到原來的國度裡。民宿主人阿飛也曾經被送行過，而現在，他已入籍這裡的碧海藍天了。

說來，大抵脫離不了玩這回事。玩與工作、生活的結合。

阿飛本名謝春俊，一頭瀑布似的頭髮從很年輕的時候就開始留了。騎車時長髮飛揚，這阿飛的綽號就一直跟著他了。和所有在眷村長大的孩子一樣，小時候頑皮不愛唸書，不過倒是對美術情有獨鍾。後來唸了復興美工，很是帶勁，但卻多唸了一年。除了打工太累，另一個原因就是台北誘惑太多，太好玩了。

可阿飛還是有著藝術家般堅持的一面。他對他的創作極有自信。「老師在台上講他的，我在台下畫我的。」畢業後，他做過理髮造型、室內設計、拍廣告，全都與他的興趣有關。拍片的那段期間，阿飛來到了墾丁。當導演其實是他非常大的夢想，當這條路走得不順遂時（例如要和一個遜ㄅㄚ製片共事），墾丁，就變成心境轉換之地。

最初，阿飛就是來玩，放鬆放鬆，後來為了待久些，索性在這裡的Pub打起工。他很喜歡找人聊天，很快就認識到一群愛衝浪的朋友。於是，白天到海邊衝浪，晚上端盤子，日子變得非常單純、快樂。在台北，阿飛是那種車子被擦撞就會跳下來幹架的人，在這裡，火氣全被海風吹得無影蹤，「環境真的會改變一個人。」

這段時間，阿飛南北兩地跑，他還是想在台北闖出名號，不斷探詢機會，但另一方面，他發現他已經無法離開墾丁，無法離開海，尤其無法離開那有著美麗弧度的衝浪板。他身上的每個細胞已慢慢滲入了魚的基因。魚，怎麼能夠沒有水？

壓抑旺盛的玩心，乃是違背天性的行為。要由別人來決定自己的命運也太糟糕。那麼，乾脆就在墾丁蓋一家旅店，生活在這裡吧！

於是阿飛租下一間倉庫，用十個月時間重新改造，屋內的每一件家具皆從原產地運來。這間帶著濃厚峇里島風格的民宿，終於在今年的大年初一開張，並提供衝浪教學。

假期時，阿飛在門口的小酒吧和女朋友一起招呼熱絡的房客。而他們很多都是熟客了，話匣子與啤酒

開了就關不起來。不然，就駕著那台比腳踏車快不了多少的小巴士（這樣的速度最「墾丁」），載著學員到佳樂水練習衝浪。晚上，阿飛背著畫具前往大街上擺攤做人體彩繪，形形色色的遊客來自全省各地，每次的互動都有不同的樂趣。平常不忙的時候，當然，繼續瘋狂衝他的浪。

這就是阿飛在南國過的日子，晃悠悠的，與其說是幹活，不如說在遊玩。

阿飛還養了隻人見人愛的哈士奇犬「飛仔」。放開繩索後，主人若叫住牠，牠通常是不大搭理的，頂多只是禮貌性地回個頭，又逕自去玩耍了。牠或許在心裡這樣問：「先看看你自己吧！還管我？」這爺兒倆其實都有著放浪不羈的個性，所以才會生活在一起。

如果問阿飛一天最快樂的時光，他會動動那有著山羊鬍的下巴說，「大浪來的時候吧！」衝浪究竟哪

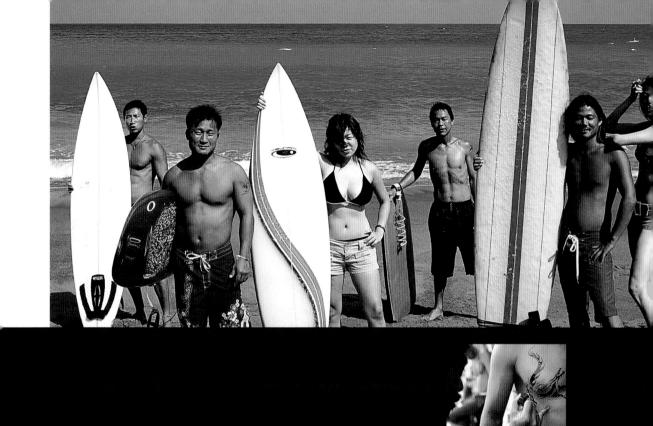

裡吸引人？「海浪襲來，但它無法掩蓋你，你還能在其中穿來穿去，甚至，站在海上面。」那也就是一種征服感與成就感。阿飛更覺得，是這片海洋徹底解放了他。

來自高雄、帶著一家三口在旅店前紮營的小劉說，是阿飛幫他、以及許多其他的朋友實現了夢想。很多知道阿飛故事的人，都會回過頭來問自己，人生追求的到底是什麼。拍掉沙子的腳丫子，是否終究得穿上皮鞋，趕著明早開會聽老闆訓話，忙著自己並不喜歡又不得不去應付的事情。

誰沒有夢想，差別在於有人只是駐足空想，有人真的一步步走下去。

阿飛的夢想還在進行。他想等經營穩定了，買下一塊地，蓋棟真正屬於自己的二館。比現在這間更道地，有個小小的泳池，就算必須貸款貸個三十年也不後悔……。

「做自己想做的！」阿飛丟下這句話，抱著衝浪板，毫不遲疑地滑進了他的藍色天堂。■

尋找你命定的寵物

12 星座寵物配對愛的滿載

你家也有養寵物嗎？還是你非常渴望現在就養一隻寵物呢？
快來看這2本養寵物中和養寵物前的必看良書。

12星座寵物入門必備，除了了解自己的星座特性
，還能知道什麼樣的寵物和你最麻吉！

喵喵汪汪6月起與你真情相遇，全省全家便利商店及
博客來網路書店均售。

這裡有賣

明日工作室股份有限公司　台北市111後港街66號　TEL:02-28811260　FAX:02-28810756　http://minibook.tomor.com

每年的題目 ——

旅遊與度假的玩

Travel Time

Part 3

三種年紀的旅行準備——20、30、40

無論什麼年紀，旅行都是要繼續的。

文—褚士瑩

或許我終究是個相信命運的人。

少年時的我，對於旅行充滿了憧憬，急著長大忙著鍛鍊肌肉唯一的原因，似乎就是為了要能夠強壯地背著二十多公斤的背包帳棚睡袋相機去環遊世界。

當時我在東京街頭，向一個中東外勞，用僅有的零用錢買了一只來自他家鄉的銀戒指，從此戴在右手無名指上十多年，從來沒有拿下，就是為了要提醒自己旅行的夢想，「總有一天要到這個戒指的故鄉去啊！」每一次轉動這枚戒指，我就像出家人持咒那樣提醒自己，結果就這樣，這個伊斯蘭傳統橄欖樹葉圖案的戒指，就在我二十歲的這十年間，忠誠地陪著我走了七八十個國家。

然而（故事總是要有轉折的，不是嗎？），就在我過了三十歲的兩年後，生平第一次正要去伊朗的前夕，這個戒指毫無預警地斷裂成了兩半，一開始我很是遺憾，好像這個戒指的毀壞，象徵了我生命中很重要一個年代的消失。但是當我走在德黑蘭的街頭，右手的一圈白白的戒痕，很快就被春天的陽光蓋過，這時我忽然了解，這個戒指的毀壞，象徵了我生命中很重要一個年代的消失。

生命另外一個階段的旅行，已經開始了。

我再也不需要像少年時那樣，藉著一枚戒指，像緊箍咒般提醒自己，別受金錢名利的誘惑，隨隨便便變成一個朝九晚五的上班族，或是迫於社會壓力，在還有未完成的夢想前草率地安家立業，與其背著「年輕有為」四個字的沉重匾額，還寧可背著二十多公斤的背包帳棚睡袋相機去旅行。不旅行的時候，我學習語言，鍛鍊體格，存下每一分錢，計畫下一趟的旅程，滿足對這個世界探索的渴望。二十歲這十年，全心全意地活在夢想裡，一點也沒有值得後悔的地方。

三十歲這十年，我要用旅行緊密結合我的專業，不斷精進，做只有我才能做好的事。

至於四十歲這十年，則是開始用旅行，回饋這個滋養我的世界的時候。

但是無論什麼年紀，旅行都是要繼續的。

20歲的旅行——掉進溝裡去旅行

多出來的一年用來旅行，對許多西方年輕人來說似乎是天經地義的事情，並且把這樣的一年叫做The Gap Year。

Gap就是一條溝，「溝」的意象很具體地將生命劃出了階段，大學畢業可以是一條溝，忽然找不到生命的熱情所在也是一條溝；換工作是一條溝，事業太過順利，從此再也不能停下腳步來欣賞人生風景也是一條溝。對於從小贏在起跑點，從此終其一生害怕自己落後，沒有跑在最前面的亞洲年輕人來說，永遠沒有多出來的時間，就算看到了生命的溝，往往也選擇咬緊牙關，大步一邁就草率通過了人生的重要階段。

一條又一條的溝，只有失敗者才會停下腳步猶豫，就像一道道特別困難的數學習題，明明知道遇到了重要的瓶頸，卻以沒有時間探其究竟爲藉口，所以就勉強死背，或是抱著僥倖不會考的心理過關，所以錯失了一個又一個思考、突破的機會。

西方年輕人習慣對自己誠實，因此當我們毫不猶豫，跳過一個又一個人生的障礙時，西方的年輕人卻一一選擇掉進「溝」裡，用一年去旅行，去見識，如果一年後還不明白世界是怎麼回事，還繼續留在溝裡，第二年，第三年，直到清楚明白了，才跳出溝外繼續人生的下一個階段。

英國的Susan Griffith寫了一本書，書名就叫做《*Taking a Gap Year*》，就是鼓吹年輕人應該趁著剛畢業，不要急著跨到溝的另外一端，而是花一年的時間去旅行去探索世界，裡面深入地分析拿這一年旅行的利弊得失，如何跟校方還有未來的雇主溝通這個想法，如何計畫和籌錢，列出年輕人在旅行途中可以在全世界打工的工作機會，以及如何趁機增強自己的專業能力，雖然書中實用的資訊，不見得適應亞洲的年輕人，但書中年輕人們現身說法談他們這一年的經驗，那是超越國界的。

美國人的口頭語有一句是這樣的：What doesn't kill you, make you stronger. 意思就是說，無論吃什麼苦頭，只要沒奪走你一條小命，能熬得過來就會功力大增，這就好像小時候打預防針以後，似乎總要發一點燒，但是一旦有了抗體，燒退了以後就可以放心地去跟長水痘的小朋友踢足球，應該是同樣的道理。

旅行有許多形式。放肆的就背起背包吧！保守的就出國唸書吧！總之，總要最大限度地爲自己做點什麼。

這樣說或許稍嫌誇張，但是我相信一個地球人對於世界旅行所有問題的答案，都可以在旅遊指南書的權威《寂寞星球》（*Lonely Planet*）網站（http://thorntree.lonelyplanet.com）找到。尤其是像我一樣，對於蕪雜的自助旅行資訊缺乏耐性的人，這個網站是一個不錯的起點——如果不是終點的話。

點進Worldguide，全系列旅遊指南裡滿滿的資訊，全部在網上詳細分類提供免費查詢，並且隨時更新，地球上沒有遺漏的角落。

如果有任何問題，點進Thorntree討論區吧，無論是想要找一個夥伴共同去攀登喜馬拉雅山的珠峰，還是想要聽有經驗的旅行者，對於你量身訂做的環遊世界機票（RTW Ticket）行程提供批評建議，或是哪一個城市要睡在哪一個車站的長椅，只要是誠心誠意的問題，在這裡都會得到誠心誠意的回應，有時甚至太過熱情，收到上千個回覆也說不定。自助旅行者對於世界的熱情，以及對於陌生人善意的付出與接受，在這裡表現得淋漓盡致。

如果真的沒有辦法放下，那至少利用自己還是個學生的時候，找個短期工作到海外去吧，《Summer Jobs Abroad》是本每年更新一次的求職指南，專門針對年輕人出國短期工作的機會，去帶帶夏令營吧！去難民營三個月教書吧！無論如何，在三十歲以前，給自己一個透過自己的眼睛來認識世界的機會，也算是一種公平。

很多事到了一定的人生階段，就不會再回頭去做了，像是嘔出五臟六腑般的初戀，像是睜大眼睛認識世界，像是刻苦耐勞的自助旅行。

自助旅行應該是歷史最久，也是有史以來規模最大的線上遊戲，隨時總有幾百萬個人同時在線上，勝利者是那些用自己的方式，看出世界究竟是怎麼一回事的人。一個人沒有看過米蘭入夜後蜂擁而出的娼妓，或是曼谷街頭發毒癮的流浪漢，就像沒看過富士山的皚皚白雪，或是迪士尼樂園的米老鼠，都對世界有著像困難數學題般的盲點，難保不會在日後失足掉入溝裡，卻不知道該如何爬出溝外。

##
30歲的旅行 ——帶著鍋鏟去旅行

「世界上沒有不能旅行的工作。」

每次被問到，我是不是除了旅行之外，都不需要工作，我都這樣回答。

不知道是誰發明的陰謀，追求事業就得一輩子在同一個地點，因此旅行就變成了發展專業的天敵。

是的，我的確是說「任何」一個行業。

讓我們想想吧，世界上什麼行業最不可能去旅行？軍人？還是廚師？就拿廚師來說好了，誰會想到廚師也可以旅行呢？但是國際上已經有好幾個像「交換廚師計畫」（Chef and Cooks Exchange Program）這樣專門針對料理職人設立的組織（http://www.penny.ca/chefexchange），上百間遍及日本、美國、新加坡、比利時、挪威、紐澳、加拿大、韓國、關島，甚至中東、塔斯馬尼亞的飯店、餐廳、度假中心，都是交

換的範圍。

如果這還不足以採信，那麼我告訴你，就連軍中的伙夫，也有一個跨國的組織叫MFA Exchange（http://www.mhaifsea.com/TheMHACCEEP.htm），讓從約旦到新加坡，法國到韓國軍隊的伙夫，到世界各地交換手藝。美國海軍和美國的料理協會，也成立了類似的Adopt a Ship Program。

任何一個行業，都需要一批能夠旅行的高手。既是各行各業，我對於旅行的熱情，能夠不與我的日常管理顧問工作衝突，實在不是什麼值得大驚小怪的事。如今在網上都有專門應徵交換人才的機會，類似像「Travel Vocation」（以旅遊為職）這種以行業別為分類方式的入口網站（http://www.travelvocation.com/vacancies.htm），或是以國家地區為準的「Gaijin Pot」（在日外國人大雜燴）（www.gaiginpot.com），隨時都有許多各式各樣的專業工作，只等著有心人應補空缺。

對於無法或不願意長期旅行的三十世代，如果不願意這麼極端，也可以在度假旅行當中，帶著專業的眼光，因為你可能會帶回靈感，在自己的專業領域中成為下一個具備國際視野的人才。

至於那些勇於追求的，市面上也有一批專門為了這樣想法的人而準備的參考書籍，像是《Live and Work Abroad - A Guide for Modern Nomads》（在海外工作和生活──給現代遊牧民族的指南），《Jobs and Careers Abroad》（海外工作和事業），以及《Work Your Way Around the World》（繞著地球工作），都是很好的入門書。

比如像《Work Your Way Around the World》（繞著地球工作）這一本，已經修訂到第十一版了，裡面有實用的資訊教導專業人士，如何事前或臨時在海外找到合適的短期專業工作機會，裡面有幾百個人的實際經驗做為參考，包含的行業從理所當然的旅遊業、語言教師、義工團、夏令營輔導員，到無法想像的托兒、採鳳梨工人、臨時演員、捕蝦人，或是農莊的幫手。

對於那些生性嚴肅，希望自己能夠在原本專業領域，除了旅行還可以繼續發揮的人，《找詢國際工作》（International Job Finder）列舉了超過一千個國際工作機會，從商業、教育、政府機關到非營利機構，並且列舉薪資水準，專門雇用國際專業人士的人力仲介組織、網站的相關資訊，並且逐步指導如何利用網站在計畫前往的國家找到相應的工作，並且和網站jobfindersonline.com合作。只要專業能力夠，都有極大的機會，不見得要高學歷，或是語言天才，因為只要說得出的任何一個行業，沒有不需要人一面旅行一面工作的。另外一本類似的書，叫做《The Global Citizen》（世界公民），作者是美國最大的人力入口網站Monster.com前任的國際職業部教練，從在國外生活、工作、學習，從事義工，都有完整的規劃。

無論我解釋過多少遍，相信未來還是有人會繼續問我，為什麼我可以一面工作，一面不斷地旅行，而我的答案還是和一開始一樣：

「因為世界上沒有不能旅行的工作。」

40歲的旅行——用柔軟的心去旅行

四十歲以後的旅行，應該為了兩個目的，一是嗜好，二是奉獻。

為了嗜好的旅行，其實很簡單，日本賞櫻團、緬甸攝影團、泰國高爾夫團，全世界各地的旅行社都花了很大的力氣，試圖抓住這群獨特的客層，人過了四十歲，如果還不知道自己喜歡什麼，未免可憐。

但是只看到自己的嗜好，卻沒能注意到這個世界給予我們的潤澤，或者沒有聽到這個世界發出求救的呼號聲，又未免太不仁慈。這是為什麼，我認為四十歲以後最有意義的旅行，應該是能夠奉獻自己專業，回饋世界的旅行。

對於一個全世界什麼地方都去過，什麼滋味都嚐過，什麼大風大浪也都經歷過的四十歲人來說，生離死別，悲歡離合，乃至生老病死，都只是生命過程必然的結果，對於新奇的事物，不再有強烈的渴望，這種時候，背著背包去旅行，恐怕還不如專注地打一場高爾夫球，或是安安靜靜地在森林裡的溪邊釣魚來得開心。

但是人生也沒有任何一個階段，比四十多歲更適合旅行。這時的心智已經成熟，不像二三十歲時的衝動莽撞；同時身體還相當年輕健壯，不用擔心走兩步就要停下來喘氣的地步。這個時候，「被需要」的旅行最美好。

我說的並不單純是被年幼的子女需要，所以去加拿大參觀昂貴的寄宿學校；也不是被年邁的父母所需要，所以參加美食團出國去遊玩；而是可以奉獻生命的旅行，義工的旅行。

在日本，有一艘和平船（www.peaceboat.org），每一年從大阪出海三次，每次的航行長達三個月，載著五百個以日本學生為主的年輕乘客，到世界十八個國家去，學習什麼叫做和平教育，什麼叫做國際合作，什麼叫做全球正義。這艘船上的工作人員，從語言老師到翻譯，都是來自各個國度的義工，在這樣的和平船上一面旅行，一面付出自己的專業能力，相信是讓人很開心的吧！

還有像是「飛行醫院」（Flying Hospital）這樣的組織，將飛機機艙改裝成手術室，載著醫護人員，到落後國家或戰亂區域去幫需要的人緊急開刀，足跡遍及中美洲的巴拿馬、宏都拉斯，南美的玻利維亞、巴西、委內瑞拉、哥倫比亞、厄瓜多爾，非洲的摩洛哥和肯亞，南歐的義大利、羅馬尼亞，中東的加薩走廊，亞洲的菲律賓、中國，泰國和越南等等。雖然醫護

人員是飛行醫院的主角，但是從飛機駕駛到各種行政人員，都要靠各種專業的義工人員，才有可能完成使命，而徵求義工的機會，都在網站www.flyinghospital.org上公布。

不只是日本的和平船，或是美國的飛行醫院，還有許多的國際NGO組織也都求才若渴，比如泰國以海灘聞名的芭達雅其實就有一個英國系統的孤兒院，定期在網站上面發布他們需要的義工人員（www.pattayaorphanage.co.uk/site/volunteering.html）。另外，像《世界義工》（World Volunteers）這本書，也有各國際慈善團體需要各種專業人士義工的資訊。其實甚至不假遠求，在台灣，像「知風草文教基金會」（http://www.fra.org.tw）這樣的NGO，也隨時需要有人能支援他們在柬埔寨的華校教育。類似性質的本土救援團體和宗教團體更是不計其數，需要各種專業義工到世界遙遠的角落，透過旅行的方式，付出自己愛心的機會比比皆是。

從二十多歲，為了「想要」探索世界而去旅行；到三十歲，為了個人的成長，因為「必要」而去旅行；到了四十歲以後，因為被「需要」而旅行。無論是哪一個階段，都沒有比以旅行，表達對這個世界的讚美和感謝更好的方式。　　　　　　　　　■

本文作者為作家

當代旅遊新趨勢

根據2004年4月19日《新聞周刊》（Newsweek）報導，旅遊「新黃金時代」已經來臨：

1. 全球旅遊人口急遽增加。世界旅遊組織（World Tourism Organization）預估在2020年，跨國旅遊人數將達到十五億，約是今天的兩倍。其中以亞洲市場最被看好：隨著經濟成長和政治解放，在中國，數百萬名新興中產階級正急欲展開一生中的第一次遠行。

2. 旅遊的品味在改變。旅人們不再嚮往到夏威夷做兩個禮拜的日光浴，而是帶著筆記簿跟著博物館館長探索恐龍化石之謎。另外，「腎上腺素假期」（Adrenaline Holidays）如德州牛仔競賽或是紐西蘭高空彈跳，以及親臨實境的自然體驗（如賞鯨或與海豚共游）也大受歡迎。人們渴望透過旅行了解世界運作，並尋求更深一層的文化與自然意義。

3. 網路成為旅遊首要的資訊來源。網路大大提高旅人自主性，使旅遊更加隨心所欲。積極的旅人會在行前使用像VirtualTourist.com這樣的網站認識當地居民以尋求旅行建議，熱心的網友甚至可以提供免費的食宿和導遊。更重要的是，旅人將更能融入他所抵達的國度。

4. 機票越來越便宜，服務越來越好。911事件後，航空業紛紛降價以求生存，網路上機票價格透明化也導致激烈競爭，然而這對旅人而言卻是大好消息。此外，搭飛機的舒適度也增加了，今天的商務艙和過去的頭等艙一樣舒服；而有些頭等艙則升級為「貴族套房」——真皮座椅可延長為寬敞床鋪、24小時精緻美食，還附帶馬殺雞和修指甲服務。

5. 旅館越來越像「家」。老覺得度假飯店千篇一律：像家一樣的旅館讓旅人真正「賓至如歸」：當代室內設計、以薄帘區隔的客廳、餐廳和臥房、全套的廚房設備、獨立的出入口……就像你在異國買了一座私人別館，住宿價格卻比五星級飯店要來得便宜。

6. 勇敢放「長假」。Gap Year不再只是西方大學畢業生的專利。越來越多人辭掉朝九晚五的工作後遠遠地放逐自己：去非洲擔任保育義工，或是到庫克群島當代課老師。這種可能成為生涯重大轉折的假期，短則數月，長則延伸一輩子，最後不管回到原本工作崗位或是繼續留在異鄉，旅人都覺得如獲新生。（蔡佳珊）　　　■

春天的尼泊爾與西塔琴

我開始學會享受另一個時空的生活。

文／圖—有耳非文

你聽過「有耳祭」嗎？這是小妹自創的餘興節目，即是大約在每年三、四月；這個所謂的唱作人就會在自己誕生的季節「春眠」，並且做盡任何一切會讓自己「爽」的事。二月底，香港天氣有點涼又不太涼，和剛從印度流浪回來的朋友喝下午茶，被眾人譏笑為：「你這種吃不了苦的人怎麼也不夠膽一個人去荒蕪的地方流浪啦！」士可殺不可辱，憑著這句話我展開了一個史無前例的冒險之旅。

尋找樂園

香港直飛尼泊爾的班機只有一家，小小的飛機擠滿不同膚色的人，熱鬧到令人頭暈。飛行途中頭頂的行李櫃突然開啟，掉出一捆有雨傘和枴杖的物體，為了不想因為閃避空擊而躺在鄰座西藏男兒的懷裡，我的頭挨了一個包，淚水直飆、印度體香、熱騰騰的咖哩飯混著尿騷味、頑皮的小孩拚命大叫、乘客放肆地高談闊論、熱情的印度男士猛對我笑……我不禁懷疑這是通往樂園之路嗎？如果說尼泊爾是人間的天堂，我敢確定要去天堂先要經過菜市場。

除了錢，什麼都不用準備

尼泊爾這地方最適合放浪不羈、走一步算一步的人，只要荷包飽飽萬事難不倒。入境時，有簽證的旅客大排長龍，等半個小時都還輪不到，反觀落地簽證的櫃位冷冷清清，只需填三張表格（有一份表格只針對台灣人而已，別國人民只需填兩張表，對此我很不滿，總覺得台灣人老被欺負。）和付30美元（但是如果你需要找錢那就吃大虧了，因為辦理人員會跟你說沒零錢找硬逼你過關，然後再把需要找給旅客的錢放入自己的口袋。）不用十分鐘就可以出境。你會漸漸發現一切是安排比不安排更糟，將近午夜十二點快要關門的機場，一個六十瓦的燈泡下擠著兩、三百個咖啡膚色的人，我根本找不著那個寫著我名字的迎接牌，行李、帽子、外套、背包，分別由不同的叫客司機拿走，我站在人群中不知所措，唯有強悍地「奪搶」自己的東西和

走到世界任何角落，都可以碰上一些熟悉的東西，像圖中那些我覺得很漂亮的面具，跟我以前看過的印尼面具蠻像的。這些面具據說是以前為國王表演時，那些舞者都不可以直視國王，所以必須要戴上面具（右上圖）。每天去學孟塔琴的路上總會經過這間破房子，這房子在當地來說已經算是屬於有錢人的住所。像這間地下是賣電器的，店主就住在樓上（左圖）。

努力大叫，頓時接機室安靜了三秒又熱鬧起來。我喘著氣抬頭一望，竟然出現了一位台灣團的領隊，我正想向這位看起來中年又很有智慧的女士求救，她竟然先開口跟我說：「小妹妹妳趕快走吧！這裡發生過很多命案，小心被搶！」無論我怎麼哀求和狂追，高級的九人座休旅車飛快地開走，在此我對「台灣人」有更深的一層認識。我是一個普通的城市女子，頓時領悟：除了死，什麼都可以玩。

即興演出

突然有一位相貌英俊的當地男士過來安慰我，不吹牛，真的帥！他用流利的英文說：「別害怕，外面的人只是想搶生意，我哥哥在開旅社，讓我來為你安排一切吧，一晚住宿及車費共是9塊美元，不用擔心。」啥！這不是電影裡頭的對白嗎？！半信半疑別無選擇之下，我跟著他坐上一輛隨時有可能解體的小客車，到了一家叫High Lander的旅社，這位帥哥不但幫我把行李搬進房間裡，還邀請我去參加他朋友當晚的派對，雖然不應該跟陌生人隨便出去，但實在太餓，方圓百里一片黑漆漆，為了餬口，破天荒我跟著剛認識兩小時的帥哥「約會」去。那是一家上樓的酒吧，有來自各地的遊客、不同的人種，但只有我一個亞洲人，所以一下子認識好多人，我開始跟幾個來自瑞士的遊客聊天，挺開心的；不過仔細觀察一下，這些人的表情有點不一樣，眼珠會不自主翻白，我以電影《*Train Spotting*》的情節分析，他們應該吃了某些藥丸，便立刻以肚子痛為理由飛奔回住處，呵！正如諸位揣測，那位帥哥尾隨在後拼命敲著房門要進來，我把房門緊緊上鎖、把床頂在門邊，嚇到快要飆尿。左手十字刀、右手十字架、護照塞在腹部、錢藏在襪子裡、我站在三樓的窗口準備隨時向下跳……大家應該不會希望情節是結束在女主角被先姦後殺吧。

進入主題公園

被「體罰」了幾個小時，天終於亮，我意外地從窗口望見地面竟然是一個花園餐廳，陸陸續續有一些遊客準備用餐，隔壁的房間也傳出走動聲，門縫裡我望見一群年輕的金髮遊客正要出門，立即跟著他們走出大廳，旅社的人相當和藹地跟大家問好，我二話不說拖著行李直奔櫃檯嚷退房，昨晚的美男子不見蹤影，換來一位年約四十、禿頭、有小腹的中年男子，「Keep……」「一共是72美元。」我手裡握著10美元，正想大方地說Keep the change，「72塊？」禿頭男子滔滔地解釋：「我們規定旅客起碼要住宿一個星期才能優惠，你必須支付從機場來的車費和我們的損失……」我和他不斷爭論著昨晚的事，他反而說我在撒謊，最後我把10美元放在櫃檯上表示自己只有那麼多錢，轉身準備離去，禿頭的負責人突然態度很凶惡，劈哩啪啦說了幾句尼

泊爾話，櫃位後方有一個小房間，走出了六名身體壯碩的大漢（請想像一下電影「大隻佬」華哥的造型，絕無誇大），他們奪走我的行李，並圍了一個圈圈把我包起來，我站在圓心，發現自己的眼睛只能直視到大漢們的胸部，「想離開就要付錢。」整個大廳氣氛凝重，嚇！我的臉由青變紫（請再想像一下櫻桃小丸子錯愕的面孔、黑漆漆無底的畫面……），事實證明敵方擁有壓倒性的勝算，而我就像一隻被手指按住的螞蟻，隨時有「銼塞」的可能。我強迫臉上的肌肉放鬆，擠出畢生最甜美的笑容，借以淡化火藥味很重的現場，再技巧地從冒冷汗的腳底抽出一張百元美金，大家互看一眼後還給我行李箱；但並沒有要找錢給我的意思，這回我識相地走出大門，臨走前旅社的人齊聲跟我說了一句：「Have a nice day！」。好玩，正點，夠霹靂。

考取遊樂執照

　　像是買了一張入園券。爾後的日子我漸漸明白，當地人可能因為生活過於貧困，而培養出他們死要錢的概念，雖然有些人會用些狡猾的手段去欺騙外來的遊客，但是相信他們的內心都還是善良的。漂著、漂著，不知不覺我在尼泊爾蕩了六十天，我開始學會享受另一個時空的生活，眉間的印記、手背的花案代表了祝福，一塊布捆成的衣服，簡單的問候語，具備這些條件後我發現再也沒有人當我是「攀娜」。尼泊爾人很熱情、很大方、很願意幫助別人，儘管口袋裡沒剩多少錢，還是堅持請你喝奶茶——當然，你得先成為他的朋友。最後假期結束，我回來了，我以為玩完了，才發現又是另一個遊戲的新開始。

沒玩沒了

　　我迷戀上西塔琴（Sitar），在樂師的眼裡，西塔琴是非常有靈性的樂器，聽說若下定決心學習就不能半途而廢，不然琴就會在半夜哭泣，另外，想學也不一定能學好，正宗的彈琴方式是盤坐抱住琴，柔軟度不夠、或者耐力不好的人一節課就可以被折磨得死去活來，我的「師父」

更教育我：手指破皮流血、腳抽筋疼痛都是學習必經的過程。我吃齋、冥想、打坐，接觸了一些自己認為一輩子都不會碰的東西，越研究就覺得越好玩。玩寫到這裡，有股立刻飛往尼泊爾的衝動……如果你真想知道有什麼好玩的，我只能說那倒不如自己去一趟，絕對會比聽說的更精彩。

　　春天又來臨了，萬象更新，而我們是不是也該轟轟烈烈地發地一場「春夢」？（用字是有點不文，但保證絕無礙健康。）出發吧！既然我們無法選擇笑著出生，但絕對有辦法選擇帶著微笑死去，是吧！ ■

本文作者為音樂創作者

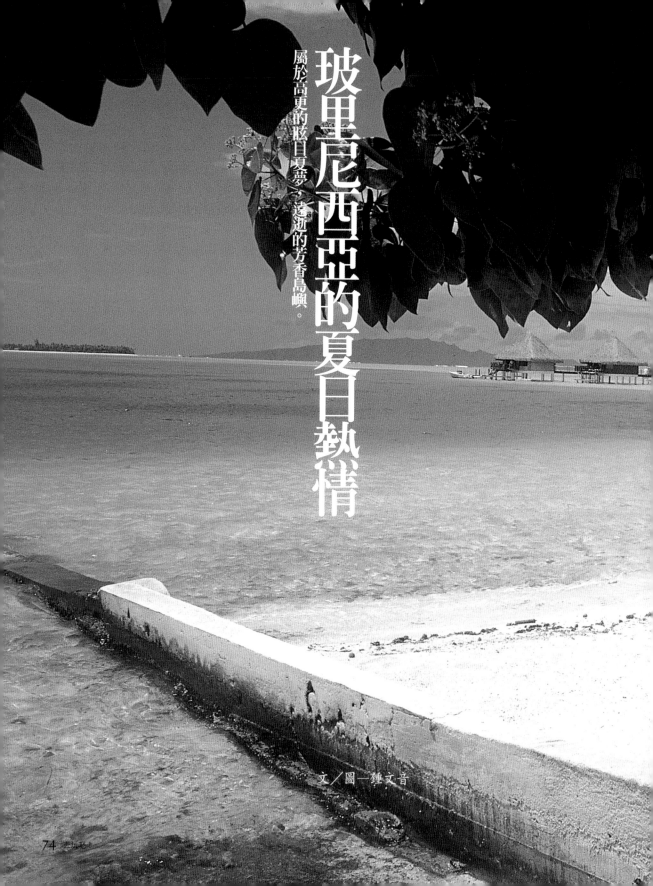

玻里尼西亞的夏日熱情

屬於高更的眩目夏夢，遠逝的芳香島嶼。

文／圖－鍾文音

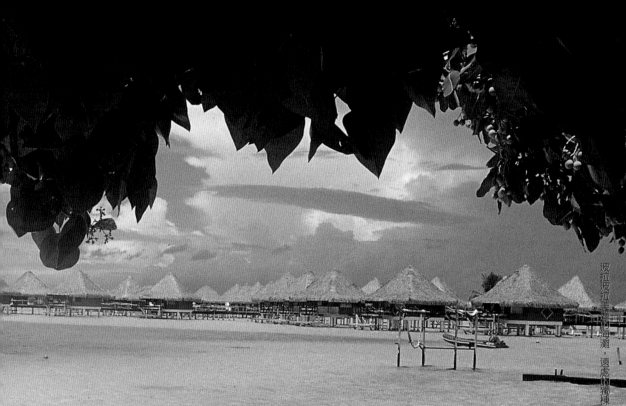

「我要去大溪地，並在那裡度過餘生。」

「我離開是爲了寧靜，爲了擺脫如惡夢糾纏的文明影響，我最想做的就是逃離巴黎，巴黎對可憐的人而言像是沙漠……」──高更（Paul Gauguin）

我帶著高更般的淒悵心情逃離我的母城台北，飛往傳說裡有著「善良野蠻人」的玻里尼西亞群島。我的島嶼還在冬末，而南太平洋諸島恆是四季春夏兩季交替，感覺那夏日野豔式的強烈明快昏眩色彩已然塗抹在我的夢境裡。

庫克船長航行時所辨識的南方十字星高懸黑幕天際，想起庫克船長的墓誌銘爲著，「世上無他不敢做之事」，何等的自信自傲。

大溪地，玻里尼西亞群島最歐化之島，也是無數的藝術家與夢想旅行家的傳說天堂。

一下飛機即可聽聞屬於島國氣息的吉他旋律和吟唱音樂，幾個戴草帽穿花衣自彈自唱的樂者正以多情的音符迎賓，並爲來客獻上鮮花。

這是一處充滿著音符與花香的島嶼。

抬頭見機場電視新聞英文台女主播耳際插花、身穿花衣裳播報新聞，仔細聽內容都是哪裡

有露天烤肉大會、跳舞派對等等。何等歡愉的島嶼，從來沒有登上國際新聞的島嶼，因為只有災難才會登上新聞，而此地只有熱情只有歡愉。「他們作夢、戀愛、睡覺、唱歌、禱告……」啊，高更如是說，難怪來到此地的男人都不想走了。長久以來玻里尼西亞女人一直被西方人認為是夏娃伊甸園的完美典型，天真熱情直接姣好。許多年前，這裡唯一發生過的事件是一艘西班牙船航行至此，所有的水手上岸後竟都棄船不想離去。

我如熱帶魚終返我的原鄉般，將滯留我體內過濕的氣息一股腦地想要盡快排出。落腳民宿的隔日清晨，和許多的法國人一起用了早餐，法國夫婦在討論著收養大溪地嬰孩的事，這在大溪地很普遍，早熟少女生的小孩就等著被白種人認養。

我喝完咖啡後便快速地換了短褲徒步至前方的海邊遊晃，內心竟有一種魔幻感，似乎這樣的歡樂不像為人間所有，這樣的閒逸夏日豔麗氣息拂來，讓我躺在白色沙灘的大樹涼蔭下感到台北的喧囂逐漸像眼前的海浪般一波波地被推得遠遠了。我應該是在海風裡睡著了。突然被一隻狗舔醒，張開眼睛一個只穿著花色短褲的長捲髮男子扯著一口白牙對我笑說對不起，吵醒你，我的狗太熱情。

這裡連狗都熱情。

來海邊戴頂大草帽和穿夾腳拖鞋、短褲和抹上防曬油是絕對必須的。南太平洋海邊的藍，豔比地中海，是原始祕境裡的犒賞。這裡有非常巨大的深海美麗貝殼，旅人當然抓不到，落腳民宿展示時我深被吸引，一問若想買，他們也很樂意賣，反正五月到七月再到深海就又可捕獲（補貨）了。（現在這枚巨大貝殼正在台北的窩散發著屬於夏日的氣息，入晚在貝殼內放上蠟燭，會瞬間以為大溪地人的靈魂還滯留貝內。）

逗留玻里尼西亞近三個月，自此每天都處在色彩極度鮮豔瑰麗的島與島之間，美麗的山海風光犒賞著此地樂天島民，體態健美的南島女郎如旖旎的海岸線，潑灑在我的視覺感官裡，何等的島嶼，一派渾然天成。長久的旅途裡，我終究哀嘆，勸君莫作孤單旅人，來此熱情甜蜜島嶼若是孤獨一人是非常折磨的。

難怪高更在此的茅屋入口雕刻著橫豎三塊文字牌，上橫「歡愉之屋」，左右兩側是「保持神祕」、「談點戀愛是幸福的」。

談點戀愛是幸福的，大溪地宣言。

高更畫作圖騰布滿島嶼

於今走在大溪地諸島嶼到處可見充斥著高更複製畫的圖騰：礦泉水、果醬、咖啡杯、海灘浴巾、洋傘、T恤……，高更的畫在此被複製得極度嚴重氾濫，幾乎已成了生活

用品和感官的一種符碼象徵。

　　畫家高更在大溪地十年的最後生命旅程，幾乎也是他以生命所傾瀉的無比熱情所灌溉的生命日誌，物質極端困頓，精神極端奢靡，這讓他個人的生命和藝術深深烙印在南太平洋群島上，甚至他逝世百年了（卒於1903年，2003年此地才舉辦過紀念高更百年），他和大溪地的關係仍如孿生兄弟，在歷史上是，在視覺上更是。高更那帶著懶散、原始幻境般的「玻里尼西亞」風光，在西方世界已成為一種視覺標誌，甚且是伊甸園的避世圖像，也成了一種熱情生活方式的允諾代表。

　　晚上落腳的民宿四周陷入昏黑，沒有光害，芭蕉樹在黑夜裡垂著油亮亮的葉脈，南半球的月亮斗大地伴著滿天星辰，不過夜裡常常會在夏日時光打下雷雨。難眠之夜，只因風景太眩人。夜晚靜謐，「在寂靜中，我聽見自己的心跳聲。」高更在我的耳膜私語。

　　大溪地島的海域前方可見一座島，即是高更在日記裡常提及的莫里亞島（Moorea），「只要離開都市，要生存就得向自然求救。大自然豐饒又慷慨，從不拒絕向它求援的任何人，它有取之不竭的寶藏，在樹上在山中在海裡。」

　　至大溪地必訪首都帕比堤（Papeete），從郊區行經海域的路程視覺是享受的，海景犒賞著旅人，只是當愈趨進入市區的路途，即愈可感覺城市的快速腳步一陣陣地襲來。在人來人往中，最能引起好奇的市井生活是當地最大的中央市集，是想體會非觀光客生活樣貌者，和當地庶民生活一起脈動的最佳觀察站。花花綠綠五顏六色的衣飾外就是編織的草帽袋子掛在牆上，水果和花朵都有著和衣飾同等鮮豔的熱情之顏，連芋頭蔬菜植物和鮮魚蝦貝等都是色澤飽滿。

　　簡直就是活脫脫從高更的畫作裡走出一般。市場外一群婦女在編織著花環，提供給此地週末派對的女郎們跳舞用。

　　帕比堤的原始風情較諸其他小島是早已一去不返，它所吸入的空氣早已是屬於西方世界的風情。喧鬧的城裡建築並無特殊之處，四處開著此地最富盛名的黑珍珠店家。華燈初上，前方海港邊的水手和觀光客們陸續走下船來，酒吧餐廳也開始張揚著夏夜的慾望氣息。

希瓦瓦島——高更魂埋之所

　　高更最初是先到大溪地，感到大溪地日漸歐化後，他搬到馬奇斯群島（Marquesas）的希瓦瓦島（Hiva Oa）的小鎮阿圖那（Atuona），最後客死在阿圖那。

我在阿圖那時還碰到高更和當地女子所生的兒子，滿頭花白頭髮，中午時分就已開始喝酒了。屬於高更的所有好處，他似乎都沾不上。

我住在阿圖那的民宿叫高更民宿，整個空間掛滿了仿高更的作品，宛如高更在世，而前方的雜貨店餐廳，都曾經是高更打酒之地。前幾年當地人在高更舊屋挖出高更的生活物件，打嗎啡的用具和玻璃酒瓶占了所有，標誌著一個逃離文明的畫家以自己的餘生燃燒出的藝術光芒。高更以背德者之名忍辱在此，深受女性主義撻伐的他，我總試圖還原他的內在的不得不然。雖然女人和性慾是他的底層，但我終是想百年前此島無電之下，藝術家以藝術以女人撫慰生命，終究是開了花的，多少後代人踏轍前進，而後來的野獸派也接續著高更才大放色彩。

我在高更的墳墓旁，一座有著死亡女神雕像的墳墓望向遠方的大藍之海沈思。

一朵白花掉落眼前，四周安靜，只聞海風和陽光的酗酵氣息，還有高更的靈魂嘆息。屬於夏日的幻覺，迷人地炫我目光，熱浪熱情在夢裡依然排山倒海地波波洶湧⋯⋯。

藍色珊瑚礁──波拉波拉

波拉波拉（Bora Bora）是一顆太平洋珍珠，美麗的潟湖生態完整，被海洋環繞的超大型潟湖，有78平方公里大，淺岸礁區和深岸礁區形成多種藍，眾多的珊瑚岩上生長著霧兜樹（Pandanus）和椰子樹叢，綠意迎著信風搖曳生姿，在飛機低飛俯掠而過時，成排的獨木舟與藍海相偎，讓人只差沒激動地跳機。

抵波拉波拉，還得搭船才能到達本島，機場在另一個潟湖島。

船行海中，翡翠綠和祖母綠是近海的色調，遠方的海才是藍色。約莫25分鐘即抵港口，只要事先預定的旅館和民宿都會派車子在港口舉著牌子接泊旅客。

民宿一般都是獨棟木屋且素雅，茅草為頂，陽台外不是面海即是面山。

落腳於此地的民宿者大都是歐洲人，除了法國人外英文皆好，大夥住在一塊也就不無聊。此地的民宿屋外皆美，白沙海灘，灘上有綠地大樹，下午在樹蔭下打盹或是望海泡在海水裡是旅途的最佳閒情。海岸線上陳列著波拉波拉島最著名的各式各樣獨木舟和獨棟的小茅屋，屋頂以島上的霧兜樹編成，這樹在各群島到處可見，被島民稱為「上帝之樹」。島上亦充斥著各式各樣的水上活動，其中以潛水活動最受歡迎，潛水教練每天都在這個島上熱鬧地送往迎來。

我在民宿外的沙灘泡著海水，仰望夜晚繁星密布，「星星堆滿天」，甚至可用「擠」滿天來形容星辰之繁了，有星辰入夢，海水為搖籃，波拉波拉波拉波拉⋯⋯。　　　　　■

本文作者為作家

京都秋意

一把無聲無息、無煙無味的火，靜靜地在大街、山野中燃燒。

文—韓良露　　圖—朱利安

　　人在京都，才會突然領悟，為什麼秋這個漢字中有個火，京都的秋天是一把無聲無息、無煙無味的火，靜靜地在大街、山野中燃燒，這場季節的火有許多的顏色，東本願寺前的銀杏樹上跳著金色的火，東福寺的通天橋上一眼望去是滿山遍野的豔紅的火，嵯峨野古道上睡去的是快要熄滅的暗紅的火，青蓮院門跡前有深紅的夜之火在迷離的光影下舞動。

　　京都的秋天，如此燦爛，輝煌，人們的視覺都醉紅了眼，許多人憐惜春櫻匆匆，一片粉紅櫻雲剎那化成花雨紛飛，但春櫻雖短，日後仍有綠葉茁壯，但秋楓卻是一片奼紫嫣紅開過，良辰美景不再。用盡全身力氣燃盡的秋楓是懂得了年華易逝的中老年人的愛情，最紅烈的情事是生命最後的奔放，過去後只剩滿山枯枝陽春白雪，而春櫻妖嬈，卻還是青春迷幻的愛，早逝的戀情令人惆悵，仍有飽滿成熟的夏日激情可期待。

　　年輕的我，常感歎春櫻無常，經常遠赴京都，在盛開的吉野櫻下鋪一素布，喝櫻酒、接落櫻，愁些少年不知愁滋味的變幻情事，但中年後卻不再無端為落櫻傷悲，反而輕易為紅葉生情緒。

　　去年秋天，我在洛北大原三千院散策，上午還晴空萬里、楓火豔麗，看得人都如拙火上身般熾熱起來，但午後突然一陣秋風秋雨，滿山紅葉紛紛在大雨中飄落，看得我心驚動魄，身旁的日本友人惋歎地說，這場雨一來，紅葉季恐怕就快要結束了。

秋天對人生的提醒

還好當天晚上，友人說我們去吃紅葉狩季節料理來彌補吧！京都的四季旬味，都有主題色彩，秋季當然是各種的紅色，朋友常帶我去的料亭，推出的創作紅葉便當，有各色繽紛的紅，鮭魚子的亮紅，伊勢蝦紅白相間、甘鯛烤魚的赤紅、醋漬章魚的暗紅、再配上胡蘿蔔雕成的紅葉，真是一片熱鬧的紅意。講究食物美學的京都人，懂得用美味來填補人生之秋的悲涼，我環顧料亭中的客人，果然正在吃紅葉料理的都是中年心情人。

餐後和朋友閒聊，忽然聽到許多秋季的滋味，不僅都有著成熟絢爛的顏色，也還有微澀的滋味。像秋季的紅柿，秋風一起，京都洛北原野上的柿樹都結著斑紅的柿果，祇園的商家推出應景的柿餅和果子。朋友說小時候不愛吃柿，怕吃時口中的澀感，但人入中年後，卻特別愛吃柿；尤其愛那股纏綿舌口的澀意。我想到了秋天成熟的葡萄，紫紅的果實也是甜中帶澀，釀成的新酒喝的也是飽滿的澀口，這些滋味心得，原來都是季節之秋對人生的提醒，雖然苦澀，卻是自然真味，而澀中帶甜，有如中年苦樂參半。

京都是四季城市，春夏秋冬皆有可觀之處，但我特別迷戀京都之秋，因為京都人纖細的心思，特別懂得欣賞秋季的況味。有一回閒逛曼殊院，看到庭中一株楓紅與一棵青松並列一巨石旁，忽然領略了這等布置乃畫中有話，楓紅是四季之變，青松乃四季之常，但巨石才是定，如此風景，立即顯現了京都人的禪心。

秋天的味道

京都的秋天有特殊的香氣，清晨沁涼的空氣飄散著乾脆銀杏樹的味道，沿著旅館旁的鴨川堤道，步行至錦市場的早市，對季節敏感的商家在小風爐上架著鐵網烤新鮮的銀杏果，溫熱的銀杏剝開了露出青白的樹卵，在口中細嚼，清香微苦；另一攤上烤著椎茸，散發著芬芳的氣味，像是大地之母的乳房的滋味，再走幾步路，賣蔬菜的攤上堆起金黃色的秋柚，柚香聞得人神清氣爽。

當天傍晚，在木屋町通的居酒屋中，叫了一份土瓶蒸，撲鼻的香味中既有銀杏，也有椎茸與柚皮，浮沈在土雞塊與鮮蝦熬成的高湯內，這道三味秋香，是味覺敏感的京都人的秋之旬味，不喝就枉過了秋天。

銀杏、椎茸、柚皮，既香又苦，是複雜的滋味，也是生命之秋的領會。喝了土瓶蒸後，再暖上一盅京都南邊酒鄉伏見的新酒，喝得小醺後，閒逛至寺町通的古書街，隨手翻著日本平安時代出版的茶經，微苦的舊書墨香迎面襲來，一晚上不管是季節或歲月，聞到的竟然都是相似的氣味。

深夜，高瀨川運河上亮起紅燈籠，燈火搖曳在河岸的楊柳樹梢，抬頭一望，一輪下弦月高掛，異國酒人或許不知曉風殘月楊柳岸之詞，遊子依然頓生離情，薄涼的秋風一陣陣吹來，路旁木屋中傳來三弦琴的樂聲，京都秋意，如人生之秋蕭瑟又令人依依不捨。　　　　■

本文作者為作家

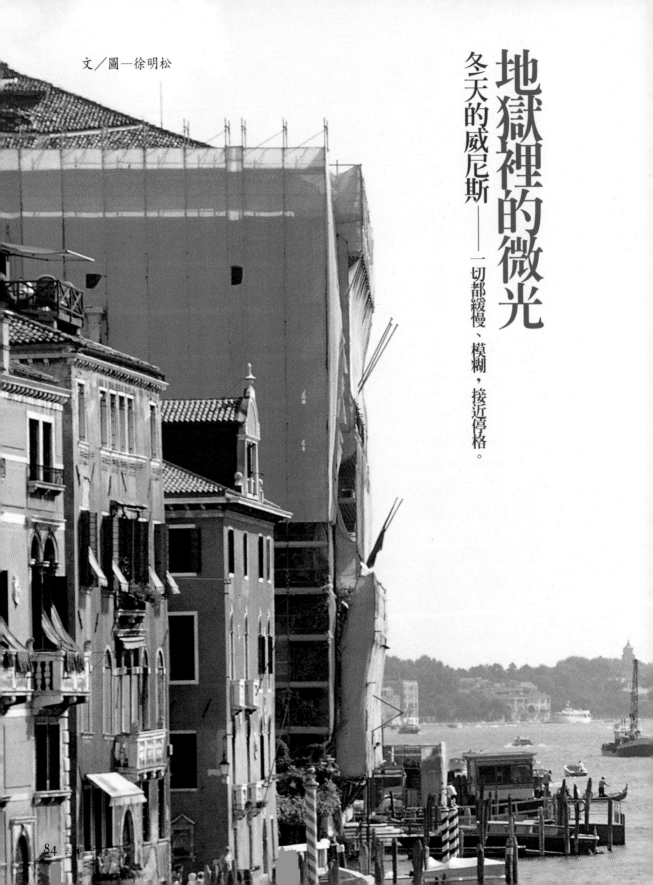

文／圖—徐明松

地獄裡的微光

冬天的威尼斯——一切都緩慢、模糊，接近停格。

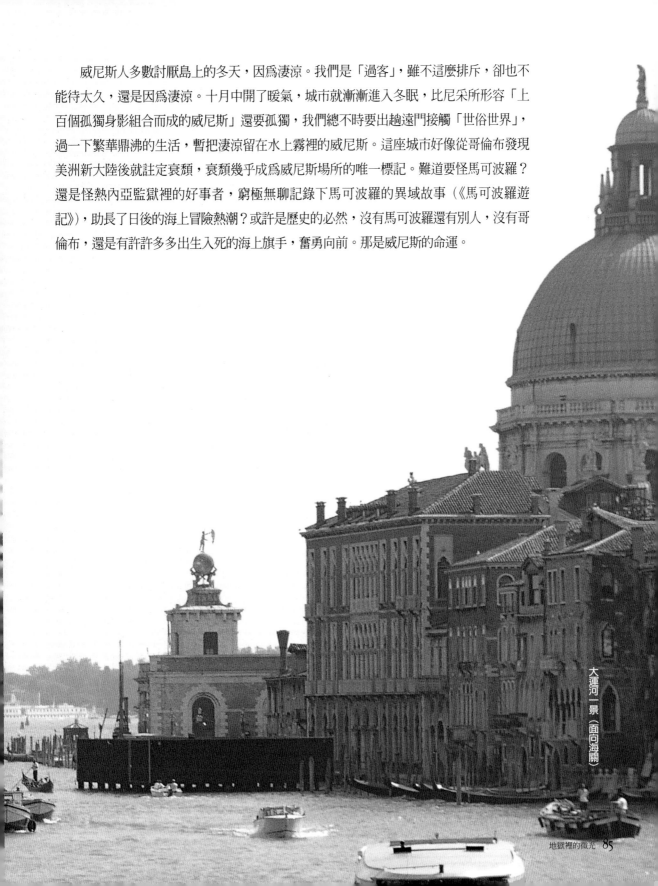

　　威尼斯人多數討厭島上的冬天，因爲淒涼。我們是「過客」，雖不這麼排斥，卻也不能待太久，還是因爲淒涼。十月中開了暖氣，城市就漸漸進入冬眠，比尼采所形容「上百個孤獨身影組合而成的威尼斯」還要孤獨，我們總不時要出趟遠門接觸「世俗世界」，過一下繁華鼎沸的生活，暫把淒涼留在水上霧裡的威尼斯。這座城市好像從哥倫布發現美洲新大陸後就註定衰頹，衰頹幾乎成爲威尼斯場所的唯一標記。難道要怪馬可波羅？還是怪熱內亞監獄裡的好事者，窮極無聊記錄下馬可波羅的異域故事（《馬可波羅遊記》），助長了日後的海上冒險熱潮？或許是歷史的必然，沒有馬可波羅還有別人，沒有哥倫布，還是有許許多多出生入死的海上旗手，奮勇向前。那是威尼斯的命運。

大運河一景（面向海關）

危險，而且需要時時戒慎憂慮：在地獄裡頭□□找並學習辨認甚麼人，以及甚麼東西不是地獄，然後，讓它們繼續存活，給它們生存空間。□威尼斯九個漫長的淒涼冬天，□□□俗世界」以外，我們學習分辨甚麼是地獄，以及地獄裡的微光。

本文作者為銘傳大學建築系專任講師

聖馬可廣場鳥瞰

旅行的觸媒

文—李欣頻

小心！碰到以下這些物品，會起旅行疹…

1. 一張朋友傳來站在巴黎鐵塔前與法國美女擁吻的數位相片。

2. 一首讓人全身浪漫到酥軟的左岸咖啡館廣告配樂。

3. 一支內有遊輪會在香港夜景邊滑來滑去的觀光透明紀念筆。

4. 一部從希臘玩到羅馬的電影《天才雷普利》。

5. 一本世界攝影月曆。

6. 一則威尼斯就要沉到海底的新聞。

7. 一張會讓你的錢遺留在愛琴海的希臘明信片。

8. 一個從你旁邊擦身而過的泰國妙齡女子。

9. 一支上面黏滿了櫻花落片的京都雨傘。

10. 一陣從你身邊飄過的 Marc Jacobs 香味。

11. 一通遠請你去參加澳洲高空彈跳猝死電視節目的哭喪媽咪來電。

12. 一封讓你忍不住馬上瞬光出境的法院即時通知書。

13. 一本朋友剛從義大利托斯卡尼渡蜜月回來的相簿。

14. 一段節慶的報導：巴西嘉年華會、西班牙奔牛節、布拉格之春音樂節……

15. 一張拉斯維加斯的太陽馬戲團團動感海報。

16. 一本《藏地牛皮書》。

17. 一小時的旅遊探險頻道：世界TOP10最豪華的度假飯店。

18. 一張在紐約念書男友送的慰安機票。

19. 一幅妹尾河童的印度鉛筆素描。

20. 一筆遺失財寶或是贓藏寶圖。

本文作者為作家

每週的題目——

Weekend Rhythm

調節與抒解的玩

Part 4

文——柯裕棻

綠色的週末哲學

茶與清幽的回甘

好週末是一則小品文，它的精妙必須一氣呵成，不能刻意，它得有點隨性，也有點道理。兩天不長不短，不能玩得過猛，過了就是損耗，特別傷神，那就違背了休假的概念；也不能不玩，只是要玩得有起有落，又可以隨時抽身回神，這就不容易了。

因此，這裡頭有一種圓融的豁達與閒散。出去玩全憑一股興致，如果太過刻意，彷彿與無名的敵手爭奪自由，汲汲營營壞了興致，比工作還累，倒不如不玩。我想，「乘興」在傳統文人的行樂哲學裡，一直是重要的玩耍條件。有人想到家鄉春天的魚，立刻辭官歸故里；有人想到朋友，立刻行舟拜訪；有人家裡的蘭花開了，就呼朋引伴賞花作詩，久病也好了；有人在亭子裡遇著陌生人，相對喝酒，喝完就走，沒有多餘廢話；有人因月色太好睡不著，划船到小湖心，月光蟲鳴裡睡著了。

□

有興致，做什麼都清雅；沒有興致，哪裡還叫玩呢，分明是拚命。

四體不勤的人通常懶得出門，兩天窩在家裡玩網路、玩音響、玩DVD、玩音樂、玩廚藝、玩花草、玩貓狗魚鳥小孩，這些稱得上是玩；打麻將打牌或打電動則未必，這些活動拘繫勝負，勞神勞

心，不是人人玩得；讀書則存乎一心，沉重的就是功名前途，不算玩，隨性的閒書如詩歌漫畫小說，自然也算是玩。

週末不出門玩，在家看溝口健二的《雨夜物語》那樣清幽的鬼片，還有胡金銓幾個作品，如古意盎然的《山中傳奇》，慢慢兒把時間晃過去也不錯。從前那種一點都不恐怖的古裝鬼片很有韻緻，調子慢，配樂好，味道像一壺白毫烏龍，或是一杯包種，帶著「軟青」味的茶。看好萊塢的片子讓人想吃爆米花和汽水，可是這種老片子會讓你想來幾碟滷味，幾片酥餅，一壺好茶。

□

但是好茶不易得。自古茶價道理相同，離了產地，經過舟車，就貴似黃金。如果能在產茶季節的某一個週末，上山隨意亂走，單單只為買茶試茶，不懂也無甚關係，那麼這一趟出遊絕對舒爽。

產茶的山間日照溫和，晨昏多雲霧，空氣濕潤，有陽光的時候則清朗無際。茶樹高不及腰，茶園多緩坡平台，因此視野寬闊。通常茶園三面有更高的山群屏障，茶客不必登高望遠，只在茶園裡閑步、靜坐聽山鳥，意境已經醍醐人心。

隨意坐在茶舍外的板凳或石椅上，聽茶農說今年的雨水，聊鄉野故事，嗑茶瓜子，試茶梅茶糕。聊得有興致了，他還會興沖沖從裏間捧出一罐珍藏的比賽茶葉，說是特地留下來自己喝，不賣的。另外又端出養得烏亮的紫砂壺，換一套玉青色器皿，換一壺新鮮泉水，像明朝人那樣審慎考究，卻有江湖的豪氣，說：「來，這個你給他喝看看。」

待一一喝過，他發現所見略同，樂不可支，如果還攀上一點舊識的關係，那麼他自家釀的梅酒啦，自家醃的小菜啦，燻茶鵝啦，茶葉滷的海帶豆干啦，生筍啦，都端出來了，連小孩都喚了出來跟客人打招呼。

稍晚，驅車下山，迫不及待試新茶，零食點心一一拆封。與三兩好友清談徹夜，看電影，看書，聽音樂，諸事皆宜，這樣熬夜一點也不累。

第二天睡足了，午後起床，吃兩片茶鵝配粥，將前一夜的茶渣澆花，清洗茶具，淡淡地再喝一回，就沒事了。此時週末還剩一整個晚上，美好從容，恰似茶的回甘。　　　　　■

本文作者為作家

灰色的週末哲學

睡眠的方法

我會想起那是一種灰色的週末。

那時候，我在一種除了工作之外，沒有任何其他人生的狀態中。

□

那是1997年下半到1998年上半之間。

當時我剛離開上一任工作不久，先是創業，新成立了一家公司，緊接著，因緣際會，又應邀同時負責另一家百年字號的出版公司的經營。

於是，我開始了一段上兩個班的日子。早上九點，我去重慶南路那家古色古香的公司上白天的班；晚上七、八點，再趕到景美那個帶著地下室的新公司，工作到半夜二、三點不等。不論多晚睡，第二天早上九點再出現在公司。

聽到我這樣工作的人，客氣一點的，會說一句：「就說嘛，是個工作狂嘛。」不客氣一點的，則乾脆說一句：「瘋了！」

我呢，不認為自己是什麼工作狂，當然更不覺得是瘋了。我只浸淫在一種飽足的感覺裡。

因為我白天和晚上的工作，是兩種截然不同的性質，又有不同的色澤與趣味。

經營那家老字號的出版公司，像是在駕駛火車，一定要有軌道，不能隨便亂開。軌道就算要有新方向的調整，也急不得。但是火車一旦起動，還是陸地上載貨量最大，運輸最快的交通工具。

經營那一家剛誕生的公司，則像是駕駛吉普車。爆發力足夠，方向沒有任何限制，車身上還可以色彩繽紛奪目。不過，吉普車就是乘載那麼幾個人的交通工具。

日夜可以操控兩種不同交通工具的機會，我只覺難得，盡情享受都來不及，怎麼會無聊呢？怎麼會有疲累的原因或理由呢？

□

然而，你畢竟是會落單的。在某個星期六的午後之後。

你也畢竟是會疲累的，最少，在持續工作了一個星期之後。

於是，你總要面對一個週末——雖然在還沒有雙休的當時，那個週末不過是一個週六的傍晚加上一個週日。

你，只能回到一個叫作「家」的地方，面對你在一個星期裡必須自己面對的這段時間。

□

那是一棟大樓的頂層。進了門，右手邊有一片視野很遼闊的玻璃窗。甚至，就連新公司的那棟樓也看得到。屋子裡，因為定期會有人來清理，所以很整潔。就算沒有人來整理，因為你根本沒有什麼時間在屋子裡活動，也不必擔心髒亂。

屋子裡沒有人等你。那是只屬於你一個人的空間。

每天半夜回去，開了門，體力和精神還好的時候，你會不想開燈，只是站在那片玻璃窗前看一會兒外面的夜空，還有點點的燈火。體力和精神不濟的時候，你沒有力氣開燈，只能倒在地板上，就著視線所及的範圍，呆呆地看一會玻璃窗外的夜空。

然後，你會把自己挪進那個叫臥房的屋子。然後，你會在鬧鐘響起來的時候，再把自己挪進那個叫浴室的屋子，開始一天的循環。

那個地方，真能叫作「家」嗎？你會有一點懷疑。

□

起初，你抓不住週末該有的生活，以及節奏。

即使是平日一起工作到半夜二、三點的伙伴，終於在星期六下午之後也不一定會出現在辦公室裡。你會突然發現，是的，週末到了，是否自己也該變換一下生活的規律，或是調性。尤其，如果那個週末還下雨的話；如果在雨水之外，空氣中還可以感到四處瀰漫的陰濕的話。

你不想回到自己住的那個地方，不想重複週一到週五的生活感覺。因此你會想去另外找些感覺，甚至只是找一個人，一個可以靠得更近一點的人。

但是愛情、激情，你都經歷過。

你知道只是為了那個陰雨的週末，而想找一個可以取暖的人，有多麼危險——不論是對你還是對別人。

於是，後來發現，週末，你能做的，還是回到你一個人的那扇玻璃窗後的屋子。

□

這樣，開始的時候是被迫，但後來是自然，並且必然地，你知道週末要做的事情是什麼了。

睡眠。

□

起先，你不會睡。尤其是在週末。

雖然不撥鬧鐘了，但是你的生理時鐘早已啟動。星期天的早上，你還是會在七點左右，就睜開了眼睛。然後你又起床，開始一天的各種生活動作。

然後，逐漸地，你開始另一種睡眠。

星期天的早上，六點，七點，你還是會醒過來。精神十分清醒地醒過來。然而，你會告訴自己：不要起來，不要起來，你的清醒只是假象，現在遠不到你要起來的時候。也許那麼一分鐘，也許三分鐘，你又慢慢地沉入了睡眠。只是這次睡的品質太差，你會不斷地浮沉在半夢半醒之間，然後，你累積了一個星期的疲勞和倦怠，也就跟著從骨縫中，從意識間，幽幽蕩蕩地飄升起來。

那是段很不舒服的睡眠，一種掙扎，一種輾轉，一種不安的睡眠。隱約的意識間，你會想到算了，乾脆起床可能還更好一些。

但是隨著嘗試錯誤的經驗，你還是會讓那段睡眠繼續下去。

到中午。

中午時分，你所有的疲累都浮現到骨骼和肌肉的每一個角落了。你身體的酸痛到達一個頂點——伴隨著空腹的飢餓感。所以你會掙扎著起床。混雜著不很清楚的意識，拖拉著不很聽話的身體，你來到冰箱前面，打開，拿出點東西，放進微波爐，等那麼幾分鐘，胡亂往嘴巴裡填了下去。

然後，在意識還沒回意過來之前，你再拖拉著身體，回到原來那個房間，把自己再沉重地摔回床上，摔進睡眠。

接下來的睡眠，也許會和前面中斷的那一段有一些延續，譬如夢境的某個部分。也許不會。但最起碼，那種混合著酸痛、疲累、半醒半睡的掙扎，卻是會繼續下去。你仍然不時會問自己，是不是乾脆起來就算了。

　　但是不要。你還是要繼續，繼續睡下去。

　　時間在有意識與無意識之間飄浮過去。

　　你在床上輾轉輾轉，可以感覺到午後的光影一路傾斜，然後，就在顛簸的路面上，你突然墜下一個深淵。不再有不醒不夢，不再有任何感覺。你真的睡著了。徹底睡著了。

　　差不多再有一些意識的時候，屋子裡已經暗下來。隱約間，可以聽到隔鄰準備晚餐的動靜。但，這些都干擾不到你。

　　因為你處在一種很難以形容的狀態。所有的酸痛和疲累都消失了，你的骨骼、肌肉、皮膚，都處在一種抒解的，溫柔的狀態。你好像繼續閉著眼睛，也好像已經睜開眼睛。你沒有任何疑惑。你知道，這就對了。疲勞了一個星期，掙扎了一個整天，你需要的只是把自己載送到這裡。你好像浸在暖暖的，微微波動的水流裡，你唯一能做的，就是讓那水流把全身每一個關節都進一步溫柔地洗滌。

　　你會輕輕睜開眼睛，看一下已經全暗的房間，像是打個招呼，也像是告別，然後再沉回睡眠之中。這一段睡眠，又和前一段的不同。起初你不知道怎麼形容這次的睡眠，後來，才想起中文裡有一個叫作「黑甜夢鄉」的說法。

　　差不多晚上八、九點的時候，你會真正起床。玻璃窗外又是燈火一片。

　　這次你很有目地進了廚房，給自己準備一點還算可口的食物。然後，在一種體力和精神都很舒適的狀態下，打開前一天晚上帶回來的未完的工作，打開手提電腦，進入整理的程序。你要回顧一下上個星期，你要展望一下下個星期。

　　在輕輕的觸鍵聲中，你會再度工作到半夜二三點。

　　闔上電腦的時候，你忽然體會到，這的確是個家。不只是個住的地方。

　　你也體會到，這就是你所需要的週末，和你所需要的週末方式。

　　那是一種灰色的週末，你所需要的，是等待中的睡眠，以及，睡眠中的等待。　■

紅色的週末哲學

肆無忌憚的Buy家

金星女王的7種玩伴

從張愛玲到許純美，
從文藝圈到上流社會，
每個女人都有屬於自己
的一套玩樂方式。
有些玩伴適合高聲喧嘩，
有些玩伴適合淺杯小酌，
有些可以帶出場，
有些只適合放床頭。
在女王系的想像裡，
玩伴的概念，
已經脫離了男人女人
老公情人等二分法。
想像著住在完美的
戀愛金星，
星球上滿載著
功能各異的玩伴。
唯有以玩樂為前提的交往，
致力於成為
彼此理想的玩伴，
才會使生命充滿樂趣。

文—李康莉
插圖—Gavin Reece

開房間的玩伴

適合開房間的玩伴，絕對不能是言聽計從的乖乖牌，卻也不能是精蟲衝腦的快槍俠。這位仁兄必須有一套懂得玩樂、欲擒故縱的哲學，才能在氣氛醞釀的前戲時期，就令人有棋逢敵手體溫升高的快感。

適合開房間的玩伴，不會一開始就告訴你他過去的情史，或是炫耀他的名車，而是假裝冷淡不在意，以間接目光的交錯，增加愛情遊戲的樂趣。

在曖昧的試探期，釋放訊息，以退為進都是好策略。「我是一個喜歡吃宵夜的男生喔」，「沒洗澡不能上我的床」，言語的挑逗都增加了想像的樂趣。

開房間的玩伴懂得情境扮演的樂趣。不會一看到床，就像隻洄游的鮭魚，在快樂的沙灘上蠕動，期待女士們的服務，而是像伺候女王一樣，從「跪下來舔我的腳」，到水中芭蕾的倒掛雙人舞，都有興趣嘗試。

適合開房間的男生，懂得挑逗的節奏，從第一顆釦子到第三顆釦子的距離，可以像是喜馬拉雅聖母峰一樣，緩慢且高潮連連地攀越。

做愛的時候，適合開房間的男生，會像彈奏一件優美的樂器，或是駕馭一台難以駕馭的跑車，耐心地尋找到那把隱藏的鑰匙，緩緩的加溫，摸索出每個女人獨特的啟動方式。並且隨時從對方的反應，兩人的互動之中，找到適合的語言。

高潮之後，適合開房間的男生不會自顧自的洗澡、唱歌或睡覺，做愛時也不會一味埋頭苦幹，一聲不吭，像是準備論文口試一樣，只顧冒汗，如臨大敵。

適合開房間的男生懂得表達自己的情緒，在野獸派的熱情與獵人的冷靜之間，隨時切換著獵人與被獵的角色。

最後，Check Out的時候，把現金準備好，並且約定下次的時間。

吃大餐的玩伴

我期待和我一起吃大餐的男人，挑座位的時候，充滿了一種日本武士拜見女王的精神，把在外征戰的武器放在門口，換上悠閒逸樂的神情，攜帶一束束美麗的鮮花入內。選擇靠窗邊的座位，讓我可以欣賞到他優美的眉型，有神的眼睛，男人為女人倒水時修長的手指，是食物以外最佳的視覺享受。我喜歡他學識淵博，可以針對每一道菜的來歷，為我一一解說。推薦各種新鮮富有創意的點子，百無禁忌，葷素不拘，但是最後點什麼，還是由女人來決定。

頭一次見面，有一點養生的知識是好的，但不至於流於營養教學門診，也不會突然談論膽固醇指數或泌尿問題。另外，吃飯是最輕鬆的時刻，泛藍的水杯，泛綠的酪梨，也沒有讓人頭痛的柏拉圖哲學問題，或是何謂Fed對沖基金。吃飯的速度，在狼吞虎嚥和細嚼慢嚥之間，我喜歡看見男人，把紅熟的蝦子一片一片去殼，陶醉在眼前的美味，但是不致於忘記我的存在。

一起吃大餐的玩伴，可以是三個小時的高級餐廳，也可以在十五分鐘解決的小吃攤，要清肝，要生猛，要麻辣，各有不同的樂趣。只是對於想要「到嘴」的，要有一定的主見，不可以像Taipei Walker一次推薦一百家，沒有重點，什麼都好。

輪流請客，兩不相欠。不過得分辨得出什麼時候女人只是在客氣。

逛街的玩伴

逛街最理想的玩伴，絕對不是毒舌的處女座：「你看，前面那個女人的胸部，那麼挺，一定是假的吧……」，「不要啦，你穿這件，三層肉耶！」雖然處女座的精挑細選，讓人免於衝動刷卡的財務危機，卻徒增了讓人自我懷疑的外貌危機。

逛街最理想的玩伴，屬於最近被時尚雜誌高度鎖定的Metrosexual級美男子。比如天秤座的C。

因為對於美感與細節的挑剔，連縫線和車邊都要符合黃金比例，因此到底你的上圍是否足以撐起Dolce & Gabbana的馬甲，肩寬是否適合Mango的露肩上衣，臀部是否塞的進Versace的荷葉裙，C只要瞄一眼，都像是未卜先知的時尚專家，在你忙壞一堆試衣小姐之前，給予中肯卻不失悅耳的建議。

逛街是十分私密的行為，在每一次穿脫之間，所有身材的優缺點，那些抖動的小腹與蝴蝶袖，都會在眾目睽睽下一一暴露。但是和C這樣舉止優雅、看到Jil Sander就尖叫的時尚追星族逛街，幫忙拉肩帶、調裙擺、穿靴子這些越界行為，都毫無異性相處的尷尬感。好像一個是期待被熟女包養的小狼狗，一個是作夢被乾爹垂憐的敗家女，既然知道對方的薪水無法滿足彼此，自然嚴守界限，維持一種同仇敵慨惺相知相惜的姊妹情誼。

「去穿穿看嘛，你穿這件一定很好看……」最棒的是，C身為異性戀者，所以還是可以藉由異性的眼光，讓女生知道最近流行的金色披肩，到底在異性眼中是什麼德行。（是否有種觀音剃度的金光閃閃？）而以為自己從來都不可能接受的粉紅色圓點小洋裝，穿起來活像隻乳牛的黑白低胸禮服，在他大力推薦下半信半疑地試穿，發現曲線效果還真不錯。只要不讓一款雪紡紗CK內衣，破壞彼此的荷爾蒙界限，Metrosexual都會時尚男，永遠都是逛街的好伴侶。

自助旅行的玩伴

自助旅行的玩伴，應該是一個對於環境不設限的人，因此可以開心迎接各種突發的狀況。如果是一個太沒有安全感的人，凡事需要事先掌控規劃，行李掉了，護照過期了，皮包被偷了，旅行上的種種意外，很難不使心情沮喪，甚至遷怒別人。如果是一個過度有安全感的人，可能因為過度樂天，因此訂不到旅館，機票也無所謂。除非時間與資源無限，不然還是在天蠍座的掌控欲與射手座的自由行之間保持平衡好些。自助旅行的最佳玩伴，是可以自我管理，也可以照顧自己的人，絕對不會發生因為自己回家的行李箱塞滿血拼的名牌，就把破爛內衣牛仔褲塞進別人提包這種事，也不會因為朋友在酒吧交上新朋友，就一個人躲回棉被裡看小說，放棄自己找樂子的機會。自助旅行，就像現代道德淪喪令人振奮的婚姻生活，可以多P，可以交換伴侶，卻也隨時接受分道揚鑣這件事。

橫越沙漠的玩伴

在美國西部開車旅行可以是一件極度無趣的事。一成不變的沙漠，一模一樣的加油站，一曲到底的〈California Dreaming〉，如果再加上一名昏昏欲睡的副駕駛。相反的，如果是貼心的玩伴，不只是忙著和路過的哈雷騎士拍照（通常他們的臉都被強風推擠成三層肉），而是事先找好地圖，想好預備的笑話，貼心準備提神的牛肉乾，查閱等一下要去的淘金小鎮百年歷史，這無聊的旅程也可以成為一次知性且華麗的探險。

在橫越沙漠的路上，隨時要忍受旅店客滿的危險，或是不慎投宿宛如希區考克電影《驚魂記》般的破舊小旅館。最好的玩伴，必須可以在窗外一片陰風慘慘的玉米田景觀下，還可以呼呼大睡，睡覺可以不敷臉，不磨牙，也不會因為床單上的跳蚤半夜要求換房間。

在長達48小時，不眠不休的大路上，滿載著美國西部的開拓傳說，在這個體驗孤獨的旅程上，你會成為史蒂芬金筆下的殺人魔，還是凱魯亞克充滿省思的哲學家，都取決於你的玩伴。

滑雪的玩伴

一起滑雪的玩伴，不可以太有幽默感，因為如果穿著螢光橘色的Hello Kitty滑雪褲，或是雙腿交叉的姿勢太有創意，後面的人笑倒在雪地上，基本上也很難再站起來。一起滑雪的玩伴，不可以滑得太快，不然可能經過三次，還在同一個地點，保持X型腿在地上喘大氣。一起滑雪的玩伴，又不可以滑得太慢，因為雪下得很快，根據過去的經驗，想在一堆被大雪覆蓋的枯枝中找到一頂呢帽，我想需要花一些時間。

賭博的玩伴

賭場可以完全見識到一個人的個性。一個人喜歡不花腦筋的吃角子老虎，快感延長的二十一點，還是1賠26的俄羅斯賭盤？牌運不佳的時候，是天真地相信自己一定會贏，因此越下越大，還是小本經營，見好就收？這一靜一動之間，幾乎是人生的縮影。賭博就像愛情，最忌耍賴、輸不起，無法認清眼前的事實，更糟的是還預借現金拖累大家。最好的玩伴則是贏錢時不忘分享，輸錢時也不否定過程的樂趣，因為接受命運所帶來的一切，再難堪的賭局，都可以從容完整地離開。令人又愛又怕的玩伴則是冷靜帶有毀滅性格的賭徒，這樣的男人身上總是散發著一種魔力，讓人去賭場的路上瘋狂想著「我愛你」，回家的路上發誓「這次我一定會離開你」。年紀漸長之後覺得，當想玩二十一點的時候，他玩二十一點，當你想要打十三支的時候，他打十三支，當想要靜靜地下一盤棋，他的小兵小卒已經就緒，這樣一位永遠把戲翻新的莊家，以源源的愛情當籌碼，演練著進退纏綿的戲局，是賭性堅強卻又日益懶散的女人的最佳玩伴。∎

本文作者為文字工作者

週休二日亞洲玩樂地圖

整理－蔡佳珊

週休二日，你能玩多遠？
走到港口買包泡麵，
回家看DVD回味無窮，
但飛到琉球帶小島尚洋碧海藍天，
做SPA感覺變像皇帝。
你可能沒注意，
只要坐上飛機，
沖繩現變丁具實一樣近。
週五晚上卸下西裝換上花襯衫，
週六睡到自然醒，
想想明天你要去哪裡？
——以下是想去台北出發
行程在四月小時以內的
嚴選旅遊地。

1. 親親大自然

關島 10月 萬聖節海底南瓜雕刻比賽
世界首屈一指的潛水聖地，可以在浪花中與花紋海豚共泳，也可以戴上透明圓帽慢步海底，在斑斕魚群中尋找小丑魚尼莫。
□ Guam Visitors Bureau http://www.visitguam.org
□ 飛行時間：3:30

沙巴 10月 Kinabalu神山攻頂大賽
進入熱帶雨林拜訪紅毛猩猩，長鼻猴等靈長類親觀感，晚上觀賞鱷蛋的海龜媽媽和努力爬回大海的初生小海龜，大啖加油。
□ Sabah Tourism Board http://www.sabahtourism.com
□ 飛行時間：3:20

帛琉 5月 國際潛水攝影節　7月 太平洋藝術節
長得綠色花朵那來的美麗島嶼。白天悠游水母湖和水母群，近乎光合作用（完全無毒）。夜晚躺臥沙灘，仰躺望滿天星斗。
□ Palau Visitors Authority http://www.visit-palau.com
□ 飛行時間：3:45

宿霧 1月 Sinulog舞蹈嘉年華
即興斑鳩弓吾中「美麗」之意，藍藍的海、白白的沙，巧克力色的你，別忘租一艘小船，到海洋島拜訪你世界上最美的眼睛鏡頭。
□ Department of Tourism Philippines http://www.emanila.com/ptsydney/places/cebu.htm
□ 飛行時間：2:30

吳哥窟 11月 送水節
傳說中由天神建築師下凡所建造的偉大建築，走過巨峰根根糾纏的石牆，體味吳哥微笑。
□ Angkor.com http://www.angkor.com
□ 飛行時間：3:50

南庄 11月 賽夏族矮靈祭
風景秀麗客家庄，既樂山又樂水，雲霧與珠靈祭歌繚繞著神祕向天湖。
□ 南庄深度旅遊 http://353.travel-web.com.tw

鹿港 6月 鹿港慶端陽龍舟賽
鹿港小鎮九曲巷古意盎然，天后宮、龍山寺香煙裊裊，端午龍舟賽行之有年，不妨計劃他子親子親去鹿港陶。
□ 鹿港生活網 http://www.luk.com.tw

鶯歌 10月 鶯歌陶瓷嘉年華
走一趟老街路訪「台灣景德」風華，再帶把可親手捏子親玩樂陶。
□ 鶯歌之美 http://stweb.jcjh.tp.edu.tw/localdatabase/鶯歌/index.html

2. 文化懷古行

日月潭 9月 萬人泳渡日月潭
每年只有這一天才能在日月潭游泳，從入碧綠深邃的湖水中化作一尾魚龍，上岸記得拜訪邵族部落。
□ 日月潭國家風景區 http://www.sunmoonlake.gov.tw

太麻里 9-10月 太麻里金金針花季
清晨看日出躍浪而出，夜晚看海上生明月，壯麗山海盡收眼底，遍野金針花又黃又好吃。
□ 太麻里鄉公所 http://www.taimali.gov.tw

京都 10月 京都時代祭、11月 嵐山紅葉季
嵐山嵯峨鮮楓紅似火、花見小路藝妓妖如雲。城市格局仿唐代長安棋盤式老街、擁有名寺古刹千餘座。
□ Kyoto Convention Bureau http://web.kyoto-inet.or.jp/org/hellokcb
□ 飛行時間：2:40

觀港到訓順化 1-2月 農曆春節
越南文化山嶽地帶，《國家地理雜誌》所列「50個人生不可錯過的旅遊勝地」之一。順化為阮氏王朝故城，宮殿陵寢、宮廟古寺悠悠散發古都靈魂。
□ Vietnam National Administration of Tourism
http://www.vietnamtourism.com/Hue/e_pages/e_hue.htm
□ 飛行時間：2:30

宜蘭 7-8月 宜蘭國際童玩藝術節

世界各國遊戲與表演齊聚親水公園，陣陣拍打水聲與笑響響成一片，穿越時光回到童年。

□ 2004宜蘭國際童玩藝術節 http://www.folkgame.org.tw

墾丁 10月 半島藝術季

繽紛音樂舞蹈與劇需聚焦於恆春半島。墾丁的秋天吹起藝術風。

□ 墾丁國家公園管理處 http://www.ktnp.gov.tw/home/index.asp

花東各部落 7-9月 阿美族豐年祭

跟著阿美族人手牽手圍成大圓圈，唱歌跳舞歡慶新年，還有野菜大餐供你大快朵頤。

□ 阿美族部落傳統文化資訊網 http://140.115.112.120/pangcah/index.htm

澳門 9-10月 澳門國際煙花比賽匯演、11月 澳門格蘭披治大賽車

博彩業發達的「魅惑之城」。先賽狗／賽馬／賽回力球／試身手，再到「娛樂場」，滿滿賭一回，也許下個賭王就是你

□ 澳門旅遊局 http://www.macautourism.gov.mo/index.html
□ 飛行時間：1:45

台北 10月 北投溫泉季

住進溫泉飯店享皇室套房，讓天國人浴池中塵囂遠離易貴山水，舒筋活骨，滌盡身心所有塵埃。

□ 湖古論今話北投 http://www.planning.taipei.gov.tw/hotspring/catalog.html

曼谷 4月 潑水節、11月 水燈節

湄南河圍繞、金當輝煌的天使之城。若不見那披佛身上貼滿黃金？度假飯店高貴不貴，珠寶衣飾物美價廉。購物天堂就在這裡

□ Bangkok Tourist Bureau http://www.bangkoktourist.com
□ 飛行時間：3:45

福岡 7月 櫛田神社夏季祭典

品嚐正宗博多豚骨拉麵，再到「太空世界」坐世界最大的雲霄飛車，不幸福吐的話也沒關係，剛好再去吃一碗。

□ Fukuoka City Sightseeing Navigate Station http://www.yokanavi.com/index.html
□ 飛行時間：2:15

沖繩 1-5月 沖繩花之嘉年華、10月 大琉球‧王國嘉年華盛典

日本國民平均壽命最長之島。旅遊小憩心可延年益壽。安室奈美惠的沖繩親門濃民熱情，扶桑花盛地盛開，還繞海角一樂園。

□ Okinawa Convention & Visitors Bureau
http://www.ocvb.or.jp/ja/index.html
□ 飛行時間：1:20

芭達雅 3月 芭達雅流行音樂節

昔日泰國皇室的海上俱樂部，別號「東方夏威夷」。頂級SPA和泰式按摩服務。百舒壓。還有酒吧舞孃人妖秀，還繞灣越夜越美麗。

□ PATTAYA.COM http://www.pattaya.com
□ 飛行時間：3:45

東京 5月 神田祭、三社祭、6月 山王祭

全尊無歡賞讚石級部會，銀座精品日不暇給，原宿時裝爭奇鬥麗。珠光寶氣看不為過，豪邁四拼幕／小山手精妙日。

□ Tokyo Convention & Visitors Bureau http://www.tcvb.or.jp/ch/index.html
□ 飛行時間：3:20

香港 6-8月 香港購物節、10-11月 新視野藝術節

文化與美食需要的東京之都，貼心為旅客設計購物專用《尊賞變照》，不努力狂吃吃血拼對不起自己。

□ 香港旅遊發展局 http://www.discoverhongkong.com/login.html
□ 飛行時間：1:40

How To Throw A Party

文—冼懿穎　圖片提供—黃薇

以下是身為Party Planner的你不可不知的……

1

Party流程
Step by Step

●動機

辦Party最好是有一個原因，不要為了Party而Party。辦Party的「藉口」可以是某人生日、出／回國、慶祝新生命的誕生、周年紀念、贏得某種獎項／彩券……

●構思主題

構思一個好玩的主題來配合Party，可以令整個Party更錦上添花，例如可以跟電影（如希區考克的驚悚片）、音樂（如Rock & Roll）、民族風（如台灣原住民）、懷舊風（如七○年代的時裝元素）、太空之旅、熱帶雨林、萬聖節……。要配合主題，事先應該請參加的賓客在當天「務必」穿

Party流程建議

3:00 pm 開始布置
4:00 pm 準備食物
6:30 pm 迎賓，請來賓在簽名冊上簽名留念
7:00 pm 待來賓安頓好後，Party正式開始
7:05 pm 暖身遊戲
7:30 pm 進食
9:30 pm 遊戲時間
11:00 pm Party 結束

上跟主題相關的衣服（Dress Code）、或先收集一些相關的資料、書籍，那就可以做為大家在Party時閒聊的話題。

● 場地

可以是自己的家、屋頂、餐廳、郊外、海灘……任何地方！但必須先問自己希望這個Party是比較隆重、正式一點的？還是很輕鬆、不受拘束的？你希望這個Party是一個和朋友敘舊聊天，還是一個提供玩樂的場合？如果是室內舉行的話，要留意參加的人數，場地是否能夠容納所有的人，而又不會讓人有很擠的感覺。相反，如果場地太大，便會讓賓客有一種很疏離的感覺。假如場地是租來的，那你需要知道該場地有沒有噪音、布置、抽菸等管制。

● 發邀請卡

最理想是在舉行Party前的兩至三個星期向朋友發邀請卡，讓他們有足夠的時間去考慮。邀請卡的內容包括最基本的資料，如日期、時間、地點、Party主題、Dress Code，還有一些「參加規則」，如可否帶同新朋友參加，或需準備什麼禮物用作抽獎。如果邀請卡是自己親手做的，不但可以配合主題，也能顯出誠意。

● 計算財政預算、列出購物清單、出外購物

辦Party會牽涉到很多瑣碎但又很重要的細節要準備，要避免手忙腳亂，或遺留什麼重要的，整理一份清單（Checklist）提醒自己還有什麼事情沒做，或什麼東西還沒買，那就萬無一失。計算好預算後，就要貫徹實行，不要超支。

2 食物和飲料

● 要預先向每一位賓客詢問他們的飲食習慣、喜好，例如有人是吃素嗎（如果有，還要弄清楚是哪一類素食者）？有人對某種食物會產生敏感嗎？有人需要吃低醣食物嗎？

● 如果有較充裕的預算，或賓客人數較多，可找承辦宴會商負責飲食部分，那就可以大大減輕你的工作，但事前必須跟宴會商確保要求的送貨時間是沒有問題的。無論是喝的或吃的，都要準備充足，分量應該比出席人數再多一點。

● 在準備飲料時，大量的冰塊是必須的。飲品的種類固然越多越好，應該包括酒精及非酒精類。不要忘記購買新鮮果汁、伏特加、琴酒、蘇打水等基本飲料，還要預備一些萊姆、檸檬、橘子和橄欖等配料。

● 在Party快要結束前的一個小時，最好不要再向賓客提供酒精飲品，可以開始請賓客品嚐甜品和一些熱飲。

● 要預備切合主題的食物，如果主題是跟電影有關的，可以準備一些在戲院常見的零食，如熱狗、爆米花等。

● 如果Party是以雞尾酒會的形式

3

好玩的環境

●燈光

燈光絕對影響整個Party的氣氛。可以挑選一些有顏色的燈泡來配合主題，例如主題是環繞熱帶雨林的，可以選一些令人聯想樹林的綠色或咖啡色；以七○年代為主題的，還可以找鏡球或閃燈來營造Disco的氣氛。不妨也擺放一個燭台在洗手間內，把Party的氣氛延續到場地每一個角落。

●氣味

蠟燭在Party當中是不可缺少的，除了可營造獨特的燈光效果外，帶點微香的蠟燭更可使人感到舒服、放鬆。可嘗試燃點放了玉桂和柑橘類香料的薰香燈（或香精油），令場地彌漫著一片香氣。

●音樂

音樂是帶動Party來賓情緒的重要元素。即使你超喜歡某位悲情歌手，還是請他／她改天再登場好了，因為辦Party最重要是要令賓客開心，所以播放一些節奏輕鬆、明快的音樂會比較適合。可預先輯錄各位來賓所喜歡的音樂，或按不同情況（迎賓、進食、聊天、跳舞）播放不同類型的音樂。如果Party的規模較大的，可以請DJ回來負責音樂部分。當然，最理想是可以配合Party主題，如七○年代懷舊迷幻氣氛的，就選Jane Birkin的〈Je T'Aime〉吧！

●道具

要辦一個主題Party，一些和主題相關的道具和布置是不可少的。基本道具應該包括這些元素：可以弄出聲音的，如號角、有顏色的，如五彩碎紙、可以用來裝扮的，如皇冠、Party帽子等等。不用買昂貴、現成的，稍為多花一點創意和心思親手做，不單可以和主題更配合，而且成本不高，一般文具店、夜市、十元店都有很多適合的材料可以買回來剪剪貼貼地弄成一些道具——大部分好玩的東西都是無中生有的。舉例來說，如果主題為「中國功夫」，可把舊報紙捲

來辦的話，通常賓客都會是一邊站著吃、一邊跟其他人聊天，因此食物最好是小份的、可以很方便的一口吃完，如三明治、Pizza、切成條狀的蔬菜。為了避免令賓客吃得一團糟，最好不要預備太多醬汁、骨頭或很難咬的食物。自助餐形式的好處是，賓客會有多點機會走動，可以和其他不同桌的人互動，比坐著吃一道接著另一道菜的感覺較輕鬆。

●通常坐著吃的方式成本會比較貴，適合人數較小的Party，當中最少要包括三道菜：頭盤、熱葷、甜品。

Party Expert──黃薇
時裝設計師黃薇除了擔任時尚雜誌《VOGUE》的編輯顧問之外，也替多位名人做美術指導和服裝設計。黃薇的創意和品味不單發揮在衣服上，在一些流行時尚秀、宴會場地的主題設計，以及Party料理等各方面，也充分流露她在Event Planning的才華。Taipei101 Mall開幕藝術總監就是她。本文Expert's Party Tip就是請教黃薇的意見。

❶由黃薇設計的衣服。利用錄音帶做成流蘇，走動間會有一種閃閃發亮的效果，適合等著參加跟音樂有關的Party（p.106圖）。

❷圖為黃薇為某個紙品商作場地布置的記者會。當晚以中元節為主要構思，黃薇以民俗節慶時常用的紅色貫穿了整個場地，如背景幕、桌布，還有其他傳統節慶元素如天燈、環香，以及一個黃薇用黏土做的假乳豬！

❸為了呈現當晚「平安」、「財富」和「文昌」的主題，黃薇特別把代表「旺旺來」的鳳梨和代表聰明的「芹菜」放在餐桌上作擺設。

❹黃薇親手做的Party果凍什錦冰。採用的材料，像紅湯圓、桂圓、蓮藕等，都有一種祈福的意涵。

❺桌上的擺設如杯子、彩色木鳥飾品，玻璃水壺都是黃薇收集回來的。

❻❼圖為黃薇在2002年替時尚雜誌《VOGUE》和《GQ》辦的時尚Party。當晚以冰為主題，她選了一個很特別的、沒有什麼人會想到在那裡辦Party的地方──冰宮作為場地。在零下的低溫，賓客終於可以在不太冷的台灣以漂亮的皮草亮相。為了配合主題，黃薇特地找了這些給人有冰天雪地感覺的Belvedere伏特加來布置場地。

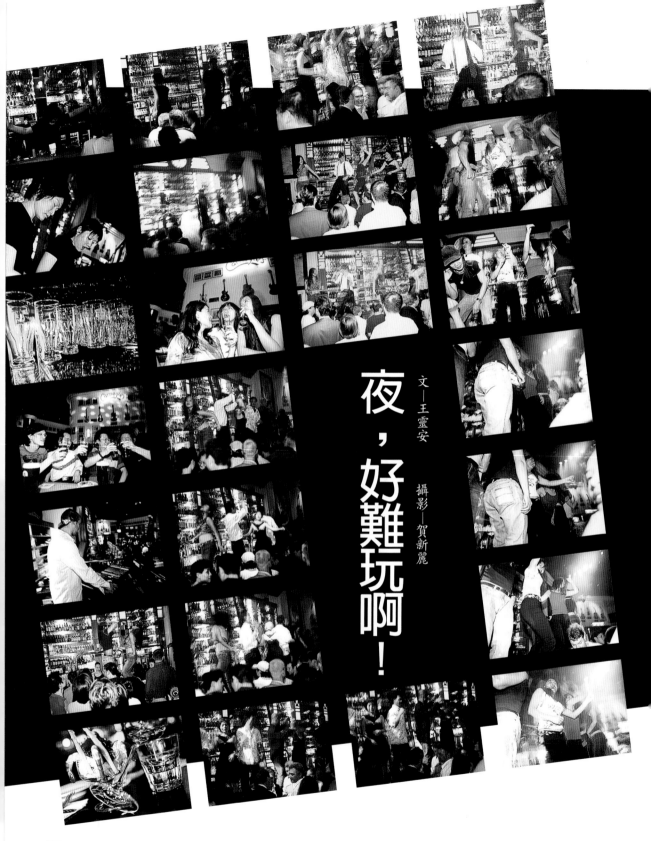

夜，好難玩啊！

文—王靈安　　攝影—賀新麗

小時候，家住在外雙溪，一大早天還未全亮，就得搭公車到台北上學。車過圓山，走中山北路，兩旁有好一些店，招牌的霓虹燈還開著，寫著大大的英文「Bar」，不時看到長髮短旗袍，被年輕的黑黑白白的老美，摟著抱著跌跌撞撞走在福利麵包店前的人行道上。剃著小光頭戴著船型帽，我趴在車窗，心想，長大我一定要去Bar玩。

　　過了好多好多年，我人到了紐約，不但進了吧，而且還做了好久好久的Bartender，可是一直沒有Tender到任何一個長髮高衩的旗袍女孩。

　　後來回到台北，掛著Bar霓虹燈的店早都不見了。卻多了好多Pub。這些Pub都有一個神祕難解、光怪陸離的店名，裝潢各自發展，自成一套。但裡面卻不見長髮蘇絲黃。Pub的老闆，男的留鬍子紮辮子，樣子都超酷；女的也都是能畫兩筆，寫兩句的文藝青年。

　　廣告公司創意人，半夜下班的報社記者、設計師、畫家，一同建設台北的新夜景。就在解嚴前後多少個夜晚，在小巷的Pub，男男女女用Chivas加冰塊，築構一個不回家的藉口。Lounge，應該是兩、三年前從安和路一帶的夜店開始。其實老早在美國，酒吧就叫Cocktail Lounge，但是裡面並沒有真的放張沙發。

　　台北Lounge的裝潢，不是像酒廊，有些俗，就是像名牌服裝的門市，冷冷的，設計意味太強。大部分空間用玻璃珠簾，或輕薄的紗，隔成數個沙發區。客人一堆一堆各自坐在沙發區裡，穿過薄紗珠簾，隱約可見名模，三線女星，餵著西裝筆挺的男仕一串沙嗲羊肉，或是在Single Malt Scotch的杯裡加冰塊加水，隔著薄紗，他知道有人在看，你也可以不用顧忌地看。

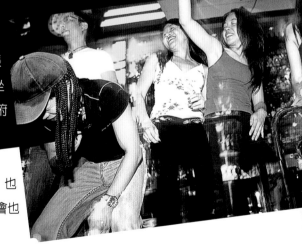

　　每張沙發都有基本消費，價錢大約剛好是夠買下這張沙發。吧檯旁還是有幾張吧檯椅，買不起沙發的人，只好坐在吧檯椅上。高坐在吧檯椅上，轉過椅，背對著調酒員，俯覽著坐在下面沙發的人，專注地如溫布頓網球賽的裁判。

　　不再有人跟你分享他寄存的Whisky，也沒有人跟你討論白天發生的新聞，女孩是有人帶來的，待會也會跟著人離開。你想喝醉，酒好貴，得花上好大一筆。

　　夜，真的不知道該怎麼玩。

【難玩第一玩】

The girls just want to have fun！

PM9：30 吧檯的鐵欄杆架了起來。吧檯變成了舞台，幾個圍在吧檯的老外，開始收拾吧檯上的香菸、車鑰匙，但沒有一點要讓出位子的樣子。

等！大家都在等！雖然音樂已經開始熱起來，但大家都在等著看今天是誰第一個跳上吧檯。

PM 10：10 氣氛有點詭異，雖然每個人手上都拿著杯酒，但看起來每個人都心不在焉！誰？誰會是今天第一個跳上去的？

「It`s Show Time!!」突然，朋友指著吧檯近門處。

女孩留著滿頭長髮，身穿黑花貼身半截小可愛、低腰牛仔喇叭褲，肚皮有點性感的小肉肉。低頭入神甩動長髮遮住了臉龐，忘情妖嬈地扭動臂、腰、臀。有人開始尖叫，有人開始在台下跟著搖，大家總算鬆口氣，可以開始安心地喝酒了。

沒多久，吧檯上已經爬上去了六、七個女孩，雖舞步各有不同，但一樣絲毫不羞澀自在的表情，我一時不禁天真的認為，「The girls just want to have fun!」

有點怪！高潮真的可以預期嗎？

PM 11：10 吧檯上已經擠了十八個人，當然有男有女，但男生好像除了上下拉褲子的拉鍊外，想不出什麼新招！

PM 11：20 一個光頭老外Bouncer過來告訴我們不能再拍了……

> Carnegies 卡內基　　台北市安和路2段100號
02-23254433　　每週三 Lady′s Night

【難玩第二玩】下了班，我打上領帶！

天母有家老字號的英式Pub，在吧檯上方，掛滿了被剪了一半的領帶。

在國外有個習慣，下了班，到Pub喝一杯，如果還掛著領帶，其他人有權利剪掉你的領帶，掛在吧檯上。

前幾天，和朋友約好去一家，目前在台北數一數二的熱店。那裡最大的特色就是老外多，老外多，女仕就多，女仕多，我們就得多去瞧瞧。

下車前，我對著駕駛座後視鏡，打好了領帶，才走進酒吧！

有點奇怪不是嗎？但我就是這麼做了。我可不希望走進這家Fancy的店，永遠匆忙的服務生，視我如透明般，沒有人替我帶位、點酒。也不希望在擁擠的難以轉身的空間中，濃妝豔抹的女仕，需要努力地擠開以避免與我直接碰撞或接觸，所以任這「感謝上帝，又是星期五」的夜晚，我換掉球鞋、牛仔褲，穿上白天我接待國外總公司代表的西裝。我知道，我並不是去休閒的。

> 黎樹　台北市天母東路78號　02-28740630

【難玩第三玩】 到底是誰在玩誰啊？

小小的店，人進來得越來越多。今晚美腿比賽的四位參賽者，穿著露肩小可愛，超短熱褲窄裙，在店裡四處找人照相。「大哥！我們可以跟你合照一張嗎？」露出一口小虎牙，甜甜的粉臉讓人有點心慌。還沒開口，兩人一組的美腿辣妹，一人摟著你，一人拿著拍立得就拍，閃光燈一閃，抽出相片。臉上的笑容還來不及收，妹妹一轉身，又拉著兩個穿西裝的年輕男子。

拿著影像慢慢浮出的拍立得照片，還是搞不懂哪有這款的美事？這些女孩一定是來賺的，這些相片就是Menu或是DM。相片裡的她，伸出手比個V，難道代表一次的消費行情兩仟？不可能這麼便宜。兩萬？也太貴了吧？看著其他的年輕客人，都玩得挺開心，難道是我這LKK腦袋太醜齪，或是見識太少大驚小怪？

拉著一個服務生，偷偷地問：「這些女孩是哪來的？」「她們是一家模特兒經紀公司的Model，我們老闆請她們來熱場子的」。

是嗎？我立刻四下張望暗算一下，整個店約有一百個客人，每人基本消費500元，整晚收入扣掉這四位女孩的開銷、經紀公司的抽佣，有利潤嗎？

場子還是很熱！找人拍照的Model更High了，有的主動牽男客人的手放在自己的腰上，有的臉湊近故作親吻狀！看起來大家玩得挺開心的！

拿著Heineken的瓶子，我倒有點毛，到底是誰在玩誰啊？

> Over 9
仁愛路四段419號-1
02-27773067

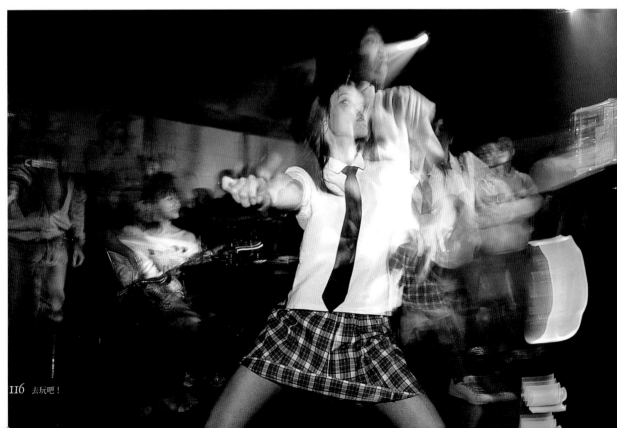

【難玩第四玩】玩？這哪算玩啊！

「There's no place like home, after bar closed.」
有些酒吧，去的人，不是去玩。而要回家只因為酒吧要關門了。

Jack的酒吧，對很多人來講，就是這麼樣的一個地方。老傑克在天母開店賣酒，也有二、三十年了。從當年美軍顧問團的PX弄酒出來賣起，幾十年過去了。來的老外客人從駐台美軍的GI，到後來捷運工程的工程師，到目前在台北教英文，從世界各地匯集的Homeless，傑克是這些流浪到台北老外的家外之家。每天在這喝個十二瓶啤酒，看球賽轉播，跟老傑克嘟囔一些牢騷。這麼幾十年傑克成功地將這些老外圍堵在他的小店，避免這些洋禍流竄全台北。

傑克的店還有一群固定的客人，就是台北已經沒有幾個地方可去的打鏢族。

傑克在台北的鏢，可算是龍頭老大。射鏢是一項難入門更難上手，也完全沒有經濟效益的活動。從來沒興盛過，現在更是沒落到了谷底。傑克身為射鏢高手及飛鏢協會理事長，傑克的吧，當然成為打鏢人少數可以聚會射鏢的所在。

除了每周四都會有一場天母飛鏢聯盟例行賽外。打鏢的人也隨時可以在傑克的吧找到同好，比個兩局鏢。
傑克的吧，下午四點就開了，提供中西混合、美味可口、價錢又便宜的餐點。大部分的常客，一下了班，就先往店裡去，坐固定的位子，喝固定的酒，叫份雞排，或是炒飯，絕不會回家麻煩老婆做晚飯，也不會打擾小孩做功課。

跟傑克認識了二十幾年。偶爾經過天母，如果不拐進傑克的吧，喝杯「Bombay Gin」加冰塊，吃塊海鮮Pizza，跟他打兩局鏢，總覺得良心不安。

玩？這哪算玩啊！
本文作者為資深酒保

> Country Pub　台北市忠義街8號　02-28331818　每週四 飛鏢比賽

香港雙層巴士通往上層的梯間位置，貼有這樣的一個標貼——「小心碰頭」。原本也沒有什麼特別，只是一個關心乘客安全的標貼。但這個標貼經過「游手好閒」的無聊之輩塗改後，則變成「小心與仇家碰頭」——這是一種蠻幽默的「惡作劇」。多虧了這位無聊之輩，在談不上愉快的擁擠旅程中，令凡走過這條樓梯的乘客，嘴角起碼有一秒鐘是向上揚的。

創造符號圖案，也許是人類的天性。小孩子在學校最渴望

塗鴉與惡作劇

文—冼懿穎　攝影—Beatniks

做的其中一件事，就是模仿老師那樣用粉筆在黑板上寫字，趁著四下無人時便偷偷把黑板蹂躪個痛快，寫上誰暗戀誰這些不負責任的塗鴉。現代的街頭塗鴉（Graffiti）自六〇年代後期開始出現於美國街頭，發展出不同的功能，它可以是黑道分子用來劃分「地盤」的所謂「Gang Graffiti」、也可以說是以「好玩」的形式向社會表達個人的不滿或訴求，心理學家Abel. E.L認為那是：「一種個人的、不受日常社會約束的一種溝通形式」《The Handwriting on the Wall: Towards a Sociology and Psychology of Graffiti》。雖源自於美國，但發展到現在，德國柏林已被喻為塗鴉者的「首府」。已故美國畫家

Keith Haring視柏林圍場為世上最長的畫布，1986年他用了德國國旗上的三種顏色：紅、黃、黑，畫成了一幅長達三百米的「反戰」塗鴉，作為渴求東西德統一的象徵。一般街頭塗鴉的最大特色，就是大眾很難知道其創作者是誰，他們就好像鬼魅一樣出沒不定，他們的作品好像曇花一現，很快又被新的蓋過去。然而近年不少街頭塗鴉已從「爛牆」走出來，變成各名牌商品的設計，甚至登堂入室升格成為藝術館裡「有名有姓」的藝術品。

玩是有代價的。社會學家Nathaniel Glazer認為非法的街頭塗鴉帶來一種「破窗綜合症」（Broken Window Syndrome）。

一道窗戶破了不去修補，其他窗戶很快也會破掉——街頭塗鴉也一樣，牆壁被塗污後沒有人去清理，便會引來更多塗鴉者也來參一腳，使塗鴉蔓延在公眾領域上，帶來其他社會代價，如加速都市衰落、增加犯罪率等。德國地方自治體聯盟便曾經做過一個統計，結算塗鴉對二十六個城鎮每年造成的損失達二億歐元。相比街頭塗鴉，廁所塗鴉——這種名符其實的「有味」笑話（Toilet Jokes），少了反動意涵，有人認為它是「低級趣味」，但其實蠻討好的，不單促進大腦和大腸蠕動，而且當中不乏令人深思或莞爾一笑的句子，舉例：「尼采：『上帝已死』、上帝：『尼采已死』。」（見於某大學廁所內）、「提防凌波舞者（Beware of Limbo Dancers）」（見於廁所門底）。

當然塗鴉也是一種惡作劇。今年（2004年）四月一日，新加坡國營報紙《Today》報導，指有人公然在新加坡歷史博物館前的一個工程告示牌上塗鴉，用黃色噴油寫上「Casino Coming Here」（賭場即將來臨），更稱此為新加坡近十年來「最嚴重的破壞性行為」，令大家驚訝究竟是誰吃了豹子膽。隔了一天，該館館長才出來澄清，說這只是博物館和《Today》跟大家開的一個「愚人節」玩笑，報導上顯示告示牌被塗鴉的照片，也是經過電腦加工處理過的——館長說他們希望替這個具有一百一十七年歷史的博物館創造一個較年輕、時髦（Funky）的面貌：「我們是一所認真但不失幽默的博物館（We are a serious museum with a sense of humour）。」

根據人類學家解釋，愚人節的起源可能和「春分」有關，因為春天天氣變幻不定，就好像大自然在捉弄人一樣。歐洲人在新舊季節交替之間所慶祝的傳統節日（像May Day），本來就容許一些打破社會常規的行為，像奴隸可使喚主人、小孩可以捉弄父母……等等。而在四月慶祝「愚人節」，是因為於四月期間，在法國河裡有大量的小魚剛孵化，由於他們極容易「上釣」，所以法國人便稱牠們為「April Fish」，久而久之四月一日便成為人們互相作弄，作為能夠捕捉大量「愚蠢的魚」的一種慶祝。人類學家認為這種偶爾放縱的行為，有助人們以較為無害的方法去發洩心中的不滿，反而有助社會穩定。

塗鴉竟出現在一個會執行鞭刑的地方（雖然只是「電子塗鴉」），連最正經八百的博物館也在跟全世界開玩笑——你現在還在等什麼？不用等到明年四月一日吧！

——Just Kidding!

放鬆與嗜好的玩

每天的題目——

Leisure of a Day

Part 5

空著的空間和一個浴缸

我聽朋友說，在郊區的一個地方，有一家印刷廠布置了一個十分別緻的頂樓。很特別的樣子。聽多了之後，我去看看。

那是一個周圍有些零亂，林立著許多鐵皮屋工廠的區域。印刷廠的樓下，雖然相對而言比較整潔，但是地上仍然散落著紙屑，沾染著油墨，還帶著那個行業特有的氣味。我感覺不到什麼特別，要說特別，廠裡唯一的電梯，連門都沒有；不但沒有門，連電燈也沒有。我站到一個連籠子都稱不上的平台上，聽著卡卡卡卡的聲音，上了三樓。

三樓整潔多了。光線亮多了。是個倉庫，可以看到些窗戶的自然光。然後我在主人的引領下，繞出了那個倉庫，豁然看到一片空間，空間外面更大的一片屋頂花園，以及花園裡那麼多奇異美麗的草木。我很高興在水泥叢林中也可以體會到柳暗花明的感受。

那天中午，我和印刷廠的老闆娘聊天很愉快。聊她的空間。我的朋友插嘴多講了一句：「她還有一塊更完整更漂亮的空間空著呢。」老闆娘說是，很多人來看，很多人都提出了種種想要租用的計劃。可以做這個可以做那個，大家說。「可是我就是要空著。」老闆娘說。

「為什麼呢？」我說。

「空間，就是要空著嘛。」她淡淡地說。

那真是個動人的說法。空間，就是要空著嘛。我去那裡已經是四年前的事，但這句話一直在耳邊。

□

後來，我想到，這句話也可以用在時間上。

因為時間也是一種空間。

□

我們對時間這個空間，有各式各樣的處理方法，取捨角度。用一生，用一年，用四季，用十二個月，用星期，用天，用二十四個小時來切割、劃分。

所以，如果說人的一生有狂野的夢想可玩，一年有規劃的旅行可去，一個星期有週末的調節可期，那麼一天呢？一天的時間，又該如

何處理？

對一個上班族而言，一天下班之後的時間，到你終於要上床之前的時間，如果說是要使用，要玩樂，怎麼下手？

這是個難題。

在二十四小時的時間裡，減去睡眠的八小時，工作的八小時，再減去梳洗、飲食，以及耗時的通勤時間，所剩實在不多（如果還要只計算精神清楚的狀態的話）。因此，就一個上班族平日下班後可供自己支配的時間而言，很像是一塊時間的畸零地。——你沒法從頭改建什麼，也沒法和其他時間合建什麼。你只能面對那麼一塊或者兩個小時，或者三個小時的畸零空間。

（當然，這裡說的還是一個男人的情況，還不是說女人在婚後，如果再加上有了小孩的情況。）

□

怎麼對待這麼一塊時間呢？尤其，如果想要用來玩樂的話。

有人強渡關山，乾脆把畸零地拿來大興土木。平日晚上照樣當作週末狂歡。

有人精打細算，乾脆犧牲玩樂，把那個時間用來奮發圖強，補習準備各種證照之考試。

你，又要怎麼使用？

□

我就說，既然空著，就空著吧。

時間的空著，就是發呆。不要做任何事情。

我們的工作，很少多麼賞心悅目，大部分可以拿那間印刷廠來比喻。所置身的，是林立的鐵皮屋之間。地上，總是散落著紙屑，沾染著油墨，還帶著自己行業擺脫不去的氣味。你在工作上唯一的通路，可能就像那一道電梯，沒有門，沒有電燈，最緊密地陪伴著你的，是那卡卡卡卡的聲音。

然而，你總要給自己留下一個空間。尤其是時間的空間。

別去補習，別去飲酒作樂，別去呼朋引伴，別去準備公事，也別

去收拾什麼家務。空著就空著吧。空著時間，好好地發發呆。

發呆，是我們在一天單位時間裡利用時間畸零地的第一選擇。——是順序的第一，也是上上之謂的第一。

我是想到需要發呆之後，才突然發現自己早已不會發呆了。

我記得，過去自己是很會發呆的。

不要說小時候在家裡夏天的院子裡，看著滿天星斗所發的呆了。今天那是太奢侈的發呆。就想到剛開始上班族生涯，午休的時候還可以望著窗外的行人也能發呆許久，現在這都是不可能的事了。

我不會發呆了。望著窗外，能沒有目的地呆上三十秒鐘，已經是個難題了。一天空出半個小時，不做點什麼，好像就浪費了什麼。

也好像，自己塞得滿滿的屋子裡，一旦空出丁點大的地方，總要迫不及待地趕緊塞進一些東西一樣。

空間，很難空著。

□

練習發呆，除了可以恢復一些被遺忘的樂趣之外，其實是另一件事情的準備：放鬆。

發呆和放鬆的關係，有個最簡單的說明：你沒法在放滿水的浴缸裡發半個小時的呆的話，怎麼能談得上放鬆？（還不說怎麼對得起那剛剛滴下的精油。）

請不要說你懂得打坐放鬆。不會發呆的人，很難開始打坐的。

而不懂得放鬆的人，是不懂休息的。

而只有懂得休息的人，才懂得在以平日下班時間為單位的時間裡，自己最適合什麼玩樂。

□

話有兩種說法。這篇文章談的，除了為什麼要發呆之外，其實也在談一個浴缸，一個可以讓你躺得舒服的浴缸。因為這是發呆的一個開始。　　　　　　　　　　　　　　■

文——張惠菁

堂皇迷戀

每天我繼續在日常的軌道上行走，發生的每一則念頭都乘以迷戀的向量。

我以為愛情當中最為精采的，乃是迷戀乍現的時刻。

存在著各種的關係。有的你只能靜靜坐在他身邊看一場電影。有的只宜在夜間的酒館裡相遇。有的必須是長距離，久久收到一封簡訊。有的是壓抑的，在E-mail裡用表情符號曲折表徵不可指稱的情緒。有的你總是在挫折的時候想起他但絕不能在那時候打電話給他。有的你可以隨時安全地見面但永遠不會絕望地想念。有的理解但不靠近。有的靠近，但別想理解。這許多的關係都是部分的。但部分也就代表了全體。

我們總是容易忘記，愛情乃是一種命名。於是它就跟所有的命名一樣，既構成意義蛛網裡不可少的一個端點，也遺漏著更多的空白。克莉絲緹娃：「由於想要命名所有的東西，他便碰上了……不可名者。」用愛情去命名一種關係的危險是，永遠會有更多的無以名之。那時你是為維護愛情這符號的有效性，而轉過頭去視而不見呢？還是束手無策坐視符號系統的崩潰？

所以，我恐怕沒有辦法好好地談論愛情。尤其當它老是跟幸福、婚姻、人生的出路之類過大的題目連結對舉。許多的戀愛發生了。許多的依賴，不安，與憤慨被偽裝成愛。但是如果把那些關係，還原到最小的單元，往往只是肇始於迷戀的時刻，那突如其來的，很可能是恍惚的一現。這樣乍現的迷戀值得我們更誠實的對待。它應該更堂而皇之。如果它是短暫的那麼它的短暫應該被尊重，不該被人類對付時間的種種策略所扭曲，不該被生活的布局，對易逝事物的焦慮恐懼，甚至不該被性，所延展。愛情是一種命名，迷戀是命名還來不及發生的時刻。

迷戀近似一次出發旅行。一種忽然掉進你生活裡的動機。一個向量。為一次迷戀而開始的一些新嘗試，比如說衣服，忽然開始換一種方式打扮自己了。今年春天我狂熱地愛著一條極細身牛仔褲，一件平領寬袖的黑色絨上衣，白色麻質圍巾。於是對一個人的迷戀也重疊了這些自我的裝飾，也等同身體與這些織品之間的關係。甚至後者要比前者更為直接而感官。每天你把自己放進這些織品裡，成了那個形狀，穿著這個新的自己出門，與從前微妙地不同著。向來不買也不戴戒指手環的我，從抽屜翻出之前親族送的一條銀手鏈來，開始天天戴了。（是因為他稱讚我手腕好看嗎？）那是手感沉重得十分舒服的一

條手鏈，掛著一個可以打開的墜子，裡頭是個錶。中午吃飯時小芝注意到了，詭祕地，以為墜子裡嵌著相片而笑著問了：「是哪個Honey呀？」我打開給她看：「是時間啊。」

時間甜蜜而詭詐，在迷戀中你就比較甘願地對它繳械了。把自己變成一個，不那麼像自己的人。或者那從來便是我，只是若不藉由對另一個人的迷戀，就無從現身。自我如何容納、及回應，對一個人的想念，每一次都不同，每一次也都重新構造，定義自身的性別。那是迷戀遊戲最精華的部分。彷彿目睹自己的化身，在眼前輪迴轉世。因緣具足之時，便帶出潛藏在內裡，連自己都不熟悉的那些質素。既是我，又不是我。像尼采說的那樣，「透過與我們自身相異的他人和靈魂去生活。」

但無論如何，避免過多的命名。避免將迷戀的事端擴大，朝向愛情、以及愛情那強大的解釋系統威脅要吞併涵括的一切。恐怕迷戀這令人戰慄的快感，成立的條件是：認識到所有關係，本質上都是荒涼的。絕對要避免讓「他喜歡我嗎？」的疑問句變成一種貪婪。避免想要從荒涼之地採收什麼的愚昧想法。看清了那荒涼，卻還置身其中。繞著囚禁虛無之獸的圍籬行走，聽牠的呼吸。一種與絕望隔鄰的歡快。

所以迷戀的人不會是包法利夫人。包法利夫人眼裡沒有荒涼。她是朝向最飽滿、華美、炫目的愛情想像而獻身的。也不會是白流蘇，她算計得太多了。可能是，對的，很可能是川端康成《舞姬》裡的矢木波子。

2004年夏天我會忽然愛上一個跟我活在不同時間裡的人。並且持續到2002年。（迷戀的時間不是線性的。它是像下黑白棋那樣，一發生就把前面的時間翻盤，整局皆白。之前你認識他的每一天遂都變成是迷戀著的。）可是他會是非常地遙遠。在我覺得應該會收到訊息的時候，E-mail信箱裡只有廣告信。然後在完全不期待的時候，忽然來了不知是什麼意思的簡訊。這就使得關係的現實部分脫離了迷戀的時間軸。這就使得他的存在彷彿只是幻影。我彷彿只是面對一堵潔白的牆，很容易可以打上心裡的影子戲。

話說回來，一切關係都有做為幻影的部分，以及從現實傳來的回

聲。關係一開始大多是你對一個人的想像，之後適度地以他的回應為支架。你本來以為他是那種對細節極挑剔講究的人，卻發現他竟全然不介意一杯沒出味道的茶；本來以為她安靜甜美，卻發現她在某些時刻變得暴怒煩躁。想像與現實相互校對，一種關係於是逐漸地成形了，最終得到了命名。可是在某些長距離的關係裡，回應沒有接上來，在預期的節點上失蹤。命名於是無法成立了。想像的部分吃掉了現實，漸漸地它也不再需要現實的支架了。它成了一趟朝向幻影的旅程。「我就是為幻想而活著的，以幻想為目標而行動，也因為幻想而受到了懲罰。」《奔馬》裡的少年勳是這樣說的：「我希望有，不是幻影的東西。」我多麼仰慕著這個角色啊。他本是個迷戀著幻影的人，最後在幻影裡創造了真實。他打開了一條不存在的通路，看見一輪不存在的旭日。

有一天我想我應該開始一趟旅程。我開始想我該到哪裡找到他。應該是不顧一切的，帶著一點對日常責任的背信。然後我意識到那簡直是不可忍受的惡形惡狀，試圖將現實往幻影裡收納的粗暴手法。正相反，或許我應該踏上的是一趟背反的旅程。即是盡一切可能迴避撞見幻想在現實裡借用的投影。不是靠近而是遠離，像相斥的磁極那樣保持距離，一趟一趟地走開。這是一場安靜的流亡。

也是不顧一切的。

但那並不妨礙。每天我繼續在日常的軌道上行走，發生的每一則念頭都乘以迷戀的向量。那迷戀正悄悄改造著我。我接受著改變。把自己看穿，一再一再地。如同看清關係的荒涼本質般，看穿迷戀之中的自己也是荒涼的。那被迷戀的念頭搖動，吸收，在其中暈眩的我，並沒有一種不變的相狀。於是在我與我自己之間形成了一種陌生感，我看著自己怎樣一天天被豐饒的可能性吸引，開始穿上一個新的形狀，其後那個我又如何悄沒聲息地剝落了。迷戀起始自對一個人突然乍現的愛慕，最終卻成了與自己的關係。

那關係是敞開的。洞開著許多扇的門。

門外似乎就是，神祕又可怖畏的自由。 ■

本文作者為作家

●你的「玩」是怎樣的？

這也許跟我的職業有一點關係吧，我很喜歡看人，有時和幾個朋友出來碰面的時候，我會跟他們玩一個遊戲——先鎖定一個陌生人為目標人物，大家就去猜他是做什麼職業的。然後直接走過去問那個人答案，看看最後誰猜對，光是看那個目標人物被問時候的反應就已經好好玩。這只不過短短兩三分鐘的遊戲，但至少所有參與的人都笑過了。這是一種互動，透過這個遊戲我多少會了解朋友的個性，然後慢慢累積，對那個人的印象才會形成。所以不妨從一個念頭開始就玩一下嘛，一分鐘或兩分鐘也是好的。

像我常常幫人家做Event Planning，其實我就是在創造一個空間給人家來玩，在創造的過程中我也有玩到啦！跟別人開會的時候，我也會希望把開會的細節變成一個遊戲，希望講到讓別人笑、很興奮很期待。

我覺得去玩，要學會不貪心，中間不要插別的事情，所以我會先規劃好今天要做什麼事情，預定自己玩五個小時。我會設下某個主題，像找一個吃的地方、或找一頂帽子⋯⋯如果沒有主題就只去逛某一個區域，然後就開始順著走，把大街小巷走完，説不定可以在小巷子裡找到一個小春天。我會帶著一個Digital Camera，途中看到一些好玩的就把它拍下來，然後把地名寫下。對我來講這樣子不是「逛街」，我把它當作一種遊戲。很多時候途中所看到的，最後可能會變成在工作上有用的——其實在玩的過程中，它就有點像在為我的資料庫進行資料收集，把資料累積到不同的需求上面。

對我來講，玩的定義是很隨意的，我可以在很忙的時候忽然玩個五分鐘。我會跟自己説要放鬆五分鐘，請同事暫時不要接電話進來，把門關起，然後就找一樣覺得好玩的東西。有時候無聊到可以拿起一個迴紋針來玩，看可以把它勾成什麼樣子，那也是一種玩。當我有一種很調皮的心情時，我就會打電話騷擾朋友，玩個幾分鐘，要不然就是笑，要不然就請他待會打電話過來，然後他們打電話過來時就會跟我説：「你剛才是不是又在玩？」認識我的朋友都知道我是這樣子。

有人會說休假是一種回饋，或報答、疼愛自己的方式，我從來沒有這樣子看過。我覺得休假時候出國旅行是一種折磨，玩到那麼辛苦的時候，玩就不是玩。在家裡睡覺就是玩，大家都在外面擠的時候，

我就看自己可以睡多久，我最大的夢想就是每天睡到自然醒。我下午五點鐘去睡也可以，或者下午三點鐘才起床也可以，對我來講也是另外一種玩的形式。

●怎樣知道該是去玩一玩的時候？

有兩種：一種是身體會直接告訴你什麼時候要放下手邊的工作，譬如說忽然間打哈欠或者是集中力不夠的時候。另一種是情緒上，你會開始變得不耐煩，尤其是快要發脾氣的時候，就更需要馬上先放下來離開一下。心情不好的時候，我會判斷究竟需要往外找，還是往內找去作出改變，有的時候需要往內找才能真正解決心情不好的原因。這時你就要馬上行動，像出外看場電影、找人聊天、出去散步。你要知道什麼時候需要稍微轉換一下心情。

怎麼玩這件事情，如果仔細去思考它的話，問一下自己什麼東西可以讓自己玩得很開心的，如果可以說得出來，那是很幸運的。有些人，永遠都說他覺得很無聊，你看到他即使在玩的時候也覺得很無聊，那你為什麼還要做這件事？你就不要去玩嘛！我的訓練，就是對自己的感覺要忠實。譬如說今天我應邀到一個很多人所謂玩的場合裡，但如果我覺得不好玩，我是會馬上站起來就走人的。我不想本來還有一點點好玩的，因為禮貌的關係而拖下去，那就好玩也變得不好玩。這也是一種自我訓練。

最重要的是先了解自己的性情，先多感受自己的感受，把自己的喜惡、情緒先理清楚，然後你才能夠拿捏。像有些人常常說討厭應酬，但礙於工作上的需要不得不這樣——誰逼得了你做這些事情呀？多多少少你其實也蠻樂在其中的，要不然不會不斷重複做這些事嘛！說討厭卻每天都在做同樣事情的人，我覺得他們並沒有真實地面對自己的情緒。

我隨時都可以玩，隨時都可以不玩。要學會對什麼事情可以拿得起、放得下。有些人是玩得很瘋，不知道什麼時候應該要修心，耽誤自己在社會上或生命裡的一些責任。我也有玩得過分的時候，但是我知道是過分，這叫做「明知故犯」。我覺得比較可怕的是在酒精或藥物影響下的過頭，有時候會變成傷害。同樣地，有些人工作到忘了自己

還需要生活，忽略了親情、朋友，或者自己的感覺需要被照顧到。在清醒的意識下，有時候玩得比平常瘋了一點，絕對是大家互相可以掌控的，那我覺得是無妨。我也有很荒唐的時候，哈哈哈……年少輕狂時有很多，老年輕狂時也有。我的瘋多數是無傷的，只是會弄到大家笑到不行。

●一天當中最享受哪段時間？

其實我會努力讓每一個時候都是好的，我覺得不應該去區分。我現在其實蠻高興的，因為已經能夠做到想吃就吃，想睡就睡，二十四小時對我來講沒有什麼特別意義，完完全全照我自己的意思……，我睡不著就是睡不著，那就起來了。可能半夜兩點鐘忽然想燒菜，我就真的會去燒一鍋菜。我很喜歡做實驗，什麼東西都是玩。我會「玩」不用油燒菜，但也可以在最短的時間內燒出很可口的菜。

●你的玩算不算是對自己的一種挑戰？

對，我的玩有一種挑戰自己的創意或想法，有時在外面吃了一道從來沒有吃過的菜，那我就會猜它裡面用了什麼材料。我很喜歡看食譜，就把它當成書一樣來看，有一天你在燒菜時會記得曾經在哪本食譜看過什麼，然後就加這個、加那個。但我從來沒有一面看食譜、一面燒菜，對不起，從來沒有難吃過！哈哈哈……

我常常說吃東西啊，材料一定要是新鮮的，你不能夠把它搞太久。那些大師傅雕花搞什麼的，這些都不能吃的啦。吃東西要Fast and Fresh，對我來講要快、要新鮮，而且要有一種Feastful（盛宴）、豐富的感覺；要給吃的人一種安全感跟溫暖感，這是一種「吃」的心理學。只要掌握這幾個原則，它就一定會好吃。這對我來講也是一種玩。

玩不是單方面的，「獨樂」和「眾樂」就很不一樣啦。獨樂時，當然自己喜歡怎麼樣就怎麼樣；但到眾樂時，你一定要先把別人的需求考慮到，然後你在這個過程中才能夠有獨樂的享受，到最後才變成一個好的眾樂。很多事情都要有放上Effort，它（快樂）不是就在那裡的。所以有努力經營過的玩，它絕對是有加倍的樂趣，但沒有經過努

力的它就會比較平直一點。這就是我們有沒有用心的分別啦。

尤其是眾樂的時候，不管你是參與者或主事者，都要用一點心，用心把大家的喜好和興趣稍為掌握一下，就多數不會失敗。我常常說要做一個Ice Breaker，要打破僵局，要懂得帶動氣氛，和越熟的朋友一起玩其實越需要努力，否則就會變成例行工作，那就不好玩了。

●會特別記住朋友的生日嗎？

我最討厭在特定的日子去做特定的事，對我來講每天都是生日。為什麼只有在我生日的時候，你才要記得我？才對我好？你要在我生日的時候才送我東西嗎？只要我想到，我今天就給你一樣東西、送你一朵花，那是一件讓人很快樂的事。譬如說今天不是某人生日，但是我忽然拿了一個小蛋糕，上面插了蠟燭，你說他會有多高興？這比他生日當天有一百個人跟他說生日快樂好多了，他一點感覺都沒有，因為快樂跟爆發力都被分散了。每天都應該是有生之日呀！對玩也是一樣，要隨時隨地，你覺得你需要了，你就去玩。

我可以算是一個很會獨樂，也可以眾樂的人，我一個人也可以很開心，可以很享受孤獨，但卻不寂寞。我會一個人跳舞、想到好笑的事情時我會一個人大笑起來。大家都知道我叫「Natural High」，因為我看到你高興時，我就會更高興，可是我可能一滴酒都沒有喝哦！但是我會玩得比誰都瘋。我的High是互動來的，假如我剛笑完看到別人看到我笑，我也會跟他笑一笑。我也不會吝嗇對別人的稱讚，因為來自陌生人的稱讚，對一個人來說那是一種信心，也是一個很好的意外驚喜。這種快樂，比特定日子誰給你做些什麼事情更好。

「如果可以把自己訓練成做什麼事情都有一種遊戲心理，你就會覺得這日子沒有什麼太苦的嘛。」黃薇說。不期然讓人想到在電影《美麗人生》裡，我們看到一對父子把集中營變成為二人的遊樂場、遊戲大獎是一部坦克車……你就知道所謂在最苦的日子裡，仍然能夠「遊戲人間」是什麼一回事。

也因為如此，所以Life Is Beautiful。　　　　　　　　■

黃薇為時尚專家

家族中，阿嬤、姑姑和母親都是粗細活皆能上手的人，農事與女紅面面靈活；到了我這一輩堂表弟妹近二十人，似乎只有我遺傳到她們的慧心巧手。從小我就能在玩具與遊戲中，發覺創作與改造物品所帶來的快樂。後來我才知道，這是一種美好的天賦、也是一項證明，讓我在看到藝術品、飾品、工藝品時，腦中快速地分析材質是什麼、形成步驟、如何被創作出來？但最有趣的則是去思考：作者為何會有這些材料組合的靈感？素材是物質面的領域，靈感則是一個人聰慧拙鈍的顯現。幾乎從事手工藝創作的人，都會陷入材質與表現手法的雙重折磨中。所以，「天賦」不見得能完地發揮出來；因靈感受限材質而時常胎死腹中，能夠構成「證明」的作品，只是微乎其微的部分證據而已。

四、五歲在鄉下用地瓜葉做的絲鏈飾品、兩片竹葉折的公雞、幼稚園留下的一本繪本、小三做的布娃娃、小四第一次拿勾針就為芭比勾的毛線洋裝、用短針為自己勾的小錢包、小五時迷戀的針繡與串珠、小六完成兩本手工製作的詩文集……如今沒有一件留在身邊。因為一直有做出新玩意兒，也一直因需要材料的再利用，有些作品被拆解以取得配件；甚至是材料本身就無法長期留存。做手工藝的人，大約要自覺作品成熟到某種程度後，才會開始保留作品。我留下最早的得意之作，是幾張十五、六歲畫的針筆插圖，再來就跳到二十七歲以尼龍繩編結設計半寶石、或少數結合銀器、合金的飾品了。

因緣際會

國中時，在少得可憐的家政課和童軍課，曾學過中國結與實用的童軍結，但在生活上一點實質作用也無，所以並沒練成絕活。直到在佛教的文化基金會上班時，因為接觸到各式各樣佛珠、念珠的素材，供禮佛的寶石因緣種種，佛經中描述佛菩薩披戴瓔珞、寶器等故事，於是向一兩位深具美感的法師、結緣部門的師姐，請益諸種半寶石、植物、人或獸骨法器、金屬材質的學問。初期還仗著自己是歷史系出身，曾讀過歷代圖考、服裝飾品等常民美學的知識，加上勤翻書研

文—顏艾琳

攝影—賀新麗

究，所以當時出入玉市有一種傻膽——只要是真貨，樣式看得上眼就買回去。

不管買到的是好與壞品，問題是我很不喜歡制式的設計，常常買了卻只能把玩。看到別人戴著特殊設計的首飾，於是興起了自學設計的念頭。就這樣，幾乎是現學現會，一陣子之後，便可以在拿到不同的材質、形狀的材料後，馬上在腦中打設計編結的草稿；變化也逐漸繁複、改良。很快地，同事、朋友逐漸把自己的東西拿給我重組設計，增加我對更多素材的認知、與技術上的熟稔。

自己設計

彷彿另一種文字與句子的選擇、連結。飾品設計的靈感也跟寫詩狀態相同，都需要巧思以換得作品的特殊呈現。於是材料越買越多、作品越來越多；有兩年餘曾將作品寄售於友人的店面，居然每月有八成售出！簡直變成我的另一個副業！說真的，我曾認真考慮過繼續發展飾品設計的「事業」，無奈，出版界的工作善緣不斷，只好變成業餘嗜好。

不過還是挺虛榮的，尤其是遇到有人一直盯著我身上的飾品瞧，乃至問我：「小姐，這飾品好別緻，哪裡買的？」「自己找材料自己設計做的。」這種幸福，的的確確是自私極了！因為目前留在身邊的，抱歉，我無法割愛……但是如果你有損壞的飾品、孤單的配件，而且認識我（不論相熟幾分），我非常樂意幫你完成一件獨特且幸福的私人作品。 ∎

本文作者為詩人，現任聯經出版公司文學主編

以前公司中有一個大高個兒Golden，人很熱心，喜歡分享快樂，他是有十幾年經驗的「搞飛機」高手，常見他在辦公室講得天花亂墜，讓我對搞飛機有些心動，那時候是冬天，東北季風旺盛，正適合玩「斜坡滑翔機」，於是找了一天到飛友口中的「北風場」桃園乳姑山見識一下。

山坡上風是有點大，Golden準備好翅膀兩公尺的飛機，單手拿起它，往風吹來的方向用力擲出去。這飛機是沒有動力的，真的會飛嗎？我很懷疑，只見它在風中愈飛愈高，真是不可思議。飛機一開始像老鷹在山坡前盤旋，高度不斷增加。不久Golden跟我預告他要讓飛機做一些「動作」，於是只見飛機開始向下俯衝，然後連續翻了十幾個筋斗，做出各種特技動作，時而像燕子在空中畫出流暢的曲線，時而像驚弓鳥猛闖亂轉。這一切行為都在Golden的掌握中，等飛機速度不足了，他才又讓飛機再次借風力盤旋爬高，以位能換動能的方式，反覆玩了好幾個小時。從大中午到日頭偏西，Golden才說，飛夠久了、累了，於是讓飛機降在旁邊的草地上，收工回家。

先放飛機再上班

初次接觸斜坡滑翔機的感受令人難忘，心中滿是興奮、驚訝、佩服、羨慕，想要親自操縱一架優美的模型飛機，讓它在藍天白雲中徜徉，像鳥一樣自由飛翔。這樣強烈想飛的動機，讓我開始跟著Golden搞飛機。

狠下心把年終獎金領出來，買了全套的設備，在Golden的指導下學著「造飛機」。搞飛機原本就包含兩種活動，一是造飛機，二是放飛機，兩者提供全然不同的樂趣。也有人不喜歡造飛機，寧可委託模型店或找人代勞。我本來就喜歡自己動手做東西，而且對機械很有興趣，所以自己的飛機自己造，同時藉由造飛機了解遙控飛機的一切，也讓下班後的我沉浸在造飛機的樂趣中。

有了自己的飛機，開始一大清早五、六點起床，帶著前一晚準備好的「傢俬頭」，跑到河邊公園放兩小時飛機，再去上班。那時候才剛剛開始學，飛的是引擎飛機，飛機起飛、降落最困難，需要有人代勞，等飛機在空中正常的高度後我才接手，先練習基本動作，讓飛機在

搞飛機

一種與空氣、蒼穹和自然對話的方式。

文——楊正裕

攝影——賀新麗

空中繞圈圈，或繞八字型。當時有兩個心願，一是希望早日學成，可以去單飛，二是希望我辛苦造的飛機能夠安全落地，不要摔壞。因為每一架親手造的飛機，都像是我身體的延伸，彌補我不能飛的缺憾。

終於算是學會搞飛機了，而且已經有一群同事加入我們的行列，雖然開始嘗試單飛，還是喜歡呼朋引伴，一起去放飛機。飛引擎飛機，需要跑道起降，通常就只有那幾個場地可以玩；如果放電動小飛機，只要有夠寬廣的草地，就可以盡情飛行，擎天崗、二重疏洪道、重新橋頭、頭前溪河濱公園、香山海濱都是我們放飛機的地方；要是想搞滑翔機，桃園乳姑山、苗栗後龍、南投埔里虎子山、合歡山、屏東龍磐都有我們與天比高的記憶。放飛機已經不是單純的休閒活動，遊山玩水、朋友交誼，逐漸成了放飛機的要素。

與空氣對話

剛開始學放飛機時，常常會問Golden如何操縱飛機的蠢問題。他都跟我說，搞飛機跟開車一樣，初學開車時會問，轉彎時方向盤要打幾圈？真正會開車的人，不把這個當問題，面對不同的路況就會不經思考，有直接的反射反應，達到人車合一的境界。基於相同的道理，隨著飛行時數累積，我逐漸產生人機合一的感覺。

大氣是變動的，如果空氣是飛機航行的道路，每次飛機升空時路況都不盡相同。空氣中有風、有氣流，風大，小飛機不能飛；風小，斜坡滑翔機不能玩；起飛降落都要頂著風；順風逆風飛機速度不一樣；有側風飛機會橫著飛；有陣風就飛得心驚膽跳怕失控；艷陽天對流旺盛，抓到了上升氣流，飛機可以高到看不見。飛行與空氣息息相關。

而我偏好優雅的飛行，所有的飛機只不過是向空氣借浮力，才得以在大氣層中依循流體定律翱翔。我逐漸發現，飛機在空中好似一個探測器，藉由小飛機傾聽大氣層的脈動，感受空氣的頻率，讓我看到透明的空氣，替我翻譯無解的風聲，原來搞飛機也可以是一種與空氣、蒼穹和自然對話的方式。

本文作者為土木工程師

最近在台灣似乎掀起了一股莫名的玩具熱，不僅標榜玩家級的玩具專賣店一家接著一家的開，藝術創作者亦開始大量運用玩具為其創作媒材，一個個原來隱藏在幕後的玩具收藏家，亦一一走上檯面向大眾公開其獨具特色的收藏。不知從什麼時候開始，玩具竟也能帶給一個普通人專業品味、知名度，乃至收藏家的頭銜。

就我多年的專業經驗與人脈（臭屁的啦！），收藏家可分為下列幾個類型──死心踏地型：一旦認定目標，就絕不會移情別戀。不擇手段型：不管付出什麼代價，就是要得到它！不能沒有型：定期做功課走訪各大小玩具專賣店，哪兒有賣什麼特別的限量版，非買到不可。學術研究型：對於所收藏玩具的大小事均能朗朗上口。預算有限型：雖然沒有龐大的經費能夠讓自己為所欲為地買，但或許可以考慮購買該款玩具系列中之一兩件，而非一次買齊。身體力行型：生活即是玩具，玩具就是生活是他們的座右銘。為了做個百分百的玩具人，乾脆就到玩具店打工。

說了那麼多，你一定會問：曲家瑞，妳又是哪個類型的收藏家呢？我啊……其實從沒把自己當成是一個所謂的「收藏家」，總覺得那是給很專業的、極少數的，且具有品味的人的特殊頭銜。我自己的收藏，只能用一個「亂」字來形容。我的收藏路走得很長很長，從早期純是看了喜歡沒想太多就買，漸漸地房間的書桌開始堆滿……不知不覺中，連晚上睡覺都要和床上擠滿大大小小的絨毛玩具們爭地盤。

瘋狂的收集之旅

在歷經了前後二十多年的收集歲月中，到了這幾年才逐漸地有所領悟，我開始從玩具的身上獲得了截然不同的感動，並學習到去關心與尊重他們。我所收集的玩具亦從全新的、最流行的，進階到二、三、四手的、曾經風靡一時但現已無市場需求的境界。

如果你沒有經歷過任何失敗，僅是一個好好地存放紙盒內，被捧得高高在上的娃娃，又如何能夠體會那些曾經遭遇挫折的娃娃的心理呢？也因這樣的體會，展開了我一發不可收拾的瘋狂收集之旅。

別人不要的、被丟棄的、骯髒的、過氣的、玩膩的、失去主人的、無家可歸的、失去系列夥伴的、肢體殘缺的、已喪失原有功能的……

<div style="text-align: right">對於自己身在「人」世界的種種有了更深的包容與尊重。</div>

誰不愛玩具！？

文
—
曲
家
瑞

攝
影
—
賀
新
麗

只要符合上述任何一項，就有機會來到我的玩具樂園，成為這裡的一員。外在容貌在一般人眼中越是醜陋老舊的，越是吸引著我。內在所散發出的情緒越是怪異、嘔心、不尋常，就越是我無法抗拒的。

我的二手玩具貨源遍布各地，可能是紐約州賓翰頓鎮上的Salvation Army，紐澤西州海岸小鎮裡當地居民家門前的Garage Sale，台北縣三重橋下的清晨二手市集……即使城市中最不起眼的一條巷弄，都有可能在那兒挖到異想不到的寶藏。這麼拼命地去找，只為了一個單純的想法，就是替這些散落在各地找不到回家之路的朋友們，重組一個100%屬於他們的家。

一旦將這一包包的戰利品搬回來後，接著就是要為他們梳洗，這個步驟最花心力與時間。我有一位來自永康街的義大利娃娃，第一次碰面時，她全身赤裸，雙臂早已脫落，髒亂的紅髮凌亂地覆蓋著她污穢不堪的雙頰。我抱起她，注視著那對徬徨不安的綠眼睛對她說：「如果你願意跟我走，絕對不會讓妳失望。」回家後的第一件事，便是花了好幾個小時為她擦洗身體，將她一頭污濁打結的頭髮慢慢地梳開。我知道，這一天她真的等了很久。

每個娃娃都有自己的故事

還有西裝筆挺的七〇年代復古造型肯尼，自從在紐約的一場時尚派對中與穿著華麗晚禮服的芭比分別後便音訊全無。事隔多年，當時英姿勃發的帥哥漂洋過海淪落到倫敦的跳蚤市場，失散多年的新娘芭比則竟然出現在三重橋下的清晨二手市集中。繞了大半個地球，費了幾個十年，有情人最後還真的終成眷屬！

這裡時時刻刻都有著異想不到的故事在發生，或是等待被發現。只要你有心。

問我為什麼那麼愛他們？也許在尋求一種說不出的歸屬感吧！直到擁有了這群新朋友，我才領悟得更多，開始看得更遠，對於自己身在「人」世界的種種亦有了更深的包容與尊重。也因為這些特殊際遇的朋友們，讓我學習到在當下更應該去珍惜自己所擁有的一切。透過每一個娃娃的精采故事，讓我一步步更清楚地看見了自己。

真是，誰不愛玩具！？

本文作者為實踐大學媒體傳達設計學系主任

他和她24小時的快樂

插畫—吳孟芸
文—編輯部

梗端在半空中上下沉浮的花

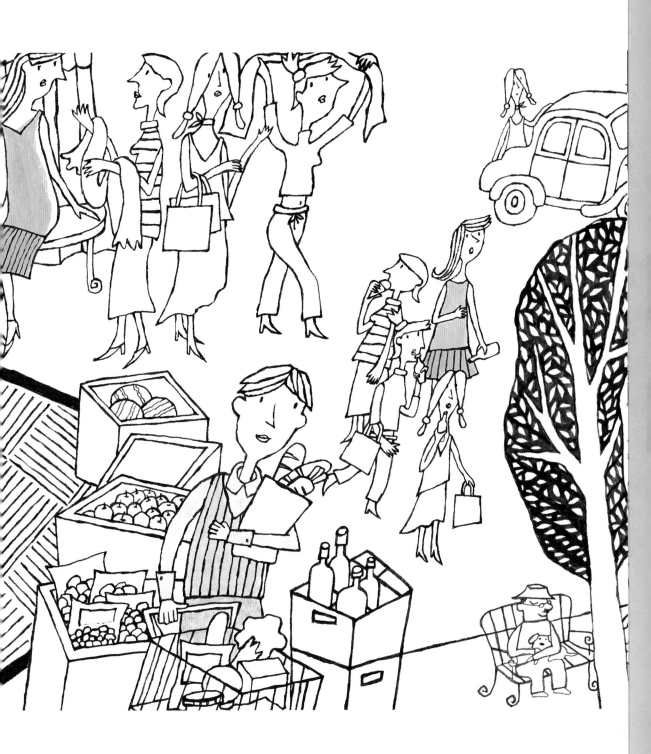

知識的載體　人文的發聲

誠品講堂

the eslite forum

no.21

2004/6/1-2004/8/24

▌BRAIN
RESTRUCTURE

參與指南

報名地點　誠品敦南店1F服務台（每日11:00am-8:00pm）
洽詢電話　（02）2775-5977 活動組
上課地點　誠品敦南店B2視聽室
上課時間　週一～週五7:30pm-9:30pm
　　　　　　週日2:30pm-4:30pm
報名方式　以接受一門課（12講／10講／6講）為優先
收　　費　一門課／12講優惠價3,000元（原價3,600元）／單講300元
　　　　　　／10講優惠價2,500元（原價3,000元）／單講300元
　　　　　　／6講2,000元／單講350元

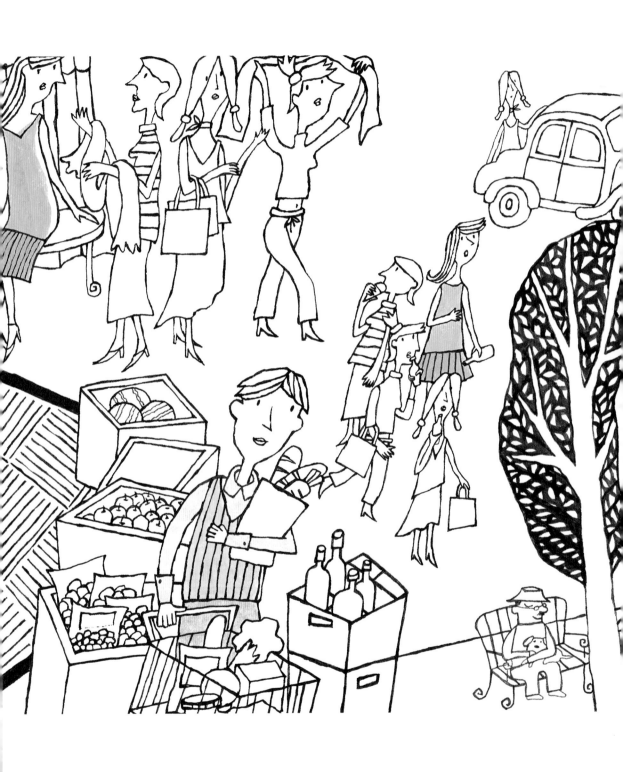

他倆各自玩耍一天後，最快樂就是回到家裡，給愛人一個擁抱，親吻互道晚安。

解放你蠢蠢欲動的玩樂細胞

文—冼懿穎　插畫—吳孟芸

趴在朋友的肚皮上仔細聆聽，並比較不同肚皮聲音之異同。

頭頂著一本書，模擬參加模特兒訓練班。

用膠帶或其他道具作協助，把耳朵弄成不同形狀，如米老鼠的招風耳、史派克的尖耳朵……

塗上最鮮艷的藍色眼影，然後告訴別人許純美是你的偶像。

1.在眼皮上畫一雙假眼睛，然後在捷運上、上課或開會時睡覺。
2.跟朋友用眼睛代替手來玩五、十、十五。舉例：閉起一隻眼睛代表五，雙眼睜開代表十……

找一個週末的下午幫自己化幾個不一樣的妝：六〇年代的Smoky Eyes、八〇年代的粗眉毛……回到小時候偷用媽媽化妝品的心態，化得一塌糊塗，最後來一個超昂貴的S×II面膜修補一下。

1.等待紅綠燈轉換顏色時，跟另外一部車的司機做鬼臉。
2.用刺人的鬍鬚摩擦別人的耳朵，可做為一種玩任何遊戲時對輸家的「懲罰」方法。
3.把臉畫成陰陽兩色，然後在街上閒逛。

1.到百貨公司的香水部，把每一瓶香水都噴一下，然後猜它裡面用了哪幾種香料，從成分表中找出答案。
2.漠視司機以及車上乘客的存在，站在不認識的司機旁的照後鏡前擠鼻上的黑頭粉刺。

1.在升降機內每當有人按按鈕時，就用力擤鼻子。
2.用力地把空氣吸進鼻腔，直到鼻孔被吸到閉起來為止。把這個技藝鍛鍊成熟後，就可以在不同場合用來娛賓。

1.吹口哨，吹出一首完整的歌曲。留意舌頭擺放位置的不同，吹出來的音韻也會有所不同。口哨聲絕對可為你或身邊的朋友創造一種輕鬆的氣氛。
2.老師或老闆問大家有沒有問題時，以很無知的表情說：「有！Baby是怎樣來的？」

1.在公車內利用拉環表演引體上升。
2.遇上自己喜歡的女生時，暗地裡用手指做出招引她的手勢，企圖用念力「呼喚」她過來。

1.在公車內利用扶手表演鋼管舞。
2.在某個你討厭的人的背後，用力敲他的頭，當對方回頭時就用最無辜的眼神說：「對不起！我認錯人了！」然後急步離開。

1.用舌頭舔鼻子，要增加難度的話，可以嘗試舔人中位置。
2.模仿機械人說話的方式，直至有人忍受不了開口要你停為止。
3.快遞員送Pizza來時，以很神祕的語氣要求店員先講暗號。

1.和一班好朋友在炎熱的下午，到海邊跳印度肚皮舞，或夏威夷草裙舞（不要忘記放一顆假鑽石在肚臍做裝飾！）
2.玩呼拉圈，一面計時看自己在一個小時內可轉多少個圈，或以看完一本雜誌做為計算的基準。

把衣服倒過來穿，有好心人提醒時就說：「對，這是今年最流行的穿法。」

戴上美艷的兔女郎尾巴，用屁股寫數字，然後要別人去猜。

1.找出自己正常時候跟吸氣時腰圍數字的差距，然後和朋友一起猜彼此的差距是多少。
2.躺著把冰塊疊在肚子上，然後看最多能疊幾塊。

1.不穿鞋子走在草地上或被太陽曬得很燙的沙灘上，當作腳底按摩。
2.單手緊握一根柱子，然後玩團團轉，轉至一定「暈眩」的程度後放手，躺在地上眼睛睜著享受天旋地轉的感覺。

坐在一個大鍋子或輪胎上，然後從樓梯一路滑下來，幻想自己正在玩雪橇。

1.拔腳毛，一根一根地拔。
2.不小心把東西掉下時，不要用手去撿，嘗試用腳趾把東西夾起來。只要多玩幾次，說不定以後就可以用腳趾寫字畫畫呢！

知識的載體 人文的發聲

誠品講堂

the eslite forum

no.21

2004.06.14-2004.10.24

■ BRAIN
RESTRUCTURE

參與指南

報名地點　誠品敦南店1F服務台（每日11:00am-8:00pm）

洽詢電話　（02）2775-5977 活動組

上課地點　誠品敦南店B2視聽室

上課時間　週一～週五7:30pm-9:30pm
　　　　　　　週日2:30pm-4:30pm

報名方式　以接受一門課（12講／10講／6講）為優先

收　　費　一門課／12講優惠價3,000元（原價3,600元）／單講300元
　　　　　　　／10講優惠價2,500元（原價3,000元）／單講300元
　　　　　　　／6講2,000元／單講350元

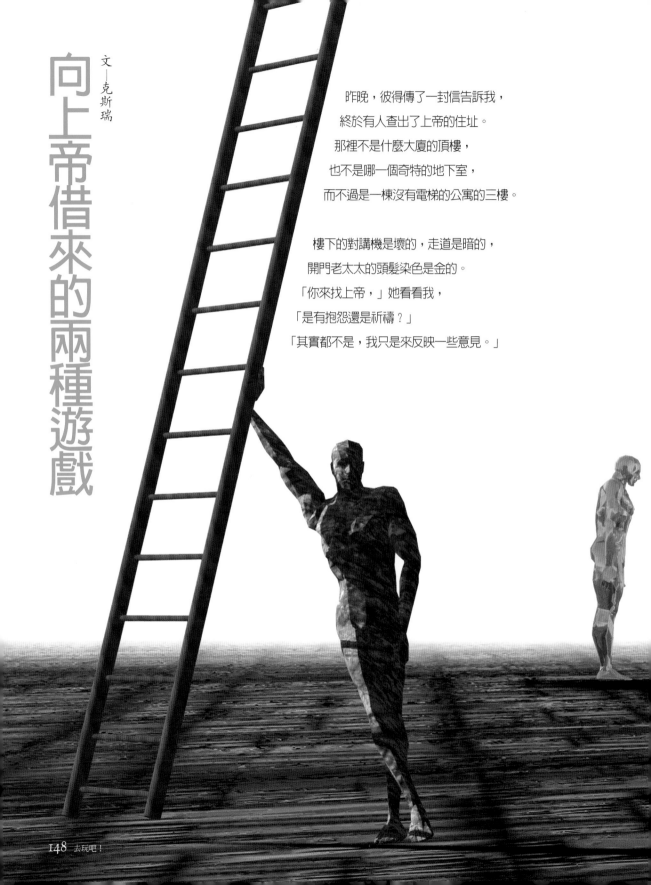

向上帝借來的兩種遊戲

文—克斯瑞

昨晚，彼得傳了一封信告訴我，
終於有人查出了上帝的住址。
那裡不是什麼大廈的頂樓，
也不是哪一個奇特的地下室，
而不過是一棟沒有電梯的公寓的三樓。

樓下的對講機是壞的，走道是暗的，
開門老太太的頭髮染色是金的。
「你來找上帝，」她看看我，
「是有抱怨還是祈禱？」
「其實都不是，我只是來反映一些意見。」

「那你不能進來，我們在門口談談就好了
——如果你可以在五分鐘之內說明的話。」
我說，上帝啊，
你發明的網路怎麼成了這麼不好玩的東西呢？
「噢？我每天倒是聽到太多歡呼呢。」她停頓一下，
「是電子郵件出了什麼問題嗎？」
還好。
從比爾·蓋茨說筆記本電腦不會讓你的公事包變大，
我們都有信箱裡的垃圾不會滿出來的心理準備。
何況，我也是靠一封信找到這兒來的。
「是聊天室出了什麼問題嗎？」

也沒有。
那不過是個開在你房間裡的假面舞會，
拿下面具後的失望，不過是一種門票的代價。
「等一下。前幾天不是有一則新聞，」老太太說，
「一個安徽的男孩子見到交往兩年的網友的美麗，
不噴鼻血卻胸腔內部噴血？」
我說，唉，網上的新聞，哪當得了真。

「MSN不好用嗎？」
我是ICQ的支持者，編號還是五位數的，
ICQ不長進之後，我也不碰MSN。

「網路遊戲總該讓你滿意一點吧。」
上帝啊，我得以認識您，
是早在網路遊戲之前──任天堂馬利兄弟的介紹，
您不會忘記我的禱告吧。
「大約記得，那是一個半夜吧。」
上帝，我是感恩的。
所以請您多一點耐心，讓我多拐一點彎子說說。
我是知道的，
馬利兄弟的生命必須累積才能復活，
這就要在那個階梯的關口上，
等階梯上的烏龜一個個爬下來，
輕輕跳起來，踩在它的背上，

等它靜止不動，
再輕輕踢它一腳，
永恆的生命，就是這樣不斷地在
馬利兄弟和震盪的烏龜之間累積出來的。
上帝，電動遊戲的指南是這樣寫的，
但我是在一年八個月後的一天半夜四點半才真正體會
了經文，
因而在當下了解了
看不到您，並不代表您並不存在的真義。
我是這樣敬畏地信奉了您的。
「那你對網路遊戲又有什麼不滿呢？」
上帝，認知您，是需要孤獨的時刻，

像我當年，沒有人幫助。

網路遊戲是孤獨的破滅者，

不論是《三國志》，還是《創世紀》，

都只是在Copy人世的金錢、關係與戰爭，

無法讓人細想對您的敬畏。

「那麼你來找我要反映的意見到底是什麼？」

我要一種更有意思的遊戲，

不光是用複製的方法，混淆了時間分際的遊戲。

「我要打斷你，」金髮老太太說，

「你為什麼一直在說是我發明的網路？

最少，我們都知道，發明WWW的是提姆·柏納李啊。」

上帝啊，從您那裡把火借到人間的人，

是不能說是發明火的人的。

「那你還有什麼想法？」

我要一種更能敬畏您的遊戲。

「那應該是什麼樣的遊戲？」

最少，更能知道生與死的感覺的遊戲。

老太太在門口，暗暗的走道中，

想了有好幾秒鐘。

她開口說，「那你去找魔鬼吧。

那是他的事情。

他就在不遠的地方，前面街角7-11

飲料冰櫃左數第三架下數第二格左邊第二十罐可樂外

面站的人就是了。」

街角是暗的，燈光是亮的，服務員是笑著的，

飲料冰櫃左數第三架外面那個位置，

蹲著的小女孩是哭泣的。

「上帝要我拿祂解決不了的問題來問你。」我謹慎地

一個字一個字地說。

「我九十二歲的奶奶今天在我哥哥婚禮開始之前上吊

了。」小女孩繼續哭著說，「我也解決不了你的問

題。」

可是我想有一種遊戲，

可以在不真實中多體會一下真實的生與死的問題。

小女孩擦了擦淚水，頭一次正面望向我。

「其實，那也是跟上帝借來的遊戲，

只是祂說是偷的。」

我不知道怎麼回答。

「那只是個色彩的遊戲。

真善美是色彩。

現在是色彩，

過去與未來是色彩，

生與死也是色彩。」

接著，她咯咯咯地笑了起來，

「這樣的色彩遊戲，當然沒法靠一個液晶顯示螢幕幾

千萬畫素來顯示。」

那要怎樣才能開始這個遊戲，我問。

小女孩帶一點點不耐煩地看我一眼，

「我不能回答你這麼低K的問題。」

她站起身，拍拍衣服，

「我要回家了，沒有上帝那麼多時間陪你。」

在她要走出店門的最後一刻，我追上去，

你奶奶到底是發生了什麼事要那麼做？

小女孩神祕地笑笑，要我附耳過去。

她的聲音很輕很輕很輕：

「我只是告訴她，死亡也只是一種色彩，

她要我給她一顆我吃的藥丸而已。」 ■

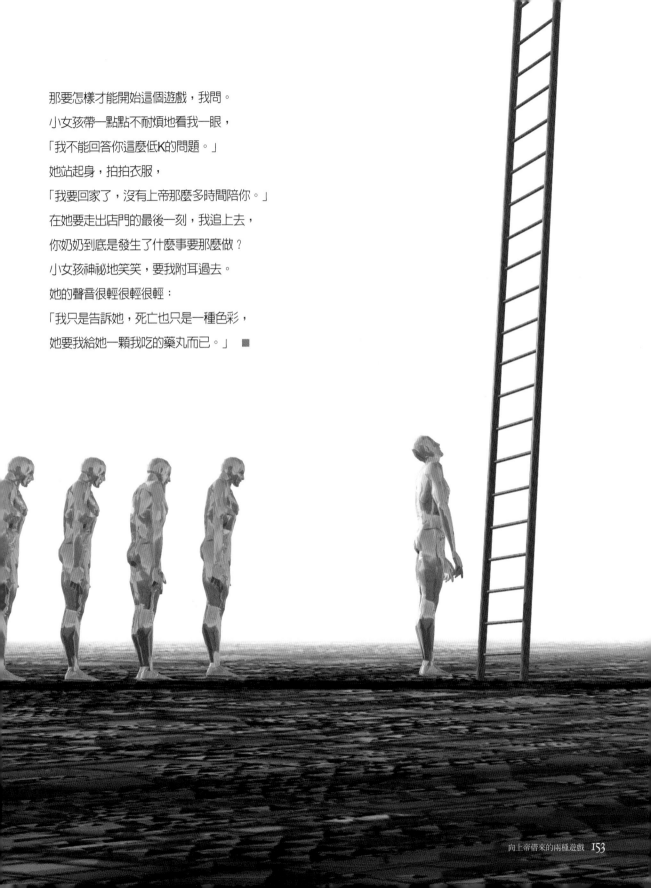

未來的太空遊戲

決太空中能源來源的問題，或者利用「物質－信息傳送法」使得人可以於瞬息之間在時空中進行位移，或者利用擁有龐大而自足的生態封閉系統的太空船艦進行世代交替的太空探險，或者利用種種匪夷所思的方法對鄰近的星球進行改造以適合人類居住等等。

歐洲進入了啟蒙時代後，企圖擺脫無知與迷信，促成科學的發達，並因而產生了許多的科幻小說家。這同時也使得人們對於太空的想像，進入了新的紀元。首先，對嫦娥與太陽神阿波羅的想像被外星人所取代。接著，就視野而言，科幻小說家的想像目標也不再局限於月球，而囊括了鄰近的所有星球、龐大的銀河系以及無垠的宇宙。就方法而言，對於前往月球或太空的手段與工具也有了新的想像，如1650年伯杰勒（Cyrano de Bergerac）提出的火箭、凡爾納（Jules Verne，1828-1905）提出的大炮、威爾斯（H. G. Wells，1866-1946）提出的反重力捲簾窗以及克拉克（Arthur C. Clarke，1917-）提出的由位於地球同步軌道上的太空站直垂而下的纜索直達太空等。然而要探索太空以及在太空中進行漫遊，前往太空僅僅是第一步。

愛因斯坦認為光速是人類速度的極限，而人類的壽命也有先天的時限，受限於此，人類很難在有生之年任意地前往太陽系以外的行星進行探險與旅遊，就更別提有些行星根本是連進入都有困難的了。因此科幻小說家們又提出了許多相關的想像，如利用「光壓驅動」解

撇開這些奇思妙想，在現實的世界中，人類早已開展了對火星的探索，同時自費上太空「走馬看花」的旅遊活動也已成為現實。在2001年，世界第一位自費上太空旅遊的是六十歲的美國加州富商提托，耗費二千萬美元，搭乘俄羅斯聯合號太空船，前往國際太空站（ISS）停留六天；2002年二十八歲的南非裔富商蕭托渥斯也自費上了太空，同樣耗費了二千萬美元，在太空站停留了十天；2004年，五十八歲的美國富商奧森即將於2005年四月成為世界第三位自費上太空旅遊的人類，代價同樣是二千萬美元，太空站停留時間則是八天。儘管美國太空冒險公司與俄羅斯米亞西謝夫公司曾經宣布將在2004年五月時啟動價格為十萬美元以下的太空旅遊航班，但是從現實的狀況看來，便宜票價的到來還有段漫長的距離。2004年四月時，俄羅斯即曾提議以將太空人滯留太空站的時間從半年延長為一年的方式來賺取更多的太空旅費，但遭到美國太空中心以擔憂太空人身體狀況為由而否決。然而儘管事實多少帶了點殘酷的意味，但相信隨著科技的進步，平民（貧民）前往太空旅遊的時代將不再只是科幻小說家曾經擁有過的幻想而已了。

（葉原宏）

玩的閱讀

Fun Books

Part 6

紐約時報著名記者，憑著滿腔熱情，

進行一場重溯玄奘大師行腳的一萬二千哩長征壯舉，

他從西安穿過絲路，翻越重山到達印度，

再折返中國，帶回全新蛻變的自己。

川○著

e Journey:
the Path of an Ancient Budd
sed Asia in Search of Enligh

在玩樂世界裡需要閱讀
的50本書
3本和其他47本書

與玩有關的網站推薦詳細介紹與內容，請上網查閱，網址為

http://www.netandbooks.com/taipei/magazine/no11_play/web.html

《閒暇：文化的基礎》（*Leisure：The Basic of Culture*）
尤瑟夫‧皮柏（Josef Pieper）／著　劉森堯／譯（立緒）

尤瑟夫‧皮柏這本書寫於1947年。

書由兩大部分所組成。在第一部分的一開始，作者就先開宗明義地提出一個疑問：「以目前處境而言（比如第二次世界大戰剛結束不久的當前德國處境），要談論『閒暇』這個主題，似乎並不合時宜。我們現在正忙著重建家園，已經忙得無法分身，我們除了努力把重建的工作做好之外，是否不應該分心去想別的事情？」

他這個疑問，可以替換幾個字眼後，成為許多讀者的疑問。譬如，以現在準備結婚，忙著存錢都來不及，為什麼要分心去想閒暇這件事情？又好比，現在剛開始創業，現在才剛失業，或等等等等的理由。

而尤瑟夫‧皮柏的精采，就在於他在離這個疑問不到一頁的空間裡，就直直指出為什麼要這麼做的理由。而由此一路展開，他生動地說明了從希臘時代開始，一直到近世哲學家對閒暇的角色與作用所作的思考。我們不只是讀了西方社會對閒暇觀念的一路流變，也讀了西方哲學的一路演化。

古代希臘哲學家認為，不論是感官的感受，或是知性的認知，一樣都具有感受力很強的「觀看」能力，或是「傾聽事物本質」的能力。因此他們重視閒暇。到中世紀，哲學家仍然同意這個說法，並把人的智力分為兩種：一種是理性（Ratio），推論思考的能力；一種是理智（Intellectus），直觀的能力。然而，到近代哲學家，以康德為例，則否定了理智，也就是直觀能力的存在。他認為人的知性認知行為全然是倚靠「推論的」，因此哲學是海克力斯的工作，艱鉅無比。而直觀，並不花什麼力氣，靠觀看，也理解不了什麼。

連哲學家都提出了我們對真理的認識，必須以認知過程有沒有付出努力而判定的課題，這樣搭配上工業革命之後的經濟體系與現實，工作至上的價值觀會成為西方社會的主流，而閒暇站上了工作的對立面，也就無足為奇。尤瑟夫‧皮柏以最簡潔的文字，讓讀者掌握到旁涉如此複雜的文化脈絡，讓人讀來不但有收穫，而且輕鬆自在。同時最重要的是，在讀完後，也會知道在自己人生還有那麼多所謂重要的事情要處理的現在，到底為什麼要先注意閒暇的理由。（傅凌）

《新譯幽夢影》 張潮／著 馮保善／註釋 （三民書局）

這是一本奇書，無疑是。其特色在於告知世人大自然在不同的時序下提供了哪些素材，又該以何種心境來加以欣賞、體驗與享受。水、風、雨各能造成幾種聲響，動植物又能與哪些人物進行聯想，書中俯拾即是。「聞鵝聲如在白門」是感官刺激與回憶的勾連，「劍不幸遇庸將」是對事物境遇的感嘆，「七恨桂荷易謝、新月恨其易沉」是對美好事物不完美的遺憾，「不知書中果作何語？我不見古人，安得不恨」是對失之交臂的懊恨。是的，有了憾恨也就談不上快意，也就無享受可言。

「松下聽琴、澗邊聽瀑布」是不同空間下的享受，「春聽鳥聲、白晝聽棋聲」是不同時間下的享受，是聽覺享受；「看曉妝宜於傅粉之後、城頭看雪、舟中看霞」，是視覺享受。「讀經宜冬，其神專也、對風雅友，如讀名人詩文」，是精神享受。但享受也非如此被動，美景也可以自行營造，因而有「七夕須酌韻友、一日之計種蕉」與「藝花可以邀蝶、貯水可以邀萍」等主動之談。

然而享受也不該只是停留在表象的層次，因而「善讀書者，無之而非書」，山水、棋酒、花月都是書，而「能讀無字之書，方可得驚人妙句；能會難通之解，方可參最上禪機。」。

原來享受一事不僅講究時機更講究緣分，因此他說：「遊玩山水亦復有緣，苟機緣未至，則雖近在數十里之內，亦無暇到也。」「有山林隱逸之樂而不知享者，漁樵也，農圃也，緇黃也；有園亭姬妾之樂而不能享、不善享者，富商也，大僚也。」所以張潮認為：「人莫樂於閒，非無所事事之謂也。」人閒了就能讀書、遊名勝、交益友、飲酒、著書，「天下之樂孰大於是！」面對生命中如此多的樂趣，也難怪張潮不得不對「昔人欲以十年讀書，十年遊山，十年檢藏」的安排發出非難，並認為在這樣的安排下，時間是不夠用的，因而感嘆：「人生必三百歲而後可乎？」

那麼如何是快意？「閱《水滸傳》至魯達打鎮關西、武松打虎，因思人生必有一椿極快意事，方不枉在生一場。即不能有其事，亦須著得一種得意之書，庶幾無憾耳。」《幽夢影》想必是為快意而來。 （墨壘）

《環遊世界八十天》（ Le Tour de Monde en 80 Jours ）
朱勒·凡爾納（Jules Verne）／著 顏湘如／譯（台灣商務）

《環遊世界八十天》的主角其實是個不愛旅行的人。這位居住在倫敦的費雷斯·佛格先生是個生活規律的典型英國紳士，他從來不出遠門，這次之所以決定環遊世界一週，只是因為和俱樂部的朋友打了一個賭：「到底可不可能在八十天之內環繞地球一週？」踏上旅程後的費雷斯·佛格對於異域也不見得有多大的好奇心，只是抱持一貫冷靜自持的態度，從容排解可能耽擱時間的種種問題。還不如他的法國僕人萬能這樣，對於不同國度的花花世界看得興味盎然。

不過這本出版於一百多年前的名著，並不會因為有個不喜歡旅行的主角而減少它的光芒。因為在這本書裡，既有印度、香港、橫濱、美國等地的異國風情，還加上船、火車、大象等等當時算是時髦或奇特的交通工具，更不用說還有個糊塗的警探從中阻撓而產生的種種驚心動魄的過程，這些都引人入勝地讓讀者在閱讀的過程中墜入到一個離奇的世界。

而我們現在在看這本科幻名家凡爾納的著名作品時，還可以看到當時的人對於世界的一種想像或是看法，同時也可以看到火車、電報剛進入到人們生活中的情景。也因此我們看到的不只是當時人們所感受到的異國情調，還有一種因為交通工具的發明而使整個世界縮小的未來性。 （徐淑卿）

關於玩的歷史

《假期：愉悅的歷史》（*The Delicious History of the Holiday*）Fred Inglis／著 鄭宇君／譯 （韋伯）

這是一部能讓讀者對「假期」有整體認識的著作。不僅從歷史脈絡，敘述早期有閒階級的旅遊方式，以及資本主義對工人階級釋出假日與提高待遇等福利後，新的海邊度假勝地接踵誕生，而這也伴隨著鐵道、自行車、汽車等發展，使得移動可以在更為快速的時間內完成。這些都讓度假變得更為普及。

此外，度假還有其心靈層面的意義。一方面過去的探險與旅遊故事，成為許多人對旅行的共同夢想，同時在假期中，我們也尋找最好的自我，我們用最好的方式對待別人，也希望別人如此對待我們。當然，觀光不可避免的帶來毀壞和剝削，作者雖然對「假期」帶著樂觀的頌揚，但也始終自覺這一影響。（徐淑卿）

《人類思想史中的休閒》（*The Evolution of Leisure: Historical and Philosophical Perspectives*）托馬斯·古德爾（Thomas L.Goodale）、杰弗瑞·戈比（Geoffrey C.Godbey）／著 成素梅、馬惠娣、季斌、馮世梅／譯 （雲南人民）

人類生存的真正目的是什麼？是長壽？就業率？疾病與戰爭的消除？對於這個全人類苦思了N年的問題，這本書的作者提出了新穎的答案：「休閒」。

此書回顧古希臘哲學探索休閒思想的起源，並跨越多種理論模式，剖析休閒在人類思想史中的演變與價值。休閒是一種自我超越的狀態，也是衡量社會發展進步的標準。作者認為：「正是在休閒這個人們可以進行自由選擇的領域之中……，人生的意義才得到真正的揭示。」全書不僅是一部西方休閒演化史，也是一組意味深長的人生哲學。（蔡佳珊）

《縱樂的困惑：明代的商業與文化》（*The Confusions of Pleasure：Commerce and Culture in Ming China*）卜正民（Timothy Brook）／著 方駿、王秀麗、羅天佑／譯 （三聯書店）

故事開始於晚明南方一個小縣的地方志記述，當時，商業化浪潮摧毀了傳統的倫理道德和社會秩序——「富者愈富，貧者愈貧」、「貪婪罔極，骨肉相殘」。財富帶來快樂，但隨即而至的是一連串的混亂和困惑。

作者是加拿大的中國歷史學者，對明代社會史尤有專精。他也是繼史景遷（Jonathan D. Spence）之後同樣能把中國歷史「小說化」的西方史家。旁觀者清的身分和細膩深刻的筆法，鮮活勾勒出晚明社會的活力四射和拜金迷亂，其與當今世界的相似值得深思。（蔡佳珊）

《百戲圖》殷登國／著 （時報）

在沒有電視機、電腦的年代，人們以什麼為戲呢？殷登國在《百戲圖》中引經據典早自上古堯、舜時代乃至於明清時期，中國的各種游藝與遊戲。包括現在仍然常見的魔術、舞龍舞獅；也有現在已經少見的煙戲、擲錢、鬥促織。有適合小孩的騎竹馬、吹泡泡；也有成人品味的划酒拳、圍棋甚至大膽豪放的脫衣舞戲……，各式各樣的古人遊戲都在本書中呈現。除了文字史料之外，這本書更特殊之處在於每一篇每一個遊戲都附上了不只一幅精美的圖片，典雅如刻板印刷的古典小說插圖、水墨畫，乃至於現場表演的照片，使得閱讀本書的趣味與理解更上一層樓。（繆沛倫）

《中國古代游藝史》李建民／著 （東大圖書）

本書主要談的是漢代的「散樂」，散樂其實就是詩歌、音樂、舞蹈的總稱，以現代的分類來看，就是有關於音樂、舞蹈、雜技、魔術、戲劇等等的表演。散樂是漢代才興起的娛樂活動，是周代「雅樂」沒落之後的新興「娛樂」。本書的主題不光是在對樂舞百戲進行說明考證，而是就這些活動與其所形成的社會基礎做觀察，是怎樣的社會條件、倫理基礎、社會制度和觀念，才能形成當時的散樂。也就是由散樂來觀察漢代的社會型態、消費習慣、風土民俗、社群分類和貴賤階級樣貌。意即是由社會成員的遊樂狀況來還原當時的社會生活寫真。（林盈志）

《High Score： The Illustrated History of Electronic Games》
Rusel DeMaria and Johnny L. Wilson／著 （McGraw-Hill/Osborne）

提到電動玩具或者電腦遊戲也好，可能占著許多人腦海記憶中不可或缺的一部分。擁擠的電玩冰果室、路邊的大型街機、課堂上抽屜下著著的掌上型遊樂器、半夜爬出被窩裡偷打的電視遊樂器、嶄新的多媒體電腦加上寬頻網路連線，這都是不同時代所進行的「打電動」方式。《High Score》這本書從早期遊戲機具、電腦雛型發展開始，逐步從1970、1980、1990到2000年初將電腦遊戲發展歷程中具代表性的業者、電玩機具、遊戲類型，以非常豐富的圖片與文字敘述呈現給讀者。翻閱此書的過程中，又讓人沉浸在當時瘋狂打電動的回憶裡。你在電動的發展脈絡中以及電動在你人生的發展脈絡中是如何相互參照的，這本書會是不錯的見證。（郭家銘）

158 去玩吧！

《布爾喬亞：欲望與消費的古典記憶》韋振豐／著（果實）

正如書名副標「欲望與消費的古典記憶」，讀罷本書，你發現所謂現代生活文化，充滿「原來如此」的古典趣味。本書以英文字母排序，介紹近代中產階級的文明產物，亦即「布爾喬亞文化」。所謂「布爾喬亞」，原指中世紀居住在城堡的子民，因為商業活動、宗教信仰、時間觀與工作觀，發展出特殊的生活形貌。而這些文明生活的古典基因，如英式紅茶、SPA（水療）、博物館、百貨公司、地下鐵、連載小說等，隨著時代洪流影響至今。本書如一則則的小文化史故事，穿插多幀珍貴圖片，讀來饒富今昔「布爾喬亞」相映成趣的滋味。（阿里森）

《無所不在：娛樂經濟大未來》（*The Entertainment Economy：How Megamedia Forces Are Transforming Our Lives*）麥可J.沃夫（Michale J. Wolf）／著 汪睿祥／譯（中國生產力中心）

你一定感受到，電視新聞越來越像綜藝節目；你可能不知道，花旗銀行為了擴張客戶，必須創造許多花招與流行文化，使這間金融機構更像間娛樂公司。不只是主題樂園、媒體與消費品，娛樂和其他產業的界線已日漸模糊，成為一個龐大的經濟綜合體，一如書名的副標，它「無所不在」。

本書分析了消費者的慾望、娛樂世界的形成、品牌的操縱、網際網路的影響，以及諸侯鉅子間如何爭奪這塊大餅。享樂是人的天性，人也都有自由意志，但我們也應該了解，自身處在的是什麼樣的一個消費娛樂帝國，並隨之起舞。（藍嘉俊）

《享樂的藝術》（*L'ART DE JOUIR*）米歇爾．昂弗萊（Michel Onfray）／著 劉漢全／譯（三聯書店）

「摒棄道德感和羞辱感，頌揚邪惡，教誨縱慾放蕩，而這一切並非出於惡意。」本書作者引述他所傾慕的法國唯物主義哲學家美特里的名言開場，更以其文章題目做為書名，展開一場法蘭西靈與肉的朝聖之旅。

享樂主義便是輕蔑死亡的藝術。古代先哲模擬生命，以想像架構永恆活力。重視肉體與感官體驗，並在笛卡兒、盧梭等思想家的軟事中找出享樂動機，及現代的延續意義。本書從方法、道德譜系的邏輯鋪陳，顛覆禁慾、肢解規範，是一本「享樂有理，放縱無罪」遊戲人間的哲學手冊。（阿里森）

《快感的追求》（*The Pursuit of Pleasure*）李奧納．泰格（Lionel Tiger）／著 陳蒼多／譯（新雨）

以自述年少時期在嚴格社會體制中偷偷摸摸從事第一次手淫做為引言的書，恐怕很難找到第二本。這位人類學教授對人類社會長期壓抑快感的現象發出不平之鳴，並旁徵博引結合生理學、社會學、心理學、生物學和進化論等各門學說，振振有辭地闡釋快感的正當性，並且得到「沒有選擇，我們必須有快感」的最終結論。從令人暈眩的迷幻藥、性痙攣，以至日常的簡單快樂例如芳香的空氣和無籽葡萄，快感是我們的人生嚮導，是生命的熱力來源。筆鋒幽默辛辣、珠璣處處，閱讀此書就足以引發極度快感。（蔡佳珊）

《心靈深戲》（*Deep Play*）黛安．艾克曼（Diane Ackerman）／著 莊安祺／譯（時報）

本書探討的是人類傳奇中的一種形式：超驗的遊戲（Transcendent Play），一種可以讓人神魂顛倒、心曠神馳、感覺圓滿的遊戲。透過這種遊戲，可以達到狂喜的顛峰，即使過程中可能充滿對心靈與肉體的極度挑戰，但是，這些挑戰最終加強了結果的強度。

這種深戲能力雖然可能是人類天生具備，在文化中也有悠久的歷史，但是生活於現在的人類卻自願接受太多束縛而遺忘開啓如此狂喜的鎖鑰，因此，本書作者透過自身開放感官感受與精湛文字表達的能力，旁徵博引的敘述，企圖帶領讀者重新找回並且投入深戲之中。（莊琬華）

《歲節的故事》殷登國／著（雲龍）

農民曆裡的「節氣」說明四季的運行，讓農務有所依憑；年歲中每月的「歲節慶典」也反映時節，讓人們的日常生活照本宣科。端午、中元與過年，自古即是重要節日，至於天公誕、佛誕日等宗教節日民間雖盛行，一般人卻只聞其名不知其詳，更遑論六月三代洗曬忙之典故出處與所以然了。然而，這些節慶可說是形塑一個民族樣貌的根本來源。

作者著書，即欲窮究年節的深意。書中蒐集無數經典與傳說，詳述十二個月分中各節日的奇文軼事，說故事、話歷史之餘，也反思節日對民族潛移默化的影響，並將流傳在常民世界裡的風俗文化，做了完整、生動的介紹。（黃佳慧）

<div style="writing-mode: vertical-rl">關於玩的文化與思想</div>

關於狂想與探險

《有閒階級論》（*The Theory of Leisure Class*）凡勃倫（Thorstein Veblen）／著　蔡受百／譯　（北京商務）

凡勃倫的這本書發表於1899年，正是美國經濟蓬勃而產生了新的財富階層與新的物質享受之際，同時也造成對財富的迷信和奢靡。甚有人相信美國所創造的這種金錢文化和生活模式，人類歷史前所未見。

凡勃倫就從人類歷史及社會的各個角度，來說明有閒階級存在已久，一方面嘲諷無知而沾沾自喜的人，一方面也嚴厲批評了美國當時種種社會現象。從第一章〈緒言〉的第一句話：「有閒階級制度在未開化文化下的較高階段獲取了最充分發展。」就可看出要潑下一盆冷水的用心。作者從有閒階級的消費到服裝到宗教到學識，縱切橫切，構成了一本到今天讀來都生動有趣的書。（傅凌）

《阿拉伯沙地：當代探險名家塞西格阿拉伯沙漠之旅》（*Arabian Sands*）
威福瑞・塞西格（Wilfred Thesiger）／著　蕭寶森／譯　（馬可孛羅）

塞西格，在土著與部落環境中成長的英裔官家子弟，似乎因此帶著探險血液。這位「沙漠塑成的英雄」，在長達五十年的探險史中，兩次穿越阿拉伯半島南部沙漠「空白之地」。本書描述塞西格一萬六千哩的世紀之旅，特別之處在於他捨棄二次大戰後，飛機與儀器嚮道的工具，而選擇以「人的意志」與駱駝為旅具。在這本世紀最重要的旅行文學中，不僅探索沙漠萬千面貌，記錄塞西格克服自然考驗（缺水、高溫）與環境艱困（部落追殺令）的過程，並展現人與人、種族之間的情誼，也是信仰清貧高潔的哲學輓歌。（阿里森）

《巔峰》（*Into Thin Air*）強・克拉庫爾（Jon krokauer）／著　宋碧雲／譯（台灣商務）

這是世界屋脊聖母峰賜給人類的風景，也是喜愛登山者不可不讀的山難史料。
本書描寫1996年發生的聖母峰山難事件。一位多年從事特約撰述的記者因媒體報導的需要與促成，加入攀登聖母峰的遠征隊，這隻隊伍的嚮導登頂經驗豐富且設備齊全，相較於來自世界各地的遠征隊似有過之，卻在攻頂折返之際，因一場大風雪打亂諸多登山好手的盤算，導致多人命喪山頂。
「攻頂容易下山難」。何時是成功身退的時機點？生死關頭之時，人又會如何取捨？作者娓娓述說事件發生的始末，筆顫心驚之餘，或許無法周全，卻難以抹去大自然對人性裡自大、自傲的深刻訓示。（黃佳慧）

《究竟之旅》（*Ultimate Journey*）理察・伯恩斯坦（Richard Bernstein）／著　陳玲瓏／譯（馬可孛羅）

紐約時報書評家理察・伯恩斯坦，年過五十後決定出門遠行。他想要重走一次玄奘當年到西方取經的路線，這是他答應自己一定要做到的事。作者指出，他對玄奘朝聖之旅的興趣，「在於它的尋求之美與成就之宏大。」他認為，玄奘希望打破現象世界幻惑的外表，而契入真相或實相，因此他決心到印度求「法」，瞭解崇高的究竟真理。
閱讀這本書的樂趣，不僅在於看到這位中國專家沿路所發生的事情，更在於他在路途中對於玄奘與佛經的想像和理解，從這樣的對話中，他也像玄奘要破現象世界的幻惑那樣，更為清楚自己過去逃避的與真正想要的，這是一個心靈澄徹之旅，當你再度回到家中，你已經成為不一樣的人。（徐淑卿）

《夜訪西西里》（*Midnight in Sicily*）彼得・羅布（Peter Robb）／著　劉泗翰／譯（藍鯨）

這本書絕對是關於西西里的豐饒盛宴。就如同作者認為，阿拉伯迷宮一樣的城鎮設計影響了西西里，而深受《一千零一夜》影響的波赫士又回頭影響了西西里作家夏夌，這本書的寫作也如同迂迴的迷宮般，環繞著美食、藝術、文學與盤根錯節的黑手黨，讓我們看到一個血肉交錯的西西里。如果你看過維斯康堤的電影《豹》，你會驚喜地看到寫出原著小說的藍派杜莎王子的故事，如果你看過黑手黨暗殺法官法爾康的電影《黑幫獵殺》，你會從這本書裡瞭解黑手黨如何成為一個可以支配義大利的權力體系，當然西西里不是只有教父，也因此在這本書裡，你所得到的可能遠比你預期的更多，而當你踏上西西里時，你就不再是一個普通的觀光客了。（徐淑卿）

《綠色安息日》（*Green Was the Earth on the Seventh Day*）
索爾・海達爾（Thor Heyerdahl）／著　趙惠群／譯（馬可孛羅）

尋找天堂，究竟應該往哪個方向前進？為了這個目的，人類學家索爾・海達爾於1947年駕駛遵循古老方法製成的蘆葦船，從祕魯航行到玻里尼西亞，此趟行程也讓他深深感受地球目前受到的嚴重威脅，讓他更加了解、珍視自己所居住的地球。而早在1937年，他就曾與妻子共同到南太平洋上的小島法圖西瓦島以原始的方式生活定居。此書即是以當時在島上的探險與經歷寫就而成的回憶錄，他們切斷文明的一切支援，而以回歸自然的簡單生活，貼近最古老的原始情境。從自己建造住屋、採集食物、親近萬物、了解自然，與當地的人成為朋友，種種經驗都成為生命中永恆的銘記。（莊琬華）

《西藏旅行記》 河口慧海／著 吳繼文／譯 （馬可孛羅）

公元七世紀的初唐，玄奘不滿胡語翻譯的佛經，偷渡出關前往天竺（今印度）尋求佛經原典，十餘年後回國撰成《大唐西域記》。十九世紀末，日本僧人河口慧海為著完全相同的理由，偽裝漢僧潛入當時嚴厲鎖國的西藏，後來將所見所聞寫成《西藏旅行記》。宗教家的智勇兼備和濟世胸懷，跨越千年而衣缽相傳。
這樣的宗教家同時也是大探險家和優秀的記者。河口慧海以樸質生動的筆觸描寫入藏途中的種種艱險，並如實記錄了西藏的政教文化和生活百態，也誠實表達了自己對這塊淨土的敬仰與諸多不滿之處。對西藏抱有香格里拉幻想的讀者必讀。
（蔡佳珊）

《海洋之子劉寧生》 劉寧生・劉永毅／合著 （圓神）

四十三歲的中年男人，失業又離婚。他沒有沮喪或沉淪，他選擇駕帆船環遊世界，開啟另一段人生。
「你能忍受大海上無止盡的搖晃與孤寂嗎？」朋友問著劉寧生。但比起這些，劉寧生面對更多更艱困的挑戰。在大海上與颱風對抗、遭遇海盜時的驚險、窄小帆船上緊張的人際，不斷考驗渺小人類的毅力與決心。
對自己的了解與對大自然的尊重，是劉寧生的航海哲學。他不相信人定勝天。對從小就愛水上活動的劉寧生而言，他對大自然有一份欣賞與愛，再加上他說，自己是「想去」航海，而不是「立志」航海，也許這是他能在中年的十字路口走出另一條路的原因。（詮斐）

《地圖上的藍眼睛》 杜蘊慈／著 黃惠玲／攝影 （大塊）

「我們去很遠的地方旅行如何？」「多遠？」「西伯利亞鐵路。俄羅斯。絲路。」「好！」兩個年輕女子的一段辦公室對話，三年後，落實成為一趟穿越歐亞大陸、長達二萬七千公里、高至四千一百公尺的壯遊。
旅行使這兩個生命在五個月內變得天寬地闊，然而漫漫長途中的風雪沙漠也考驗著兩人的勇氣、體力、智慧和友誼。讀完此書你會發現：背上背包去遠行，絕對不容易，但也沒有那麼困難。精緻手繪地圖和貼心的旅遊小叮嚀，將不時誘引著你的探險細胞蠢蠢欲動。 （蔡佳珊）

《交換日記3：請問法國在哪裡？》 張妙如、徐玫怡／著 （大塊）

旅行是不是只需要準備一顆去「玩」的心？應該不只如此。除此之外，其實還需要一時之勇氣和不顧後果的冒險精神。兩位作者張妙如和徐玫怡在還沒弄清楚這次是商務考察、還是觀光旅行的情況下，便答應出版社的「大膽」邀約，去法國進行兩個月的冒險之旅。二人在文化衝擊下表現得像個從火星來的瘋婆子、不懂事的小孩──作者在哭、讀者在笑。就是因為跟這些差異撞上了，我們才開始像瞎子開眼那樣，才看得清楚自己的民族文化，以致重新思考自身的存在價值。
無論生命到了哪一個階段，旅行對我們都可以是一種「成年禮」，對生命的態度隨時都有被改造的可能。請問法國在哪裡？應該在屬於1999年那兩個月的回憶裡。 （冼懿穎）

《旅行就是一種Shopping》 黃威融／著 （新新聞）

作者自己說：這是一些關於「旅行採購雜貨」的商品書寫。旅行，不只是走馬看花，放牛吃草，在旅途中，最重要的就是讓自己快樂地不虛此行。購物，對許多人來說，就是旅途中最重要的標的。對作者來說，絕對如此。
於是作者在巴黎、德國、布拉格，借由購物，進入了當地的文化與特殊的風土人情。會隨著四季變色的髮夾、羅浮宮後面吃日本麵、大碗公裝的牛奶咖啡、用電影膠捲盒裝義大利導演T恤，種種種種都是比旅遊書、購物指南還要精采而無法分類的紀錄，也讓人有種理直氣壯地說：「我要去旅行，我要去Shopping！」（莊琬華）

《火車大旅行》 （Great Railway Journeys） 克里夫・安德森（Clive Anderson）等／著 陳山 等／譯 （馬可孛羅）

火車改變了人們移動的方式，使旅行變得更容易，讓我們近距離地觀看異域的風景，同時也在文學、電影以及我們的生活中，植入許多關於離別的意象與暗示。本書是英國國家廣播公司所製作的電視節目的副產品，他們邀請了六位名人分別走了六段各有特色的火車旅程，有些旅程連結著個人的記憶，有些則連結著過去的歷史，有些扣合著當代的政治，有些則是一趟尋根之旅。總之，這是一部像火車笛聲那樣呼喚人們提快上車的作品，火車通向各式各樣的遠方，而火車上以及每一個可能下車的月台，都有一個意想不到的故事等待著我們。 （徐淑卿）

《遠方的鼓聲》村上春樹／著　賴明珠／譯（時報）

村上先生三十七歲時，決定離開日本做個漫長的旅行。他希望在四十歲進行「精神轉換」的關鍵時刻之前，做一點扎實的工作留下來。這三年裡，他長居希臘、義大利，閒歇也到倫敦等其他地區旅行，並且完成了《挪威的森林》、《舞·舞·舞》等如今相當著名的長篇小說，以及這部旅行隨筆《遠方的鼓聲》（其實還有翻譯作品與短篇小說等等）。

跟著村上去旅行是一件非常愉快的事情。你彷彿跟著他慢跑，遇到認為慢跑有傷身體的希臘人，還有西西里可愛的市場，以及其他在他筆下鮮活有趣的地方。同時這也是一本非常接近他心跳的書，不信的話可以看看那篇〈凌晨三點五十分微小的死〉。（徐淑卿）

《百年夕陽紅：歐都十大傳奇飯店的門後》張耀／著（元尊）

「Grand Hotel」所指的不僅是大飯店，「而是代表尊貴氣派、豪華場面和悠久的人文傳統。」大飯店的誕生有其特殊時空背景，當時旅遊仍屬上層階級才有的權利，出門旅遊的排場也非今日所能想像，大飯店憑著這個階層渡過從十九世紀中期至二十世紀初期的黃金歲月，如今有錢人越來越多，但能夠欣賞大飯店老式優雅作派的品味之士卻越來越少，張耀就在這大飯店的夕陽餘暉中，捕捉將逝未逝的華美，藉由飯店裡的燈光、座椅，從每一處細節顯現時間的光澤。

從威尼斯、巴黎、維也納，張耀走訪十個城市為我們打開大飯店的大門，也打開我們內心深處的嚮往，從而由閱讀開始展開一趟夢想之旅。（徐淑卿）

《紅色列車：西伯利亞大鐵路45天驚險之旅》彭怡平／著（商智）

光等簽證就等了一年多，但這只是彭怡平西伯利亞大鐵路之旅的開始而已，在這趟旅程裡，彭怡平遇到不少驚險與刁難，但也帶領我們一窺神祕的遙遠國度。

在這縱橫全俄羅斯的西伯利亞大鐵路上，沿途經伯力、烏蘭烏德、伊爾庫茲克、新西伯利亞、葉卡特林堡、莫斯科再到聖彼得堡。作者以文字及影像，以輕鬆，但極帶感情的筆法，描述各地的風土民情。貧窮是最普遍的問題，而經濟、文化、社會、政治、環保等互相拉扯或矛盾的議題，俄羅斯也無法逃避。不過，儘管如此，歌劇或音樂卻是很多俄羅斯人必備的精神糧食，這點，倒挺令人羨慕。（詮斐）

《DK Eyewitness Travel Guide: Europe》Sam Atkinson／編（DK）

DK出版的旅行導覽聞名全球，有著鮮明的版型設計，及百科全書的排版方式。從認識當地的歷史背景，風土人情，到分區導覽，不同的區域被清楚的顏色分開擺在最前面，圖下並標下每區的頁碼，讓讀者可以快速查閱到所在位置。在博物館林立的歐洲，DK更發揮所長，不但告訴讀者許多作品來龍去脈，也清楚標示出重要展示物的位置。書後的旅遊資訊除了基本的衣食住行外，連遊客在當地會需要的人與物，打從警察到郵筒都俱足。

相較於中產式的旅遊，Lonely Planet則標榜獨立自主背著包包去流浪的精神。這個來自澳洲的出版社，集合了全球的旅遊高手，利用大量的文字配上許多黑白照片，主觀但不偏頗地寫出了旅遊經驗。對於自助旅行而言，出門時帶上一本Lonely Planet，加上簡易的個人盥洗器具就足夠了。（亨利）

《HIP HOTELS》Herbert Ypma／編（Thames & Hudson）

第一眼看見由Herbert Ypma編的HIP HOTEL 系列，就被那豐富的圖片及生動的文字，深深地吸引住，不同於一般的外文書，沒有硬實的精裝，更不像是書架上的大開本，反倒像是坐在咖啡館看的書，隨手翻閱都可以從那一頁看起。

當然這一系列引起注意力的最主要因素是在於它打破傳統的旅行指南方式，直接而又華麗的版面，呈現出作者心中的最愛Hotel。利用建築的觀點加上設計的概念提供給讀者一種新的玩法，讀者從書中發現到，一間平實的House，只要花上心思，加上經營者的用心，也是另類的景點。

誰說旅館只是用來睡覺休息的，不論是時尚之旅或是古蹟朝聖，都不該忘記這些臨時的家，所帶給你貼心又私密的感受。（亨利）

《奧之細道溫泉紀行》嵐山光三郎／著　廖為智／譯（麥田）

三百年前，日本俳句大師松尾芭蕉展開「奧之細道」徒步旅行，全程兩千四百公里，途中除了尋訪之外，更重要的是對於創作上的追尋，此趟行旅留下了《奧之細道》一書，也成就了自我的改革。

三百年後，作家嵐山光三郎多次行旅「奧之細道」，此次以自行車為交通工具，緩慢的移動讓他能更深入體會芭蕉當時的步調，因此於書中細細讀出芭蕉原紀行文的奧妙，同時對這條路線中的每一處溫泉有詳細的介紹，配合攝影者的照片，閱讀的過程中，一股朦朧氤氳之美彷彿籠罩周圍。（莊琬華）

《風聞與迷戀的開始》 中華民國畫廊協會／編（恆兆文化）

這是一本與台灣藝術之美邂逅的指南書。本書將全台劃分成台北、台中、台南、高雄四大區塊，再依各區域裡藝術景點的分布情形，規劃出十五條親炙藝文的旅遊路線。

原是集結國內知名畫廊彙整而成的「畫廊年鑑」，重新編排後加入城市旅遊的元素，在逛畫廊、賞名作、瀏覽色彩拼貼時，不但得以縱覽台灣現代美術的發跡與歷史流變，沿途的精品名店與美食餐館索引，讓遊客在風雅之餘也能兼顧民生需求，不至因「食」壞了賞玩的興致。

到底要怎麼與藝術打交道？這種少了點負荷、多了點文化的輕裝簡行之旅，倒是週休二日裡不錯的選擇。（黃佳慧）

《巴塔哥尼亞高原上》（*In Patagonia*）布魯斯‧查特文（Bruce Chatwin）／著 李欣容／譯（天下文化）

充滿傳奇性的布魯斯‧查特文，曾經是蘇富比拍賣公司最年輕的董事，後來辭去工作開始旅行。1975年他來到巴塔哥尼亞，進行長達六個月的放逐之旅，之後完成這部處女作。

布魯斯‧查特文對巴塔哥尼亞的想像來自祖母家的一片皮，他原以為這是生活在巴塔哥尼亞的雷龍，後來才知道原來是磨齒獸。但這個美麗的誤會並不妨害他踏上巴塔哥尼亞的旅程，在本書裡他用筆記的方式，記錄了他在這個傳奇之地所遇到的各種傳奇人物，以及同樣傳奇的傳說，讀完之後，我們應該可以同意布魯斯‧查特文所遇到的一位詩人對巴塔哥尼亞的評語：「她是個厲害的情婦，她布下迷咒；她是個誘人的女巫，她擁你入懷，便不再讓你離去。」（徐淑卿）

《有關品味》（*Expensive Habits*）彼德‧梅爾（Peter Mayle）／著 宋偉航／譯（宏觀）

有些人不見得羨慕有錢人，但是偶爾能透過有錢人的癮，享受只有財富才能享受的生活，也未嘗不是一件美事，更何況這些高檔消費由《GQ》老闆全數買單，那就再無後顧之憂了。

於是，我們跟著曾寫出《山居歲月》的彼德‧梅爾，一起享用頂級雪茄，暢飲香檳或威士忌，大啖松露、魚子醬，穿著手工製作的西裝，頭戴高貴巴拿馬草帽，住在倫敦康諾飯店，隨時可以坐著私人飛機離去。我們見識到富人才能一擲千金的品貴嗜好，單只是這麼看看，就也挺有趣的，而且只要花一本書的價錢而已。（徐淑卿）

《打開咖啡館的門》 張耀／著（時報）

咖啡館是有文化的。等到一個城市有像樣的咖啡館時，大概也就有屬於自己的生活風格了。本書可以說是以咖啡館為軸心，所書寫的另一種歐洲文化史，我們看到的不是咖啡與咖啡館的由來，還包括在咖啡館發生的人與事。這些人事對於歐洲政治、文藝有著深遠影響，尤其是透過作者所拍攝的照片，讀者的情緒似乎仍停留在當年咖啡與香菸夾雜的煙霧中。

出版九年後，我們仍可以看到這本書裡的一句話，以各種變形的方式散布在文案中：「我不在家裡，就在咖啡館。不在咖啡館，就在去咖啡館的路上。」的確，這本書可以說是許多人認識咖啡館的啟蒙書。（徐淑卿）

《中國吃的故事》 唐魯孫／著（漢光）

閱讀唐魯孫的作品，真是莫大的享受。他出身前清貴冑，不但親嚐各式珍饌，熟悉宮廷掌故，論起名館名菜乃至各地土產特色，更是如數家珍。在兩岸尚未開放往來之前，他的作品不知道安慰了多少人的思鄉情愁，也讓生長於台灣的食客，為書中描述的美食垂涎不已。本書介紹了中國酒席的故事、各地吃魚的作法、中國年節與婚俗裡的吃，其中最不可錯過的是談各地小吃的部分，真是令人眼界與胃口大開。當然，唐魯孫的文章有趣之處不僅是談吃，還在於許多故事，這些故事就和許多失傳的名菜一樣，讓人津津有味懷想不已。（徐淑卿）

《美饌巴黎：品味花都小餐廳》 林裕森‧謝忠道／文、攝影（大地地理）

中國人與法國人可說是世界上最懂吃的兩個民族，儘管兩者的飲食文化有著相當的差異。巴黎，或許是饕客的朝聖地，不管是頂級法式料理，或是道地家常風味餐，都有令人食指大動、回味無窮的魔力。

若來趟巴黎美食之旅，可能留連個把月都無法享盡其間精采，精通法國葡萄酒與美食的兩位作家合力寫作此書，不是一般旅遊指南上的熱鬧推薦，而是進入飲食與文化交織而成的味蕾世界，探索法國飲食文化的精妙細微之處，充分展現人與物與環境的深情對話，美食，彷若有著變化無窮的生命力。光是閱讀，就足以引人神遊。（莊琬華）

《性愛聖經》（The Joy of Sex）艾力克·康弗（Alex Comfort）／著 許佑生／譯 （大辣）

「紐約圖書館失竊率第二高的書，僅次於聖經」，光這段《性愛聖經》上的書腰文字，就夠引人注目。失竊率如此之高，表示一般民眾需求孔急。只是，性，這件最平常的事，卻最難以啟口。性，只做不說，中外皆然。無怪乎《性愛聖經》在1972年出版時，還曾成為禁書。

把性搬上檯面，討論各種性愛姿勢，以幽默又活潑的文字，將遊戲、樂趣、分享等觀念注入性裡，並且大聲喊出「性，是一種歡愉」。對讀者而言，既解放性長久壓在心頭的重量；詳細的圖文解說，也讓讀者方便按圖索驥。性，唯有解放，才能讓更多人領略其樂趣，身心也才能更加健康。 （詮斐）

《我的收藏寶貝》張懿文／著 王前政／攝影 （太雅生活館）

我們大概也曾看過有人為了摯愛的Kitty貓、Snoopy而三餐找「麥當奴叔叔」，或「請」爺爺奶奶代班排隊等的盛況。此書收錄了導致戀物成癮的二十一件「罪魁禍首」，如Swatch手錶、芭比娃娃、可口可樂、人形玩具、模型火車、電影海報、煙斗、貝殼……。作者除了介紹這些「寶貝」背後的故事、發展歷史、收集種類、如何辨識藏品的真偽及保存方法外，還列出相關網站和售賣地點等資訊，以饗同好。

如果閣下從沒有試過玩物喪志，你大抵沒有經歷過對一件物品有著朝思暮想的牽掛，或每天醒來就是想著如何把它弄到手的那種熱切期望。

對生活要有熱愛，先由戀物癖開始。 （冼懿穎）

《園圃之樂》（Freude am Garten）赫曼·赫塞（Hermann Hesse）／著 陳明哲／譯 （天下文化）

生活是否就等於睡覺加工作加睡覺的總和？對諾貝爾文學獎得主赫曼·赫塞來說，「完整的生活」方程式是「有一塊你所喜愛的土地，讓你在上面蓋房子……讓你分享農夫和牧人簡樸生活的福氣，照著兩千年來一成不變的務農曆法作息起居。」這本書集結了赫曼·赫塞所寫的散文、詩和精緻小巧的手繪畫，一點一滴反映著他自己形容為「遁世者的消遣」的農圃生活。此書處處也流露著赫曼·赫塞從大自然中參透出人生的哲理：「對一個人的心靈而言，一畦玫瑰之取之不盡、用之不竭，並不遜於任何一處海岸或大千世界。」

看作者說花、說木，彷彿已神遊過鳥語花香的境地，更教人覺悟自己曾錯過了自然界提供給我們許許多多的美好時刻。（冼懿穎）

《法國美酒完全指南》（French Wines）羅勃·喬瑟夫（Robert Joseph）／著 蔡靜如／譯 （貓頭鷹）

飲用葡萄酒也許是一種時尚，但是對於有心追求品味的人來說，如何選擇一瓶好喝的葡萄酒卻是一大考驗。許多人相信越貴的酒必定越好，這種說法大致不錯，但是選擇葡萄酒的一大樂事卻在於，如何用一般的價錢選到物超所值的好酒，以及這支酒不管分數多高，必定符合你的口味才行。本書是認識葡萄酒的實用指南，從法國葡萄酒的歷史、產地、品種、土壤、酒標、酒窖都有介紹，更針對各產地的佳釀詳加解說，有了這本書，以後選用葡萄酒時就不致眼花撩亂，而且可以憑添選酒的樂趣。 （徐淑卿）

《因動漫畫而偉大》傻呼嚕同盟／著 （大塊）

近來，動漫畫似乎較受到重視，而《因動漫畫而偉大》的出版，則更試圖揭示動漫畫可不僅是娛樂而已。

本書分為動漫畫的世界及如何接觸動漫畫兩部分。前者細數經典動漫畫，如《怪醫黑傑克》、《原子小金鋼》、《哆啦A夢》，這些漫畫除了令人稱奇的想像力，也談到生命及人性本質問題。如《怪醫黑傑克》不只批判體制，還提到醫學能救人一命，但也常束手無策，原因在於我們對自然、對人體的奧祕了解太少。而後者則介紹如何看、如何取得動漫畫、國內的漫畫出版社等。

這是了解動漫畫不只是小孩子的玩意兒，也不只是青少年間次文化的一本入門書。 （詮斐）

《衣姿獨Show：第一本為職業婦女量身訂製的穿衣哲學》陳麗卿／著 （商智）

穿衣打扮是工作中唯一能「玩」，也一定要「玩」的。建立工作形象的同時也得秀出你的迷人風采，書中分別對各行各業的女性新鮮人、中級與高級主管提出專業服裝建議，並破除女人在穿著打扮上的諸多迷思。從建立風格、整體搭配、精簡衣櫥、聰明採購乃至衣服保養等大小事項，皆可參考這本中肯完備且不褪流行的穿衣指南。想知道你的「皮膚色彩屬性」？面試該怎麼穿？如何挑一副合適的眼鏡？退流行的衣服怎麼辦？書中都有答案。 （蔡佳珊）

《玩具國物語》川西芙沙／著　瞿中蓮、夏淑怡／譯（商周）

要是能把兒時對玩具的興趣一直延伸至成年期，那是一件不容易的事，因為「我要買這個娃娃」的意思就是你真的要掏腰包買，不會再有「大人」買給自己。能把玩具玩到成為一種研究，就更加不容易，因為這裡面牽涉到一個民族的歷史、教育和手工藝技術的發展。此書主要談德國——這個玩具王國的玩具製品歷史，像娃娃屋、人偶、錫製玩具、積木和組合玩具書等。

作者的朋友告訴她，德國小孩常被父母獨自留在家裡，因此泰迪熊成為他們看家時的友伴，解釋了為什麼德國小孩那麼愛這隻熊；書中也提到在赫曼．赫塞的《奧古斯都》裡，風琴箱音樂撫慰了成年人疲乏的身心靈……無論什麼年紀，玩具對一個人來說，也許真的是一種「有意識的自我欺騙」，是人們情感上的避難所。（冼懿穎）

《舞夜12點》蔡苓慧／著（正中）

無論你是朝九晚五，或者晚九朝五，舞夜十二點，且來Pub釋放你的所有情緒吧。本書介紹台北十二家風格獨具的夜店：2F、霞飛路8號、SPIN、room18、TU等，五光十色卻帶著濃重迷濛，如同每一頁的視覺設計，適合小酌低吟，也適合眉飛色舞。

這本由台北市長熱力推薦的「不夜城指南」，以Pub這個都會玩樂空間文化為主體，e世代的個性抒情筆法描述，並趣味點出「Sin」（人性原罪）與「情緒疏散守則」，體驗都會叢林中面具之後真實的虛擬可能。（阿里森）

《迷幻異域》（Altered State）馬修．柯林（Matthew Collin）、約翰．高德菲（John Godfrey）／著　羅悅全／譯（商周）

書從七○年代發生在紐約的「石牆事件」談起，這場同志與警方的衝突堪稱是同志解放運動的里程碑，同時也點燃了「快樂丸文化」的火種。這個奇妙的經驗很快地星火燎原到大西洋彼岸，其中最為關鍵的就是許多參加完西班牙依比薩（Ibiza）銳舞派對的英倫青年，把這種對嬉皮精神的傳承以及快樂丸的體驗帶回大英帝國，而後一路發展至今。

書中有豐富的人物訪談和田野調查，關於電子音樂發展的脈絡；用藥後產生彼此共生的奇妙短暫烏托邦狀態；藥效從高峰墜地的沮喪體驗；銳舞客（Raver）與政治當權者的抗爭；各道商業勢力在其中的角力，以及英國第一樁因使用快樂丸死亡的法律訴訟在本書中都有很清楚的描述。（玻卡）

《羅西尼的音樂廚房》韓良憶／著（商周）

週末的下午你想做什麼？聽聽音樂、喝喝咖啡、氣定神閒地下廚慰勞自己？聽起來都很棒。不過看看這本書也不錯喲。精於廚藝的作者，將做菜的心情與音樂結合在一起，寫出一篇篇動人的文章，另外還附贈她推薦的音樂菜單與食譜，讓我們看看這些篇名「人生有點意外真不錯－蕃茄蟹肉麵」、「拉丁的秋刀魚之味－西班牙蕃茄白酒秋刀魚」，如何？是不是立刻讓你感受到下廚與音樂結合的悠閒氛圍？作者用「紅酒燉牛肉」來搭配布拉姆斯的音樂，有時我們也應該用小火慢燉的心情，渡過難得的休假時光。（徐淑卿）

《下班之後》（Leaving the Office Behind）芭芭拉．麥考芙（Barbara Mackoff）／著　沙永玲／譯（天下）

這是一本教你如何「下班回家」的書。如果你也曾經有帶了文件下班、隔天早上又原封不動地帶去公司的經驗，應該要聽聽作者的一針見血：「大部分未完成的工作都不可能在家中完成，何必剝奪自己休息與恢復精力的大好時光呢？」

下班回家可能是工作之中最困難的一部分。書中提供上百種實用的「下班錦囊」妙方，教你如何放鬆心情、穿上跑鞋、傾聽配偶、與子女同樂，也對夫妻共事、在家工作以及獨居者所經常面對的「公私不分」問題提出具體建議。讀者可以反省一下，自己是否有「好好下班」？（蔡佳珊）

江山風月本無常主，閒者便是主人！
——蘇軾・〈與范子豐書〉

國家圖書館出版品預行編目資料

去玩吧＝Have fun／黃秀如主編. -- 初版. --
- 臺北市：網路與書，2004〔民93〕
面； 公分. --（Net and Books 網路與書
雜誌書；11）
ISBN 957-29567-1-X（平裝）

1. 休閒活動

990 93008269

如何購買 Net and Books 網路與書

試刊號

＞特集
閱讀法國
從4200筆法文中譯的書單裡，篩選出最終50種法國不能不讀的書。從《羅蘭之歌》到《追憶似水年華》，每種書都有介紹和版本推薦。
定價：新台幣150元

存量有限。請儘速珍藏這本性質特殊的試刊號。

1《閱讀的風貌》

試刊號之後六個月，才改變型態推出的主題書。第一本《閱讀的風貌》以人類六千年閱讀的歷史與發展爲主題。包括書籍與網路閱讀的發展，都在這個主題之下，結合文字與大量的圖片，有精彩的展現。本書中並包含《台灣都會區閱讀習慣調查》。
定價：新台幣280元，特價199元

2《詩戀Pi》

在一個只知外沿擴展的世界中，在一個少了韻律與節奏的世界中，我們只能詩詩，最有力的文章也只是用繩索固定在地面的熱氣球。而詩則不然。
（人類五千年來的詩的歷史，也整理在這本書中。）
定價：新台幣280元

《財富地圖》

如果我們沒法體認財富、富裕，以及富翁三者的差異，必定對「致富」一事產生觀念上的偏差與行爲上的錯亂。本期包含：財富的觀念與方法探討、財富的歷史社會意義、古今富翁群像、50大亨級的致富書單，以及《台灣地區財富觀調查報告》。
定價：新台幣280元

4《做愛情》

愛情經常淪爲情人節的商品，性則只能做，不能說，長期鎖入私密語言的衣櫃。本期將做愛與愛情結合，大聲張揚。從文學、歷史、哲學、社會現象、大眾文化的角度解讀「做愛情」，把愛情的概念複雜化。用攝影呈現現代關係的多面，把玩愛情的細部趣味。除了高潮迭起的視聽閱讀推薦，並增加小說創作單元。
定價：新台幣280元

5《詞典的兩個世界》

本書談詞典的四件事情：
1).詞典與人類歷史、文化的發展，密不可分的關係。2).詞典的內部世界，以及編輯詞典的人物與掌故。3).怎樣挑選、使用適合自己的詞典——這個部分只限於中文及英文的語文學習詞典，不包括其他種類的詞典。4).詞典的未來：談詞典的最新發展趨勢。
定價：新台幣280元

《移動在瘟疫蔓延時》

過去，移動有各種不同的面貌與定義。冷戰結束後，人類的移動第一次真正達到全球化，移動的各種面貌與定義也日益混合。2003年，戰爭的烽火再起，SARS的病毒形同瘟疫，於是，新的壁壘出現，我們必須重新思考移動的形式與內容。32頁別冊：移動與傳染病與SARS。
定價：新台幣280元

7《健康的時尚》

這個專題探討的重點：什麼是疾病；怎樣知道如何照顧自己，並且知道不同的醫療系統的作用與限制；什麼是健康，以及如何選擇自己的生活風格來提升自己的生命力。如同以往，本書也對醫療與健康的歷史做了總的回顧。
定價：新台幣280元

8《一個人》

單身的人有著情感、經濟與活動上的自由，但又必須面對無人分享、分攤或孤寂的問題。不只是婚姻定義上的單身，「一個人」的狀態其實每個人都會遇到，它以各種形式出現，是極爲重要的生命情境或態度。在單身與個人化社會的趨勢裡，本書探討了一個人的各種狀態、歷史、本質、價值與方法。
定價：新台幣280元

《閱讀的狩獵》

閱讀就是一種狩獵的經驗。每個人都可以成爲狩獵者，而狩獵的對象也許是一本書、一個人物、一個概念。這次主要分析閱讀的狩獵在今天出現了哪些歷史性的變化、獵人各種不同的形態，細味他們的狩獵經驗、探討如何利用各種工具有系統地狩獵，以及回顧過去曾出現過的禁獵者及相關的歷史。這本書獻給所有知識的狩獵者。
定價：新台幣280元

10《書的迷戀》

從迷戀到痴狂，我們對書的情緒有著各種不同的層次。本書要討論的是，爲什麼人對書的實體那樣執著？比起獲取書裡的知識，他們更看重擁有書籍的本身。中西古書在形態和市場價值上差別如此大，我們不能不沉思其背後的許多因素。本書探討是書籍型態的發展、書痴的狂行與精神面貌、分享他們搜書、藏書和護書經驗，及如何展現自己的收藏。
定價：新台幣280元

11《去玩吧！》

玩，就是一種跳脫制式常軌的狀態或心情。玩是一種越界。雖然玩是人的天性，卻需要能量，需要學習。本書分析了玩的歷史與文化，同時探討玩的各種層次：一生的玩，結合瘋狂與異把；一年的玩，結合旅行與度假；一週的玩，作爲生活節奏的調節與抒解；每天的玩，一些放鬆與休息。藉此，勾動讀者想玩的心情與行動。
定價：新台幣280元

Net and Books 網路與書

訂購方法

1. 劃撥訂閱

劃撥帳號：19542850　　戶名：英屬蓋曼群島商 網路與書股份有限公司 台灣分公司

2. 門市訂閱

歡迎親至本公司訂閱。　　台北：台北市105南京東路四段25號10樓之1。

營業時間：週一至週五上午9：00至下午5：00

3. 信用卡訂閱

請填妥所附信用卡訂閱單郵寄或傳真至台北(02)2545-2951。

如已傳真請勿再投郵，以免重複訂閱。

信用卡訂購單

本訂購單僅限台灣地區讀者使用。台灣地區以外讀者，如需訂購，請至www.netandbooks.com網站查詢。

□訂購試刊號　　　　　　定價新台幣150元×___冊=_____元　　□訂購第6本《移動在瘟疫蔓延時》定價新台幣280元×___冊=_____元

□訂購第1本《閱讀的風貌》定價新台幣199元×___冊=_____元　　□訂購第7本《健康的時尚》　定價新台幣280元×___冊=_____元

□訂購第2本《詩戀Pi》　　定價新台幣280元×___冊=_____元　　□訂購第8本《一個人》　　定價新台幣280元×___冊=_____元

□訂購第3本《財富地圖》　定價新台幣280元×___冊=_____元　　□訂購第9本《閱讀的狩獵》定價新台幣280元×___冊=_____元

□訂購第4本《做愛情》　　定價新台幣280元×___冊=_____元　　□訂購第10本《書的迷戀》　定價新台幣280元×___冊=_____元

□訂購第5本《詞典的兩個世界》定價新台幣280元×___冊=_____元　　□訂購第11本《去玩吧！》　定價新台幣280元×___冊=_____元

□預購第12本至第23本之《網路與書》(不定期陸續出版)　　特價新台幣2800元×_____套 = _____元

以上均以平寄，如需掛號：

□試刊號與《閱讀的風貌》、《詩戀Pi》、《財富地圖》、《做愛情》、《詞典的兩個世界》、《移動在瘟疫蔓延時》、《健康的時尚》、《一個人》、《閱讀的狩獵》、《書的迷戀》、《去玩吧！》每本加收掛號郵資20元。

□預購第12本至第23本，每套加收掛號郵資240元。

訂 購 資 料		
姓名：	生日：	性別：□男　□女
身分證字號：	電話：	傳眞：
E-mail：	郵寄地址：□□□	
統一編號：	收據地址：	

信 用 卡 付 款		
卡　別：□VISA　□MASTER　□JCB　□U CARD		
卡　號：_____　有效期限：200　年　　月止		
持卡人簽名：_____（與信用卡簽名同）		
總 金 額：_____發卡銀行：_____		

如尚有任何疑問，歡迎電洽「網路與書」讀者服務部

服務專線：0800-252-500　傳真專線：＋886-2-2545-2951

服務時間：週一至週五上午9：00至下午5：00　　E-mail：help@netandbooks.com